KB021246

**첫 문장부터
엔딩까지
생생한
어휘로
이야기 쓰는 법**

시작하는 창작자를 위한
이야기 작법 가이드

첫 문장부터
엔딩까지

생생한
어휘로
이야기 쓰는 법

히데시마 진 지음 | 송해영 옮김

SAMHO BOOKS

뜬금없지만 조금 진지한 이야기로 시작해 볼게요.

글을 쓰다가 어느샌가 다음과 같은 증상에 빠져 좀처럼 헤어나오지 못하는 분들이 많으실 거라 생각합니다.

● 의욕 넘치게 시작하지만 끝까지 완성하지 못한다.
● 인터넷에 창작물을 게재해도 좋은 반응이 달리지 않는다.
● 문학 공모전에 응모할 때마다 1차 심사에서 떨어진다.

만약 그렇더라도 걱정하지 마세요. 이것들은 누구나 한 번은 거치는 통과 의례니까요. 문제는 단 하나, 이 벽을 넘어서느냐 아니면 중간에 주저앉느냐 하는 것입니다.

여기서 중요한 사실은 노력이나 의지만으로는 이 벽을 넘어설 수 없다는 거예요. 정신력 혹은 근성론은 만병통치약이 아닙니다.

이야기 창작은 정말 즐거운 일이며 "와, 재밌다!"라는 누군가의 말 한마디에 그동안의 고생과 고민이 싹 날아갑니다. 하지만 독자에게 재미있다는 평가를 받으려면 작품이 어느 정도 수준을 만족해야 하지요.

이를 위해서는 어떻게 해야 할까요? 일반적으로 이야기를 쓰기 위해서는 세 가지 '힘'이 필요하다고 합니다.

① 문장력
② 캐릭터 창조력
③ 구성력

앞쪽에서 말한 증상을 극복하려면, 세 가지 힘 중에서도 그 시작점에 해당하는 ① 문장력을 반드시 해결해야 합니다.

그리고 이 문장력을 좌우하는 것이 바로 어휘력입니다. 어휘력은 '얼마나 많은 단어를 제대로 알고 적절히 구사할 수 있는가' 하는 능력입니다. 머릿속에 품은 이야기를 글이라는 형태로 옮기려면 반드시 필요한 소양이지요. 흔히 말하는 '술술 읽히는' 가독성과 흡인력은 글을 쓰는 사람의 어휘력이 얼마나 높으냐에 따라 결정됩니다.

이제 뭘 해야 하는지 감이 잡히지요? 어휘력을 쑥쑥 키울 수 있도록 이 책을 구석구석 남김없이 활용해 봅시다.

히데시마 진

'사람의 마음'을 치열하게 그린다

손에 잡힐 듯 생동감 넘치는 캐릭터를 창조하기 위해서는 독자가 공감하고 감정 이입할 수 있는 '사람 냄새' 즉, 인간적인 감정을 섬세하게 입혀야 합니다. 이야기 속에서 활약하는 모든 캐릭터는 현실를 살아가는 우리와 마찬가지로 그 세계관 속에서 숨 쉬며 살아가기 때문입니다.

주인공은 물론이고 조연과 악역들도 인간 관계나 사건에 대해 희로애락의 감정을 느끼고 울고 웃을 때, 비로소 생명을 부여받는다고 할 수 있습니다.

소설이든, 만화든, 영화든, 애니메이션이든 재미있고 매력적인 작품에서는 캐릭터의 감정이 끊임없이 요동치고 그것이 행동을 이끌어 나갑니다. 이처럼 행동 원리는 감정을 기점으로 생겨나는 것이므로 '왜 그렇게 행동하는가?' 하는 이유를 명확히 밝힐 필요가 있습니다. 여기에 설득력이 있으면 독자는 등장인물에게 감정 이입하게 됩니다.

그렇기에 작가에게 필요한 것은 감정을 비롯한 '사람의 마음'을 섬세하게 그려내는 문장력입니다. 달리 말하면 '인물 묘사의 기술'이지요. 물론 말처럼 쉽지는 않아요. 인물 묘사를 잘하려면 두 가지 요소를 갖춰야 합니다. 바로 **관찰력과 어휘력**입니다.

뛰어난 작가는 일상 속에서 늘 타인을 관찰하고, 어떠한 행동에 이르기까지의 감정 변화를 읽어내는 훈련을 한다고 합니다. 그만큼 '사람의 마음'이 지닌 뉘앙스를 정확히 파악하는 것이 이야기 창작에서 중요한 역할을 한다는 거죠.

하지만 감정의 변화를 읽어내는 관찰력이 뛰어나더라도, 그것을 독자에게 전달하는 묘사 테크닉이 뒷받침되지 않으면 의미가 없습니다.

게다가 감정의 움직임은 눈에 보이는 것도 아니고 색이나 빛깔처럼 구분할 수 있는 것도 아닙니다. 어디까지나 감각적인 인상으로만 형상화할 수 있지요.

여기서 어휘력의 중요성이 대두됩니다. '말 = 어휘'라고 할 만큼 어휘의 힘은 막강합니다. **어휘의 집합이 의사 소통의 바탕을 이루고, 모든 표현을 관장하기 때문**입니다.

예를 들어 '분노'라는 감정 속에는 욱하는 마음이 치솟는 것, 끓어오르는 부아를 가까스로 억누르는 것, 발을 구르며 몸부림을 치는 것, 고함을 지르며 분통을 터트리는 것 등 다양한 수준의 분노가 존재합니다. 어휘력을 갈고닦으면 '분노의 수준'이 어느 정도인지 제대로 전달할 수 있습니다.

상황에 맞게 이런 차이를 적확하게 그려내야만 작품에 생명력을 불어넣고, '사람 냄새' 나는 생동감 있는 캐릭터를 이야기 속에서 살아 숨쉬게 할 수 있습니다.

더 나아가서는 캐릭터와 독자의 감정을 동기화시킴으로써 강한 공감을 불러일으킬 수도 있는데, 이쯤 되면 독자와 캐릭터는 일심동체의 경지에 다다릅니다. 결국 등장인물을 살리고 죽이는 것은 작가의 어휘력에 달려 있습니다.

'사람 냄새' 나는 캐릭터를 묘사하려면

매력적인 캐릭터에게서는 '사람 냄새'가 납니다. 다들 알다시피 특별한 체취가 난다든지 입냄새가 심한 인물을 말하는 게 아닙니다. 어떤 감정적 특징과 성향을 갖춘 동시에 불완전하면서 현실성 있는 인물이라는 뜻이지요.

기본적인 개념은 **인간의 4대 감정인 '희로애락喜怒哀樂'에서 출발**하면 됩니다. 구체적으로 말하면 '희 = 밝은 사람', '노 = 격정적인 사람', '애 = 어두운 사람', '락 = 느긋한 사람'이라는 식의 정형화된 분류로 시작해 각 캐릭터의 특성을 부여하고, 기본 틀에서 조금씩 탈피하다 보면 자신만의 독창적인 캐릭터를 만들 수 있습니다. 여기에 공들여 만든 세계관과 스토리가 어우러지면 '개성' 넘치는 캐릭터로 독자의 지지와 사랑을 받게 되고, 작품의 질과 품격이 올라갑니다. 말하자면 이야기 창작의 첫 번째 단계라고 해도 과언이 아닙니다.

여기서부터가 중요합니다. 단순히 '밝은 사람'이라고만 써서는 독자에게 전해지지 않습니다. 여러분은 '밝은 사람'이라는 한 구절에서 어떤 인물이 떠오르나요? 사람에 따라 느끼는 바는 천차만별이기에 그 인물상은 무한히 퍼져 나갑니다. 긍정적이고 쾌활한 성격인 것까지는 알겠지만, 곰곰이 생각해 봅시다. 365일 24시간 내내 아무 이유 없이 '밝은 사람'이 독자에게서 사랑받는 캐릭터가 될 수 있을까요? 현실성 있으면서 사람 냄새 나는 캐릭터로 느껴지던가요?

답은 '그렇지 않다'입니다. PART 1에서 재차 다루지만 슬픔이나 기쁨, 괴로움 같은 감정도 어떤 종류의 특성을 가지는지, 캐릭터의 심신에 어떤 변화를 가져오는 상태인지 세심히 묘사하지 않으면 독자에게

제대로 전달되지 않습니다. '밝은 사람'도 마찬가지입니다. 기본적으로 기쁨과 희망으로 가득 찬 캐릭터로 그리되, 왜 그런 성격을 갖게 되었는지, 긍정적인 사고의 원동력은 무엇인지, 알고 보면 마음이 무르지는 않은지, 약점은 무엇인지 하는 것들을 작가 자신이 먼저 철저하게 파헤치고 탐구해야 합니다.

이 같은 **정서적인 특징과 성향을 글로 표현할 때 필요한 것이 어휘력**입니다. '밝은 사람'에게서 나타나는 심경의 변화, 어두운 그늘이 드리우는 순간, 긍정적인 성격이 초래한 갈등 등 장면마다 나타나는 미세한 동요와 움직임을 섬세하게 그려야 불완전함으로 인한 리얼리티가 생겨납니다.

혹은 아무리 '밝은 사람'이라고 해도 콤플렉스나 트라우마, 어두운 가정환경, 사람에 대한 호오는 있을 것입니다. 취향이나 라이프 스타일, 가치관은 또 어떻고요. 이처럼 한 인물을 다각도에서 깊이 파고들 때도 풍부한 어휘력이 필요합니다.

등장인물의 과거를 이야기하지 않고서는 설득력 있는 캐릭터를 구축할 수 없습니다. 인물의 서사 이면에 있는 어두운 부분을 건드려야 표면의 밝은 부분이 돋보일 수 있습니다. 그리고 이것이 곧 '사람 냄새' 나는 매력적인 캐릭터의 탄생으로 이어집니다.

외모, 행동, 목소리의 특징을 살린다

이야기 창작의 묘미는 작품에 등장하는 모든 대상과 사건을 텍스트로 시각화할 수 있다는 점에 있습니다. 더욱이 작가가 자유롭게 상상한 것을 마음껏 그려내는 것이니만큼 즐겁지 않을 수가 없겠지요.

그럼 이제부터 일련의 장면을 텍스트로 시각화할 때의 중요 포인트를 말해 볼게요. 거대한 몬스터가 대도시를 습격하는 바람에 사람들이 패닉 상태에 빠지는 장면을 쓴다고 칩시다. 몬스터의 크기부터 색깔, 질감, 얼굴, 음성, 걸음걸이, 꼬리의 유무, 필살기까지 작가 마음대로 설정할 수 있습니다. 만약 여러분이 작가라면 어디서부터 어떻게 공략할 건가요?

여기에는 두 가지 포인트가 있습니다. 첫 번째는 **몬스터의 형상을 구석구석 철저하게 상상**하는 겁니다. 머릿속에서 이미지를 구체적으로 정리하지 않고, 그저 막연히 생각나는 대로 줄줄 써 내려가면 중간에 꼬이기 마련입니다. 이때는 대도시가 어떻게 파괴되는지도 상상해 봅시다. 그러면 몬스터가 네 발로 걷는지 두 발로 걷는지, 꼬리가 달려 있는지 등이 자연스럽게 떠오를 거예요. 불을 내뿜는다든지 하는 필살기도 보일 테고요.

몬스터가 나타나면 괴물로부터 지구를 지키는 지구 방위대도 출동하겠지요. 몬스터는 수많은 전투기와 탱크를 상대로 어떻게 싸울까요? 이 역시 상상력을 발휘해 봅시다.

사실 이처럼 몬스터를 이미지화하는 방법은 이야기 속 캐릭터를 글로 시각화할 때도 똑같이 적용할 수 있습니다. 캐릭터의 개성을 독자에게 전달하려면 작가가 상상하는 인물상에서 가장 강조하고 싶은 부분

을 중점적으로 묘사해야 합니다. 몬스터로 치자면 크기, 색깔, 질감, 필살기 같은 거지요. 그리고 처음 등장하는 장면에서 세세한 부분까지 묘사하지 않으면 독자에게 어필하지 못합니다.

그럼 두 번째 포인트는 무엇일까요? 바로 어휘력을 총동원해서 외모, 행동, 목소리라는 세 가지 특징을 표현하는 것입니다. 우리가 누군가를 처음 만날 때는 이 특징을 무의식적으로 인식해 그 사람의 인상을 뇌에 입력합니다. 캐릭터를 묘사할 때도 이 셋 중 어느 하나도 빠져서는 안 됩니다.

이야기를 읽는 대다수 독자 또한 세 가지를 묘사한 내용으로 캐릭터를 판단합니다. 덧붙이자면 주인공은 독자가 감정 이입하기 쉬운 '사랑받는 캐릭터'를 목표로 삼고, 이 세 가지 특징을 더욱 매력적으로 설정해야 합니다.

주인공급 캐릭터가 등장하자마자 미운털이 박히면 아무리 훌륭한 스토리텔링을 펼치더라도 빛을 보기 어렵습니다. 최소한 독자의 모수는 크게 줄어들겠지요. 슬프지만 지극히 보편적인 사실입니다.

캐릭터의 인상 묘사를 소홀히 하면 자료 조사와 플롯 구상을 비롯한 모든 과정에 들인 노력이 물거품이 될 수 있으므로 세심히 신경 쓰도록 합시다.

명작은 어휘력의 소산이다

글을 구성하는 가장 작은 단위는 음운입니다. 한국어는 자모음 24개, 영어는 알파벳 26개, 일본어는 50음도의 조합에 따라 문장이 만들어지고 그들이 모여 기승전결이 생겨납니다.

작가로 활동하면서 때때로 신기함과 감동을 느끼곤 하는 것이 있습니다. 일상 속에서 흔히 쓰는 지극히 평범한 말과 말의 조합이 마음을 울리는 문장을 만들고, 잊지 못할 엔딩을 그려낸다는 점입니다. 책을 읽다가 예상치 못하게 이런 인상적인 문장을 만나면 새삼 문학의 위대함을 느끼기도 하고요.

말하자면 명작은 어휘력의 소산이라고도 할 수 있습니다. 일상 속에서 흔하게 말하고 쓰는 어휘의 의미를 의식적으로 이해하고, 다양한 쓰임을 머릿속에 입력하는 것만으로도 어휘력을 크게 향상시킬 수 있습니다. 좋아하는 작가의 작품을 읽다가 마음에 드는 표현이 있으면 메모해 두는 것도 좋습니다. 그렇게 어휘 하나하나를 피와 살로 만들고 내 편으로 삼다 보면 어휘를 풍부하게 구사하는 능력이 월등히 좋아질 거예요.

그런 관점에서 이 책에서는 일상에서 사용 빈도가 높은 어휘에 초점을 맞춰 소개합니다. 흔하디흔하게 접하는 어휘이기에 간과하기 쉬운 의미나 이야기 창작의 암묵적인 규칙, 금기가 숨어 있습니다. **또한 간결한 어휘야말로 섬세한 기교와 표현의 비법을 담고 있는 법입니다.** 그것을 아느냐 모르느냐에 따라 문장의 수준이 확연히 달라집니다.

책의 후반부인 PART 4 '감각을 활용해 전달력을 극대화하는 촉감 표현'에서는 '딱딱하다', '부드럽다'처럼 다양한 상태를 표현하는 어휘의

뉘앙스를 살펴보고, 단순한 상태 묘사에서 한발 더 나아간 의미를 파고듭니다.

PART 5 '현장감을 높이고 분위기를 고조시키는 배경 표현'에서는 외부 세계를 이용해 이야기를 구축하는 요령을 다룹니다.

PART 6 '이미지를 강조하고 깊이를 더하는 색감 표현'에서는 다채로운 색에 담긴 감각적 특징과 문화에 따른 의미를 소개합니다.

이뿐 아니라 글로 풀어내기 어려운 감정이나 이미지를 어떻게 표현해야 할지 노하우를 살펴보고, 주제별로 알아둘 포인트를 정리했습니다. 어휘가 지닌 복합적인 의미와 용도를 익혀서 자유자재로 구사할 수 있게 되면 자신도 모르는 사이에 문장력이 크게 좋아지고, 나아가 깊이 있으면서 기억에 남는 인상적인 작품을 쓸 수 있게 될 것입니다.

❶ 해당 페이지에서 소개하는 주제어입니다.
❷ 주제어의 영어 표기입니다.
❸ 주제어의 의미를 풀어서 설명합니다.
❹ 동의어나 관련 어휘를 소개합니다.
❺ 주제어와 관련한 표정이나 몸짓을 '육체적인 반응'으로 소개합니다.
❻ 주제어와 관련한 마음의 움직임을 '정신적인 반응'으로 소개합니다.
※ ❺와 ❻의 구분은 PART 1에만 있고 이후에는 없습니다.
❼ 주제어를 이야기 속에서 다룰 때 알아두면 좋은 요령입니다.
❽ 관련한 예시를 일러스트로 알기 쉽게 설명합니다.

CONTENTS

1 이야기에 파동을 일으키는 감정 표현

2 캐릭터의 개성을 각인시키는 **신체 표현**

3 상상력과 몰입도를 끌어올리는 **목소리 표현**

4 감각을 활용해 전달력을 극대화하는 **촉감 표현**

이야기에 파동을 일으키는

감정 표현

감정의 묘사

소설이나 시나리오 등을 집필할 때 등장인물의 감정 묘사는 없어서는 안 될 핵심적인 요소입니다. 감정 묘사가 얼마나 섬세하고 탁월한가에 따라 이야기에 대한 독자의 몰입도가 크게 달라질 정도이니까요. 예를 들어 '아버지는 울었다.'라고 쓰는 대신 '아버지는 말없이 울음을 삼켰다.'라고 쓰면 어떤 상황인지 자세히 상상하기 쉽고, 독자의 마음을 흔들 수 있습니다.

하지만 감정을 언어로 표현하는 작업이 말처럼 쉬운 일은 아닙니다. 감정을 드러내는 것에 상대적으로 인색한 편인 아시아인은 특히 그렇습니다. 감정에 관한 표현 자체는 풍부하지만, 평소 자신의 감정을 잘 드러내지 않다 보니 감정과 관련한 표현을 말하거나 쓸 기회가 적기 때문입니다. 하지만 아시아인에게는 '암기'라는 무기가 있지요.

감정 묘사의 깊이와 방식에 따라 독자의 몰입도는 크게 달라진다

PART 1에서는 사랑, 기쁨, 분노, 슬픔과 같은 26가지 감정과 그에 관한 다양한 어휘와 표현을 소개합니다. 아울러 해당 감정을 창작 물에 적용할 때의 포인트도 함께 설명합니다. 평소 감정 표현이 서 툴거나, 감정 표현을 구체적으로 어떻게 해야 할지 막막하다면 예 문을 잘 기억해 두고 자기 것으로 만들어 보세요.

사랑

영 Love

【의미】

어떠한 사람이나 사물을 각별히 좋아하는 마음. 그 대상에게만 품는 호의적인 감정.

【관련 어휘】

애정, 호의, 자애, 애착, 친애, 열애 등.

육체적인 반응

- 나도 모르게 자꾸 눈길이 간다
- 신체적 거리가 가까워진다(곁을 맴돈다)
- 자꾸 미소 짓게 된다
- 넋을 잃고 바라본다
- 심장 박동이 빨라진다
- 가슴 한구석이 저릿하다
- 자신도 모르게 눈매가 부드럽게 휜다
- 얼굴이나 귀 등이 빨개진다

- 좀처럼 잠을 이룰 수 없다
- 긴장한 탓에 표정이나 행동이 어색해진다
- 상대의 일거수일투족에 민감하게 반응한다
- 가만히 있기 어렵다
- 발걸음이 빨라진다
- 스킨십이 늘어난다
- 체온이 올라간다
- 상대의 목소리가 유난히 잘 들린다

정신적인 반응

- 만나고 싶다
- 만지고 싶다
- 독점하고 싶다
- 마음이 따뜻해지는 느낌이 든다
- 별것 아닌 일에도 셀렌다
- 마음이 치유된다
- 상대를 더 많이 알고 싶다
- 상대가 좋아하는 것을 좋아하게 된다

- 존경하는 마음을 갖게 된다
- 상사병에 걸린다
- 상대에게 심적으로 의지한다
- 괜히 울적해진다
- 벅차오르는 기분이 든다
- 질투심을 느낀다
- 무엇이든 해 주고 싶다
- 무심결에 상대를 떠올린다

— CREATOR'S FILE —

행동 원리의 원천이 되는 '사랑' 인상적이되, 과하지 않게 묘사한다

등장인물의 감정을 표현하는 데 있어서 '사랑'만큼 광범위한 의미를 지니는 감정 어휘가 있을까 싶습니다. 사랑의 대상은 연인, 가족, 친구, 동료뿐 아니라 아끼는 차, 반려동물, 모교 등 인간이 아닌 것까지 무궁무진하게 포괄합니다. 우리 주위에는 사랑, 그리고 사랑의 대상이 넘쳐난다는 사실에 주목해 봅시다.

이야기를 창작할 때도 사랑은 빼놓을 수 없지요. **사랑은 주인공을 비롯한 등장인물의 행동 원리를 뒷받침하는 근원이기 때문입니다.** 예를 들어 '위험에 빠진 연인을 구하기 위해 거대한 악과 싸운다.' 이는 사랑하기에 나오는 용기 있는 행동입니다. '만년 하위 팀이 농구부의 존폐를 걸고 대회 우승을 위해 필사적으로 분투한다.' 이 또한 부원이나 감독, 농구부 활동 등을 향한 사랑에서 비롯된 도전입니다.

이야기를 쓸 때는 등장인물들의 사랑을 인상적으로 표현하는 것을 깊이 고민해야 합니다. 그렇지 않으면 독자가 감정 이입할 수 없고, 이야기 전개에도 필연성이 생기지 않아요. 단, **그 사랑을 지나치게 구구절절, 감정 과잉으로 그려내면 읽는 독자가 질려 버릴 수도 있음을 기억하세요.** 사랑의 묘사도 '적절히' 조절하는 것이 중요합니다.

다양성이 중요한 오늘날에는 사랑의 형태도 각양각색이다

기쁨

영 Pleasure

【의미】

즐거움이나 만족감으로 충만한 상태.

【관련 어휘】

행복, 환희, 희열, 쾌락, 열락, 흡족, 만족 등.

육체적인 반응

- 광대가 올라간다
- 신나서 몸이 저절로 움직인다
- 웃음이 비어져 나온다
- 목소리가 들뜬다
- 안색이 밝아진다
- 심장 박동이 빨라진다
- 움직임이 가뿐해진다
- 호들갑스러워진다
- 주먹을 꽉 쥔다
- 제자리에서 팔짝팔짝 점프한다
- 눈을 크게 뜨며 빛낸다
- 눈썹이 올라간다
- 눈매가 가늘게 접힌다
- 감격에 겨워 눈물을 흘린다
- 콧노래를 흥얼거린다
- 두 손을 높이 들며 환호한다

정신적인 반응

- 행복감을 느낀다
- 기분이 밝아진다
- 만족감을 느낀다
- 긍정적으로 사고하게 된다
- 구름 위를 떠다니는 듯한 몽롱한 기분이 든다
- 흥겨워진다
- 마음이 들떠서 진정되지 않는다
- 자신감이 높아진다
- 뿌듯함을 느낀다
- 후련한 기분이 든다
- 하늘을 날 듯한 기분이 든다
- 이 감정을 공유하고 싶다
- 마음이 너그러워진다
- 감사하는 마음이 든다
- 눈앞의 세상이 아름답게 보인다

고조된 위기를 극적으로 타개할 때
깊이 공감할 수 있는 '기쁨'이 탄생한다

'희로애락' 즉 기쁨, 노여움, 슬픔, 즐거움은 인간의 4대 감정입니다. 지금부터 각 감정을 차례대로 살펴볼 건데요. 그 첫 번째가 '기쁨'입니다. 기쁨은 염원하던 것의 성취나 승리를 이루었을 때 느끼는 상징적인 감정을 뜻합니다.

이야기에서는 마지막 장면에서 주인공이 만끽하는 기쁨에 독자가 공감할 수 있어야 합니다. **이것이 독자의 카타르시스로 이어지지요.** 그러려면 무엇이 필요할까요? **답은 바로 '축적'**이에요

기승전결의 '기'부터 주인공이 마냥 기뻐하기만 하면 어떨까요? '가벼운 녀석이네', '겨우 저 정도 일이 그렇게 기쁜가?' 하고 공감보다는 위화감이나 반감을 불러올 것입니다. 안일하게 기쁨을 연발해 봐야 독자들은 그에 공감하지 못합니다.

작가는 항상 독자의 마음 깊은 곳까지 헤아려야 합니다. 사실 독자들이 몰입하는 지점은 주인공이 괴로워하고, 절망하고, 좌절하는 순간입니다. 부정적인 상황이 겹치고 겹쳐 극한의 위기에 처한 주인공이 역경을 극적으로 돌파하며 원하는 바를 이루었을 때, 비로소 독자는 주인공이 느끼는 벅찬 기쁨에 공감하며 카타르시스를 느낍니다.

처음부터 끝까지 '기쁨'으로 일관하는 이야기는 지루하다

분노

(영) Anger

【의미】

몹시 화가 났을 때의 감정. 분개하여 성을 내는 것.

【관련 어휘】

화, 분통, 노여움, 분개, 노발대발, 격앙, 짜증, 부아, 일갈, 불만 등.

육체적인 반응

- 미간이 구겨진다
- 사나운 눈매로 노려본다
- 탁자를 손(주먹)으로 내리친다
- 입술을 질끈 깨문다
- 말투가 날카로워진다
- 언성이 높아진다(고함을 지른다)
- 얼굴에 경련이 인다
- 이를 부드득 간다
- 숨을 거칠게 내쉰다
- 길길이 날뛴다
- 몸을 부들부들 떤다
- 목소리가 낮게 깔린다
- 이마에 시퍼런 혈관이 도드라진다
- 얼굴이 시뻘겋게 달아오른다
- 표정이 험악해진다
- 몸짓이 과격해진다

정신적인 반응

- 짜증이 치솟는다
- 강한 불쾌감을 느낀다
- 조바심이 난다
- 울화가 치민다
- 파괴적인 욕구가 든다
- 심사가 뒤틀려 어깃장을 놓고 싶어진다
- 반항적이 된다
- 집중이 되지 않는다
- 우울해진다
- 투지가 솟구친다
- 거부감이 든다
- 냉정함을 잃는다
- 세상이 원망스럽다
- 괜히 모든 게 마음에 들지 않는다
- 마음이 답답하다
- 주변 자극에 예민해진다

이야기의 전환점에서 주인공의 '분노'를 폭발시키는 것이 비결

'분노'라고 하면 부정적인 이미지가 강하지만 **이야기 창작에서는 좋은 에너지원으로 작용한다**는 사실을 염두에 두고 잘 활용해 봅시다.

가령 '초주검이 된 상태의 주인공이 절망적인 상황에서도 다시 몸을 일으켜 적과 맞서 싸운다', '더는 해결책이 보이지 않는 난관 앞에서도 포기하지 않고 고군분투한다' 이런 장면은 소설이나 영화에서 흔히 볼 수 있습니다.

역경에 빠진 주인공을 일어서게 만드는 동력에는 분노가 큰 비중을 차지합니다. 현실 세계라면 두 손 들고 포기할 만한 상황이라도, 이야기 속에서는 "그래, 힘내자! 지금부터가 시작이야!" 하고 흐름이 바뀌는 플롯 포인트가 됩니다.

독자를 내 편으로 만들고 절체절명의 위기를 타개해야 할 때는 분노라는 카드를 꺼냅시다. 그동안 이야기를 전개하면서 축적한 분노가 있기에 만신창이가 되어도 일어날 수 있고, 포기하는 대신 한 번 더 도전할 힘을 낼 수 있습니다. 이때 포인트는 스토리의 전환점에서 주인공의 분노를 단번에 폭발시키는 겁니다. 분노는 부활을 위한 에너지원이 되고, 불가능해 보였던 상황을 돌파하는 미지의 힘과 투지에 독자는 박수를 보낼 거예요.

'분노'의 배경에 복잡한 감정이 교차하지 않으면
행동의 이유가 빈약해져 공감을 얻기 힘들다

슬픔

(영) Sadness

【의미】

좋지 않은 일을 겪거나, 그러한 것을 보고 들음으로써 마음이 아프고 괴로운 상태.

【관련 어휘】

비애, 비탄, 비통, 비참, 상심, 애통, 참담, 애수, 설움 등.

육체적인 반응

- 표정이 어둡다
- 눈매가 일그러진다
- 눈물을 흘린다
- 탄식이 나온다
- 양손에 얼굴을 묻는다
- 눈앞이 하얘진다
- 어깨를 들썩이며 흐느낀다
- 한 발짝도 움직일 수 없다
- 머리가 지끈거린다
- 고개를 떨군다
- 심장이 욱신거린다
- 목이 메어 말할 수가 없다
- 고개를 젖히고 하늘을 바라본다
- 손이나 어깨 등 몸이 잘게 떨린다
- 음식이 잘 넘어가지 않는다
- 불면증에 시달린다

정신적인 반응

- 기분이 한없이 가라앉는다
- 정신력(멘탈)이 무너진다
- 서글프고 서러운 마음이 든다
- 먹구름이 낀 듯 마음이 갑갑하다
- 어찌할 바를 모르겠다
- 비관적인 생각에 사로잡힌다
- 극심한 피로감을 느낀다
- 의욕을 상실한다
- 원망하는 마음이 든다
- 자포자기의 감정에 빠진다
- 불안감을 느낀다
- 혼자 있고 싶다
- 자꾸 넋을 놓게 된다
- 망상에 잠긴다
- 마음에 구멍이 뚫린 듯하다
- 무엇을 하든 조금도 즐겁지 않다

감정을 직접적으로 표현하기보다는
몸과 마음의 변화를 구체적으로 그린다

주인공이 '슬픔'에 빠지는 장면은 **이야기를 극적으로 고조시키는 효과적인 장치**라고 생각하세요.

주인공을 결점 하나 없이 완벽하면서 천하무적인 존재로 설정해서는 안 된다는 뜻입니다. 대표적인 히어로인 슈퍼맨은 막강한 능력을 가지고 있지만, 크립토나이트에 노출되면 그 힘을 잃고 심지어 죽음에까지 이를 수 있습니다. 이왕이면 그런 약점 따위 없애 버리고 얼른 적을 해치우게 하면 통쾌하지 않을까 생각하는 사람도 있겠지만 그렇지 않습니다. 위기에 처하고도 투지를 발휘해 적을 쓰러뜨려야만 승리의 쾌감과 만족이 배가됩니다. 약점 없는 영웅은 존재하지 않습니다.

슬픔도 마찬가지예요. 고난과 재앙이 찾아오고 주인공이 비탄과 슬픔에 휩싸여야 비로소 마지막에 찾아오는 해피엔딩을 감동적으로 연출할 수 있습니다. 하지만 단순히 '슬픔'을 서술하기만 하면 되는 것은 아닙니다. 예를 들어 '레이는 깊은 슬픔을 느꼈다.'라는 문장을 쓴다고 칩시다. 독자 대부분은 "음, 그렇구나." 정도로 넘어갈 것입니다. 이것을 왼쪽에 나온 예문을 활용해 고쳐 써 볼게요.

> 그제야 레이는 자신의 뺨에 흐르는 눈물을 자각했다. 자신의 입에서 끅끅 울음을 삼키는 이상한 소리가 나오고 있다는 것도. 어떤 말이라도 하려고 했지만 목소리는 끝내 나오지 않았다.

'슬픔'이라는 말을 쓰지 않아도 감정이 전해지지요. 희로애락 모두 마찬가지인데, '슬프다'(형용사)나 '슬픔'(명사) 같은 단어를 직접적으로 언급하는 것으로는 독자의 마음을 움직일 수 없습니다. 대신 육체적, 정신적으로 어떠한 변화가 일어나는지 구체적으로 묘사하면 현장감을 높이고 인물의 심리 상태를 생생하게 전달할 수 있습니다. 이러한 표현이 쌓이다 보면 극적인 전개가 만들어지고 많은 사람에게 사랑받는 작품을 창작할 수 있겠지요.

즐거움

영 Enjoyment

【의미】
유쾌하고 흡족한 기분. 기쁘거나 재미있어서 가슴이 두근거리는 상태.

【관련 어휘】
재미, 낙, 흥, 쾌락, 희열, 기쁘다, 흥겹다, 흐뭇하다, 유쾌하다 등.

육체적인 반응

- 흥분해서 숨이 가쁘다
- 눈이 빛난다
- 얼굴 근육이 부드럽게 풀린다
- 호들갑을 떤다
- 발걸음이 가볍다
- 적극적인 태도를 보인다
- 말수가 많아진다
- 어깨에 긴장이 풀린다

- 사소한 일에도 잘 웃는다
- 콧노래를 흥얼거린다
- 목소리가 경쾌하다
- 식욕이 돈다
- 얼굴 혈색이 좋아진다
- 감탄사가 자연스럽게 나온다
- 만면에 미소가 가득하다
- 활력이 넘친다

정신적인 반응

- 설렌다
- 관대해진다
- 상쾌한 기분이 든다
- 성취감으로 충만해진다
- 마음이 평온해진다
- 머리가 맑아지고 청량감이 든다
- 스트레스가 해소된다
- 몰입한다

- 마음 구석구석 행복감이 차오른다
- 해방감을 느낀다
- 이 시간이 계속되기를 바란다
- 싫은 일은 잊어버린다
- 기분이 들뜬다
- 무엇이든 할 수 있을 것 같다
- 뭐라도 해주고 싶어진다
- 기대감에 부푼다

'무엇을 즐거워하느냐'에 따라 캐릭터의 인상이 달라진다

유쾌하고 충만한 기분이 느껴지는 상태인 '즐거움'은 사람이 느끼는 여러 감정 중에서도 누구나 바라는 감정이라고 할 수 있습니다. 실제로 우리는 하루하루 즐거움을 추구하며 살아가고 있습니다.

하지만 이야기를 창작할 때는 **주인공에게 너무 많은 즐거움을 주어서는 안 됩니다.** 갈등이나 시련 없이 즐겁기만 한 상태로는 독자의 흥미를 끌 수 없고 지루함마저 줄 수 있기 때문입니다.

또한 주인공이 누리는 '즐거움'을 설정할 때는 의식해야 할 포인트가 있습니다. **주인공의 인간성이나 과거, 가정환경, 현재 삶의 모습 등을 현실적으로 반영해야 한다**는 점입니다.

예를 들어 술과 도박이 하루하루의 즐거움인 주인공을 보면 어떤 생각이 들까요? 자식의 성장이 무엇보다 큰 즐거움인 주인공은 어떨까요? 무슨 이야기를 하는지 이해했을 거예요. 즐거움은 그 사람의 인상을 확연히 바꿀 수 있다는 점에서 캐릭터 조형의 소품으로 활용할 수 있습니다. 주인공을 비롯한 등장인물들이 만끽하는 즐거움을 설정할 때는 그가 어떤 역할을 맡고 있는지 의식하면서 설정해 주세요.

각자의 '즐거움'에는 인간성이 짙게 드러나도록 설정한다

성취감을 이루는 즐거움

평온함에서 얻는 즐거움

일탈에서 느끼는 즐거움

동정

영 Pity

【의미】
불쌍하고 가련하게 여기는 마음.

【관련 어휘】
연민, 애련, 애긍, 긍휼, 측은지심, 인정, 자비, 위로 등.

육체적인 반응

- 표정이 어두워진다
- 눈물을 흘린다
- 상대에게 가까이 다가간다
- 조심스럽게 위로를 건넨다
- 고개를 끄덕이며 공감한다
- 시선을 아래로 떨군다
- 입술을 굳게 다문다
- 허리를 숙여 자세를 낮춘다

- 상냥하게 대한다
- 상대의 손을 감싸 쥔다
- 상대를 살포시 안아 준다
- 탄식을 내뱉는다
- 못마땅한 듯한 표정을 짓는다
- 상대방과 어깨를 나란히 한다
- 어깨를 툭툭 다독인다
- 말을 잇지 못한다

정신적인 반응

- 슬픔을 느낀다
- 마음이 편치 않다
- 돕고 싶은 마음이 샘솟는다
- 가슴이 미어지는 듯하다
- 걱정이 된다
- 상황이 개탄스럽다
- 최대한 배려하고 싶다
- 가엾고 측은한 마음이 든다

- 상대의 처지를 헤아려 본다
- 상대의 고통이 줄어들기를 바란다
- 의식적으로 관심을 쏟는다
- 상대의 마음을 보듬어 주고 싶다
- 어떻게 말해야 좋을지 몰라 주변을 맴돈다
- 왠지 모를 죄책감을 느낀다
- 내가 누리는 것에 감사함을 느낀다

동정과 연민은 자애로운 마음에서 비롯되지만, 차이는 있다

인간적인 마음을 상징하는 감정 중 하나인 '동정'과 '연민'은 자애로운 마음에서 비롯된 감정이지만, 이야기에서 다룰 때는 두 감정의 미묘한 차이를 분명히 인식할 필요가 있습니다.

말하자면 '동정'은 실상 우월한 위치에서 상대를 바라보며 그 처지를 딱하고 안쓰럽게 여기는 마음입니다. 즉 **상대가 자신보다 열등하다는 생각을 전제하고 느끼는 감정**입니다. 그런 부분이 독자 눈에는 자칫 오만하게 비칠 수 있으며, 비호감을 정서를 불러일으키기도 합니다.

한편 '연민'이라는 감정에는 우열과 관계없이 사람을 배려하는 마음 씀씀이가 담겨 있습니다. 이야기를 창작할 때는 **동정보다는 연민이 그나마 무난하면서 중립적**이라고 기억해 둡시다.

실제로 동정은 부정적인 의미로 종종 쓰이기도 합니다. 어설프게 조언하는 사람을 보고 "동정할 거면 돈으로 줘."라고 응수하는 것이나 "값싼 동정은 더 큰 상처를 줄 수 있다."와 같은 상투적인 표현도 있습니다. 무심코 남들을 동정하는 주인공은 공감하기 힘든 '귀하신 몸'처럼 인식될 수 있으므로 주의해서 사용하세요.

'동정'보다는 '연민'을 기억해 두자

괴로움

(영) Suffering

【의미】
몸이나 마음이 힘들고 고통스러운 상태.

【관련 어휘】
고통, 고생, 아픔, 고뇌, 번뇌, 번민, 고심, 전전긍긍, 고충, 고초, 갈등 등.

육체적인 반응

- 숨이 막힌다
- 신음한다
- 그 자리를 벗어난다(도망친다)
- 얼굴이 일그러진다
- 아랫입술을 깨문다
- 눈을 질끈 감는다
- 몸을 웅크린다
- 몸부림친다(몸을 뒤튼다)

- 낯빛이 흐려진다
- 식욕이 없어진다
- 머리를 감싸고 주저앉는다
- 초췌해지고 체중이 감소한다
- 손톱이 박히도록 주먹을 꽉 쥐며 참는다
- 마음 약한 소리를 내뱉는다
- 잊기 위해 폭음을 한다
- 작은 자극에도 움찔거린다

정신적인 반응

- 걱정이 끊이지 않는다
- 마음이 무겁다
- 위기감이 든다
- 혼란스럽다
- 무력감이 든다
- 음울한 기분이 든다
- 체념한다
- 인내하고 또 인내한다

- 현실에서 벗어나고 싶다
- 불안감이 커진다
- 다급해진다
- 좀처럼 결론을 내리지 못한다
- 누군가에게 기대고 싶다
- 절망감이 밀려든다
- 모든 게 지긋지긋하다
- 체면 따위 신경 쓸 겨를이 없다

괴로움의 성격을 적확하게 표현해
인물의 행동과 심정을 선명하게 전한다

'괴로움'은 살아 있는 한 피할 수 없는 감정입니다. 아무리 돈이 많아도, 아무리 좋은 운을 타고났어도 한 치의 괴로움 없는 삶을 사는 사람은 없습니다. 왼쪽에 나열된 육체적·정신적 반응을 읽다가 자신도 모르게 진저리를 친 사람도 있을 거예요.

이야기 창작에서도 주인공을 비롯한 등장인물에게 괴로움은 필연적으로 주어지는 감정입니다. 특히 주인공은 마지막까지 고난과 맞서 싸우며 괴로워하고 몸부림치면서 목표를 향해 나아가야 하는 숙명을 안고 있지요.

다만 괴로움을 그릴 때, **작가는 그것이 어떤 종류의 괴로움인지 제대로 이해한 다음 표현**해야 합니다. 괴로움의 범위는 매우 폭넓으면서 여러 결로 뻗어나가기 때문입니다. '한껏 꾸민 모습이 오히려 보기에 괴로웠다.'의 괴로움은 다소 우스꽝스러운 감정이지요. '그를 생각할 때마다 마음이 괴롭다.'의 괴로움은 애틋하고 아련한 연정에서 기인한 감정일 겁니다. '오랜 산고産苦(창작의 고통) 끝에 작품을 완성했다.'의 괴로움은 창조적이면서 건설적인 감정이라고 할 수 있겠지요. 바꿔 말하면, 상황에 맞게 괴로움의 성격을 적확하게 표현하면 인물의 행동과 심정을 더욱 생생하고 선명하게 전달할 수 있다는 뜻입니다.

힘들고 어려운 수행을 통해 성장과 성숙을 지향하는
'고행'도 건설적인 괴로움 중 하나

NO.08

증오

영 Hate

【의미】
격렬하게 미워하고 반항심을 품는 것. 사랑과 상반된 감정.

【관련 어휘】
미움, 혐오, 원한, 원념, 적의, 적개심, 반목, 질시, 거부감, 불쾌감 등.

육체적인 반응

- 표정이 싸늘하게 굳는다
- 미간을 찌푸린다
- 가시 돋친 말을 퍼붓는다
- 오한이 든다(몸이 떨린다)
- 욕지기가 난다
- 경멸에 찬 눈초리로 노려본다
- 입술을 꽉 사리문다
- 전신에 힘이 들어간다

- 손마디가 하얘질 정도로 주먹을 움켜쥔다
- 위압적인 표정을 짓는다
- 몸에 열이 솟구친다
- 팔짱을 낀 채 상대를 내려본다
- 얼굴을 일그러뜨린다
- 눈에 핏발이 선다
- 이를 부드득 간다
- 굳은 표정으로 침묵한다

정신적인 반응

- 부정적인 감정으로 가득 찬다
- 상대의 불행을 바란다
- 마음속에 응어리가 쌓인다
- 역겨움을 느낀다
- 지긋지긋한 기분이 든다
- 음습한 기분에 휩싸인다
- 극도의 불쾌감을 느낀다
- 원망스럽다

- 부아가 치밀어 오른다
- 살의를 느낀다(살심이 끓어오른다)
- 감정이 들끓는다
- 벌레가 기어 가는 듯한 불쾌감이 든다
- 복수심에 불타오른다
- 어떤 말을 들어도 믿음이 가지 않는다
- 심장이 짓눌리는 듯한 기분이 든다
- 파괴적인 충동을 느낀다

행동 원리의 요인 중 하나로
캐릭터 조형에서 한 축을 담당한다

'증오'는 묘사하기 어려운 감정입니다. 무언가에 대한 증오를 품은 사람은 속을 알기 어렵고, 마음 한구석에 그늘이 드리워 있어 어딘지 모르게 부정적인 인상을 짙게 풍깁니다.

픽션에서도 마찬가지입니다. **격한 증오심에 매몰된 캐릭터는 독자의 호감을 얻기 어렵습니다.** 하지만 이야기를 전개하다 보면 주인공이 누군가를 증오하는 상황도 필요하지요. 이때는 증오의 대상이 되는 캐릭터를 어떻게 설정하느냐가 중요합니다.

예를 들어 거대한 부와 권력을 소유한 절대 강자를 증오의 대상으로 설정하면 주인공의 증오는 공감을 얻기 쉬워집니다. 판타지라면 악마의 화신처럼 극악무도한 빌런을 증오의 대상으로 설정하면 독자는 주인공의 증오를 응원하게 됩니다. 즉 **'증오'가 행동 원리의 한 요인이 되고 캐릭터 조형에서 하나의 축을 맡는 거죠.** 여기까지 오면 더 걱정할 것은 없습니다.

반면 증오의 대상이 평범하고 연약한 인간이라면, 앞서 말한 것처럼 주인공은 부정적이고 비호감인 캐릭터로 전락합니다. 증오를 묘사할 때는 그 상대를 신경 써서 설정해야 함을 기억하세요.

'증오'의 대상은 독자들도 미워하게끔 설정한다

짜증

영 Annoyance

【의미】
뜻대로 되지 않아 신경이 날카로워진 상태. 마음대로 되지 않아 역정을 내는 것.

【관련 어휘】
신경질, 역정, 골, 성질, 조바심, 초조, 안달, 스트레스 등.

육체적인 반응

- 냉담한 태도를 취한다
- 한숨을 쉰다
- 관자놀이가 지끈거린다
- 안달한 나머지 부들부들 떤다
- 이명이 생긴다
- 미간에 주름이 잡힌다
- 쏘아붙이는(신경질적인) 말투가 나온다
- 가슴을 주먹으로 두드린다
- 손놀림이 거칠어진다
- 못마땅한 마음에 입을 꾹 다문다
- 표정이 험악해진다
- 혀를 찬다
- 콧김이 거칠어진다(씩씩거린다)
- 눈을 흘긴다
- 이를 악문다
- 머리로 피가 쏠린다

정신적인 반응

- 신경이 예민해진다
- 내 마음대로 일을 진행하고 싶다
- 별것 아닌 일에도 감정이 상한다
- 냉정하게 생각하기 힘들다
- 반발심이 든다
- 마음이 조급해진다
- 불만이 증폭되어 속이 부글부글하다
- 무언가 부족하다고 느낀다
- 다 내팽개치고 싶은 충동이 든다
- 참을성이 없어진다
- 억눌리는 듯한 위압감을 느낀다
- 흥이 깨진다
- 마음의 여유가 사라진다
- 집중이 잘되지 않는다
- 말하기가 싫어진다
- 긍정적인 생각이 들지 않는다

극적인 감정으로 흘러가는 데 개연성을 더하는 소도구로 활용한다

기쁨이나 분노에 비하면 '짜증'은 미세한 감정의 움직임입니다. 극적으로 사람을 변화시키는 희로애락과는 분명 차이가 있지요.

원쪽 예문을 보더라도 '이를 악문다', '냉정하게 생각하기 힘들다', '못마땅한 마음에 입을 꾹 다문다' 같이 육체적·정신적 반응도 왠지 소극적인 편입니다. 그래서 놓치고 지나치기 쉬운 감정이지만, 프로 작가는 이러한 짜증을 적재적소에 활용하는 데 능숙합니다.

그 활용은 바로 **감정 변화의 '전조'와 '연결'**입니다. 등장인물이 분노를 터뜨리기에 앞서, 감정을 서서히 고조시키는 단계에서 짜증을 보여주면 분노로 향하는 흐름이 자연스러워집니다. 사소한 짜증을 반복해서 쌓다가 결국에는 등장인물이 체념하는 흐름 역시 사람의 감정선을 설득력 있게 표현하는 방법이 됩니다.

즉 **결정적인 감정에 도달하기까지의 소도구로 '짜증'이라는 감정을 활용하면 실제로 우리 주변에서 볼 법한 현실적인 캐릭터로 묘사**할 수 있어요. 여기서 한 단계 더 나아가 짜증을 어떻게 표현해야 리얼리티를 높일 수 있을까 고민해 보세요.

일상 속에서 '짜증을 유발하는 상황'을 찾아 연구해 보자

놀라움

영 Surprise

【의미】
예상치 못한 일이 일어났을 때 충격이나 감흥을 느끼는 것.

【관련 어휘】
경악, 당혹, 기겁, 질겁, 감탄, 경탄, 괄목, 청천벽력, 아연실색, 경천동지, 혼비백산 등.

육체적인 반응

- 화들짝하며 뒷걸음질한다
- 눈이 휘둥그레진다(놀란 토끼 눈을 한다)
- 온몸이 굳는다
- 숨을 삼킨다
- 철렁 내려앉는 감각에 가슴을 부여잡는다
- 입에서 알 수 없는 괴성(신음)이 나온다
- 말문이 막힌다
- 입이 떡 벌어진다

- 입을 틀어막는다
- 목을 움츠린다
- 소름이 돋는다
- 당황해서 허둥지둥한다
- 어깨를 움찔한다
- 다리에서 힘이 풀린다
- 그 자리에 주저앉는다
- 눈물이 쏟아진다

정신적인 반응

- 한 방 맞은 듯 멍한 기분이 든다
- 패닉(공황) 상태에 빠진다
- 제대로 생각할 수 없다
- 수명이 줄어든 것 같은 기분이 든다
- 전율을 느낀다
- 혼란스럽다
- 상상도 못 한 일에 맥이 탁 풀린다

- 믿어지지 않는다
- 흥분한다
- 긴장감(텐션)이 치솟거나 혹은 내려간다
- 허를 찔린 느낌이 든다
- 평정심을 잃는다
- 머릿속이 새하얘진다
- 몸속의 피가 다 빠져나가는 착각이 든다

놀란 순간, 인물이 보이는 육체적 반응과 심리를 구체적으로 묘사한다

이야기를 움직이는 대표적인 기동력은 다름 아닌 '놀라움'입니다. 하늘에서 사람이 떨어졌다, 귀신이 나타났다, 배가 빙산에 부딪혔다, 죽은 사람이 살아 돌아왔다…… 이러한 상황과 맞닥뜨렸을 때 등장인물은 일단 놀랍니다.

놀라움은 스토리를 급진전시키는 플롯 포인트의 상징적인 감정입니다. 이때 중요한 것은 **전환점이 되는 장면을 독자에게 확실히 각인시켜야 한다**는 점입니다. 따라서 놀랐다는 정황을 너무 간략하게 적어서는 안 되겠지요.

예를 들어 볼게요.

갑작스레 날아온 총알이 톰의 어깨를 관통하는 것을 목격한 그녀는 너무나 놀랐다.

이것만으로는 어떻게 놀랐는지 전해지지 않을뿐더러 상상하기 힘듭니다.

갑작스레 날아온 총알이 톰의 어깨를 관통하는 것을 목격한 그녀는 순간 머릿속이 새하얘지는 감각을 느끼며 자리에 주저앉고 말았다.

이렇게 고치면 놀란 모습이 머릿속에 구체적으로 그려지지요. 놀라움에 대한 반응은 천차만별인 데다 그 정도와 성격도 제각각입니다. 퇴근하고 돌아갔더니 집이 불타고 있었을 때 느끼는 놀라움과 눈을 떠 보니 한낮이었을 때 느끼는 놀라움은 결코 같을 수 없지요.

또한 작가는 놀란 당사자가 어떻게 되었는지, 사건 직후의 구체적인 심정과 상황을 문장으로 설명해야 합니다.

예를 들어 보겠습니다.

목이 없는 시신을 눈앞에서 맞닥뜨린 순간, 나는 경악했다.

이것만으로는 표현이 부족합니다. 한 발짝 더 나아가 봅시다.

목이 없는 시신을 눈앞에서 맞닥뜨린 순간, 나는 털썩 무릎을 꿇고 위 속에 든 것을 죄다 토해냈다. 하지만 구역질은 멈추지 않았고, 눈에서는 눈물이 왈칵 흘러넘쳤다.

놀라움 속에 충격과 슬픔이 뒤섞여 혼란스러운 심경을 읽을 수 있습니다. 이야기가 본격적으로 전개되려는 분위기도 느껴지네요. 놀라움을 묘사할 때는 한 발짝이든 두 발짝이든 더 과감하게 나아가 봅시다.

두려움

영 Scare

【의미】
무언가를 무서워해 불안한 마음, 무언가를 꺼려해 걱정하는 마음.

【관련 어휘】
겁, 공포, 불안, 섬뜩, 위축, 주눅, 전율, 몸서리, 경외 등.

육체적인 반응

- 얼굴에 핏기가 가신다
- 표정이 사라진다
- 몸이 떨린다
- 눈을 질끈 감는다
- 주춤거린다
- 식은땀을 흘린다
- 동공이 흔들린다
- 무릎이 후들거린다

- 자기도 모르게 뒷걸음질한다
- 심호흡하면서 이성을 찾으려 한다
- 몸이 차가워진다
- 다른 사람이나 무언가에 매달린다
- 머리가 지끈거린다
- 손가락 하나 까딱할 수 없다
- 몸을 잔뜩 옹송그린다
- 호흡이 거칠어진다

정신적인 반응

- 심약해진다
- 주눅이 든다
- 불안감에 사로잡힌다
- 어디로든 도망치고 싶다
- 판단력이 흐려진다
- 지금 순간이 얼른 지나가기를 바란다
- 누군가와 함께 있고 싶다
- 우물쭈물 망설인다

- 일의 원인을 곱씹으며 후회한다
- 정신이 아득해진다
- 주변의 소리나 움직임에 과민해진다
- 자꾸 불길한 예감이 든다
- 앞으로 어떻게 해야 좋을지 해결책이
 떠오르지 않는다
- 머릿속이 뒤죽박죽이다
- 자신감이 없어진다

두려움의 성향을 적절히 부여해 인물의 서사에 깊이를 더한다

'두려움'은 내면에서 일어나는 불안과 동요를 나타내는 감정 어휘입니다. 어떤 대상을 향해 가지는 감정뿐 아니라, 자기 내면에서 싹트고 갈등하는 나약한 마음을 적절히 묘사하면 캐릭터의 심리를 효과적으로 전달할 수 있습니다.

캐릭터를 만들 때도 **무엇을 두려워하는지, 어떤 상황에서 겁을 내는지 '두려움'의 성향을 적절히 부여하면 인물의 서사에 깊이를 더할 수 있습니다.** 가령 유독 바다를 무서워하는 인물을 보면서 독자들은 그가 과거 물에 빠지거나 수해를 입은 경험이 있어 트라우마가 남은 건지 모른다고 상상합니다. 남자가 폭언을 내뱉을 때마다 자기도 모르게 몸이 굳어 버리는 여자를 보고는 전 남자친구 혹은 아버지가 영향을 미쳤을지 모른다는 상상을 할 수 있습니다. 미래에 대해 막연한 두려움을 품은 어린아이라면 심적으로 연약하고 미성숙한 특성을 보여줄 수 있습니다.

더욱이 이야기 창작에서는 **두려움에서 벗어나는 과정을 통해 캐릭터의 성장을 보여줄 수 있습니다.** 나약한 마음을 극복하고 강한 자신감을 얻는 성장과 진화를 보여주려면 이야기 초반에 두려움을 복선처럼 깔아 두고 이용해 보세요.

무엇을 두려워하는지 보면 그 사람의 내면 혹은 성향을 엿볼 수 있다

걱정

(영) Worry

【의미】
안심이 되지 않아 불안하고 신경 쓰이는 마음. 고민거리가 마음 한편에 남아 있는 것.

【관련 어휘】
고민, 고뇌, 근심, 시름, 염려, 불안, 기우, 괘념, 고심, 사념 등.

육체적인 반응

- 표정이 시무룩하다(어둡다)
- 잠이 오지 않는다
- 숙면을 취하지 못한다(꿈자리가 사납다)
- 두 손을 모아 잡고 안정을 찾고자 한다
- 목소리가 침울하다
- 피로가 쉽게 쌓인다
- 신체 부위나 손에 쥔 것을 자꾸 만지작거린다

- 호흡이 고르지 못하다
- 목이 바싹바싹 마른다
- 입술을 물어뜯는다
- 눈을 가늘게 뜨고 찡그린다
- 앉았다 섰다를 반복한다
- 안절부절못하며 돌아다닌다
- 온몸이 뻣뻣하다(경직돼 있다)
- 식욕이 없다

정신적인 반응

- 조바심을 낸다
- 불안하다
- 무언가에 가로막힌 느낌이 든다
- 기분이 좋아지지 않는다
- 이유 없이 께름칙하다
- 답답함을 어찌할 수 없다
- 어중간한 느낌이 계속된다

- 속이 타들어 간다
- 미련이 남는다
- 생각이 자꾸 나쁜 쪽으로 빠진다
- 다른 일이 손에 잡히지 않는다
- 자꾸 상념에 사로잡힌다
- 우울감이 커진다
- 자신감이 사라진다

작은 줄기에서 큰 줄기로 흐름이 모아지면서 짜임새가 돋보이는 전개가 펼쳐진다

사람을 불안하게 만드는 **'걱정'을 등장인물에게 조금씩 부여하다 보면 이야기의 복선이 되어 독자의 시선을 유도할 수 있습니다.** 이 기법은 미스터리 장르에서 특히 효과적입니다.

우선 이야기 초반에서 등장인물 A, B, C에게 각각 다른 고민을 줍니다. 세 사람을 괴롭히는 고민의 씨앗은 얼핏 봤을 때 아무 관련이 없는 것처럼 보여야 합니다. 하지만 이야기가 점차 전개되면서 고민의 씨앗들을 하나로 묶는 공통점이 드러나게 되고, 세 사람의 걱정은 커다란 사건으로 이어집니다. 이처럼 별것 아닌 줄 알았던 걱정과 염려가 알고 보니 중대한 사건이 발생할 징조였다는 식으로, 지류에서 본류를 향해 이야기의 흐름을 그리다 보면 읽을수록 짜임새가 돋보이는 전개가 펼쳐집니다.

물론 이 기법이 효과를 발휘하려면 치밀한 플롯 구성과 디테일을 고려한 복선의 설정 및 회수가 필요합니다.

다소 난도가 높기는 하지만, 일상의 흔한 걱정거리를 복선이나 징조로서 주목하다 보면 아이디어도 어렵지 않게 떠오를 테니 꼭 시도해 보기를 바랍니다.

각자가 안고 있는 '걱정거리'가 큰 사건으로 발전하기도

불안하다

비관적인 생각이 든다

잠을 이룰 수 없다

자만

(영) Smugness

【의미】
자기 자신이 뛰어나다고 생각하며 스스로 만족하고 우쭐거리는 상태.

【관련 어휘】
자신감, 자화자찬, 자부, 득의양양, 콧대, 긍지, 거만, 과시, 교만, 프라이드, 나르시시즘 등.

육체적인 반응

- 팔짱을 끼고 꼿꼿한 자세를 취한다
- 다리를 벌리고 방만하게 앉는다
- 표정이 자신만만하다
- 아래를 내려다보는 시선으로 말한다
- 가슴을 내밀고 허리를 뒤로 젖힌 자세
- 대단한 사람인 양 으스댄다
- 다리를 꼬고 앉는다
- 다른 사람의 말을 주의 깊게 듣지 않는다

- 목소리가 커진다
- 잘하는 것을 과시한다
- 비협조적인 태도를 보인다
- 상대방을 조롱한다
- 쉽게 단언한다
- 성큼성큼 큰 보폭으로 걷는다
- 비웃는 듯한 웃음을 띤다
- 무례하게 행동한다

정신적인 반응

- 타인을 얕잡아 본다
- 호전적이다
- 자기긍정감이 높다
- 여유를 부린다
- 고집을 부린다
- 자신감이 넘친다
- 과대망상에 빠진다
- 조심성이 없어진다

- 무엇이든 할 수 있을 듯한 기분이 든다
- 모든 잘못이 상대방에게 있다고 생각한다
- 우월감에 빠진다
- 지나치게 낙관한다
- 위험의 징후를 간과한다
- 주목받길 원한다
- 비판을 받아들이지 않는다

'자만'에 빠져 기고만장하면
한 번은 꼭 밑바닥으로 추락한다

'스스로 자自'에 '가득할 만慢'의 한자를 쓰는 **'자만'은 이야기 창작에서 주로 플래그처럼 활용**됩니다.

주인공이 자만에 빠져 자신을 과신하면 언제가 되었든 밑바닥으로 나동 그라지는 장면이 한 번은 나옵니다. 일 잘한다는 칭찬을 몇 번 들었다고 자만하다 보면 뼈아픈 실수를 저지릅니다. 아무도 자기를 당해낼 수 없다고 자신만만하다가 생각지도 못한 패배를 겪고 좌절하고 맙니다. 반대로 악역이 자만할 때는 주인공에게 절호의 기회가 온다고 봐도 좋겠습니다. 이렇게 생각하니 아주 간단하죠?

그렇다면 왜 '자만 = 실패'라는 공식이 생겼을까요? 그 이유도 간단해요. **자만심에 빠져 오만불손하게 행동하는 사람을 좋아할 이는 아무도 없기 때문**입니다. 특히 아시아인은 진중함에 무게를 두고 겸손을 미덕으로 여기는 경향이 있다 보니 자만에 대한 반감이 큽니다.

그래서 주인공의 캐릭터에게 겸손한 성격을 부여하면 독자들의 호감을 얻을 확률이 높아집니다. 물론 사랑받는 주인공 중에는 오만하고 잘난 체하는 타입의 캐릭터도 있지요. 다만 이때도 알고 보면 사연이 있고, 실제로는 자기 객관화가 잘되어 있으며 자신에게 엄격한 타입이 많습니다.

이러한 전개를 예측하지 못하는 것이 곧 '자만'에 빠졌다는 증거

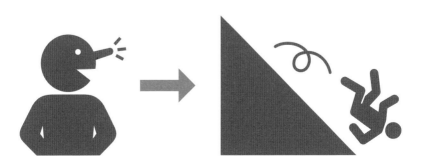

자기혐오

(영) Self-loathing

【의미】

자기 자신을 스스로 미워하고 싫어함.

【관련 어휘】

자기염오, 자기 부정, 자기 비하, 자학, 자괴감, 수치심, 비참, 한심, 증오 등.

육체적인 반응

- 고개를 숙이는 경향이 있다
- 한숨을 쉰다
- 터벅터벅 무기력하게 걷는다
- 손으로 얼굴을 덮는다
- 머리를 감싼다
- 눈물이 나온다
- 눈에 생기가 없다
- 축 처진 표정

- 피로가 쌓여서 가시지 않는다
- 호흡이 불안정하다
- 주뼛주뼛하는 태도를 보인다
- 목이 조이는 감각을 느낀다
- 웅크려(쭈그려) 앉는다
- 방 안에 틀어박혀 지낸다
- 구부정한 자세
- 자신을 비하하는 말을 한다

정신적인 반응

- 자기 자신이 지긋지긋하다
- 이유 없이 찜찜하다
- 염세적이다
- 기분이 가라앉는다
- 과거를 곱씹으며 후회한다
- 나쁜 일이 생기면 오랫동안 마음에 담아 둔다
- 수시로 우울한 생각에 사로잡힌다

- 모든 게 자기 잘못처럼 느껴진다
- 먹구름이 낀 듯한 기분
- 수치심을 느낀다
- 자존감이 낮다
- 어떤 일을 할 때 과도하게 긴장한다
- 겁이 많고 소심해진다
- 남들과 비교되는 것이 괴롭다
- 불현듯 분노가 끓어오른다

인물의 행동 원리를 납득시키는 좋은 소재가 되기도 한다

주인공의 사고나 고뇌가 자기 내면으로 향하는 장면은 이야기에 정적인 여운과 깊이를 가져다줍니다.

그중에서도 '자기혐오'에 빠지는 장면을 넣으면 주인공의 인간성을 독자에게 생생히 전달할 수 있습니다.

기본적으로 자기혐오는 과거와 현재의 자신을 분석한 다음 후회나 비참함, 부끄러움을 느끼는 감정입니다. 그 과정에서 자기 자신을 왜 혐오하는지 이유가 명확히 밝혀지므로 독자들은 그때까지 본 적 없는 주인공의 일면을 엿볼 수 있습니다.

물론 스토리 전개 면에서는 앞으로 나아가지 못하고 오히려 정체되지만, 이후 주인공이 보이는 행동의 이유를 설명하는 좋은 근거가 될 수 있습니다. 그러므로 치밀하게 계산해서 주인공이 자기혐오에 빠지도록 해 봅시다.

단, 이때 주의할 점이 있습니다. **이야기 속에서 주인공의 자기혐오는 한 번으로 족합니다.** 주인공이 몇 번이고 구질구질하게 자기혐오를 되풀이하다 보면 독자들이 질려서 떠날 수 있으니까요.

주인공이 몇 번이고 '자기혐오'에 빠지면 이야기가 어두워진다

확신

영 Certainty

【의미】
굳게 믿어 의심하지 않는 마음.

【관련 어휘】
믿음, 자신, 소신, 신념, 신뢰, 단정, 신봉, 과신 등.

육체적인 반응

- 눈을 똑바로 바라보며 말한다
- 시선이 마주치면 미소 짓는다
- 눈이 반짝반짝 빛난다
- 고개를 크게 끄덕인다
- 가슴을 펴고 당당하게 걷는다
- 느긋하게 대화한다
- 의자 깊숙이 앉는다
- 자신감으로 가득찬 표정

- 차분한 태도로 응대한다
- 콧노래를 부르거나 휘파람을 분다
- 부정적인 의견에 대해 즉각 반론한다
- 자신의 의견을 관철하기 위해 노력한다
- 눈빛이 강렬해진다
- 표정이 밝아진다
- 목소리에 힘이 들어간다
- 말과 행동에 여유가 생긴다

정신적인 반응

- 머리가 맑아진다
- 집중력이 높아진다
- 눈앞이 확 트이는 느낌이 든다
- 자신이 뛰어난 사람이라 느낀다
- 의욕이 샘솟는다
- 가슴이 벅차오른다
- 주변과 적극적으로 관계 맺고 싶다

- 부정적인 입장의 사람을 배제하고 싶다
- 성공을 거둔 모습을 상상한다
- 자신의 의견 말고는 모두 틀렸다고 생각한다
- 자신에게 유리한 것만 눈에 들어온다
- 누구에게도 지지 않을 것 같다
- 갈등하지 않는다

독자의 예상을 뒤엎고 놀라게 할 확신을 준비하자

왼쪽의 의미 항목에서 알 수 있듯이 '확신'은 굳게 믿어 의심하지 않는 것입니다. 무척이나 강한 인상을 지닌 어휘지요.

이야기 전개에서 확신은 결정타가 되는 중요한 문장을 맡습니다. 예를 들면 다음과 같습니다.

'드디어 기다리던 소식이 왔다. 소년은 확신에 찬 발걸음을 내딛었다.'
'진짜 범인이 누군지는 진작 확신하고 있었다.'

이처럼 기승전결의 결말로 향하는 길을 내는 결정적인 무언가를 이끌어냅니다. 등장인물이 행동을 촉진하고 뒷받침하는 근거가 되기에, 어떤 의미에서 작가는 독자의 예상을 뒤엎고 놀라게 할 '확신'을 준비해야 합니다. **중요한 것은 의외성뿐 아니라 왜 확신하는지를 독자도 납득할 수 있도록 근거를 명확히 하는 것입니다.** 설득력 없는 '확신'은 성립하지 않습니다.

그리고 확신을 마구 남발하는 것은 금물입니다. 그러면 이야기가 우왕좌왕 갈피를 잡지 못하고 뒷수습도 힘들어지기 때문이에요. 이 점을 기억해 두세요.

"그렇구나!" 무릎을 치게 만드는 확신은 누구나 좋아한다

의심

영 Doubt

【의미】
사실인지 아닌지 수상하게 생각하는 것. 확실히 알 수 없어 믿지 못하는 마음.

【관련 어휘】
불신, 의아, 의혹, 의구, 의문, 회의, 수상, 혐의, 반신반의 등.

육체적인 반응

- 미간을 좁힌다
- 입매를 딱딱하게 굳힌다
- 도전적인 태도를 취한다
- 상대가 알도록 과장되게 고개를 갸우뚱한다
- 상대의 발언에 손을 내젓는다
- 눈을 가늘게 뜨고 유심히 본다
- 입가에 조소를 머금는다

- 팔짱을 낀다
- 턱을 괴고 생각에 빠진다
- 상대에게 재차 되묻는다
- 손가락 끝으로 테이블을 두드린다
- 한숨을 크게 내쉰다
- 콧방귀를 뀐다
- 눈을 직시하지 않는다
- 심장이 빠르게 뛴다

정신적인 반응

- 배신감을 느낀다
- 분노를 느낀다
- 상대와 논쟁하는 모습을 상상한다
- 부정적으로 사고하게 된다
- 상대방의 생각을 조종하고 싶어진다
- 피가 거꾸로 솟는 듯한 기분이 든다
- 상대의 못마땅한 부분이 눈에 띈다
- 불안감을 느낀다

- 경계심이 커진다
- 짜증이 난다
- 내 편이 있었으면 하는 생각이 든다
- 답답함을 느낀다
- 내 입장을 정당화하고 싶은 욕구가 생긴다
- 마음의 상처를 입는다
- 혼란스러운 감정이 든다
- 아무도 믿지 못할 것 같은 기분이 든다

예측할 수 없는 혼돈이
독자에게 더없는 즐거움을 선사한다

'의심'은 마치 꿀처럼 달콤한 맛을 냅니다. 물론 어디까지나 창작물에서만 해당하는 이야기지만요. 현실 속의 의심은 어둡고 꺼림칙한 느낌밖에 들지 않습니다. 그렇다면 이야기 속 의심은 어째서 그토록 달콤한 걸까요?

답은 간단합니다. **'의심'이 많을수록 이야기는 파란만장해지고, 한 치 앞도 내다볼 수 없는 전개를 약속하기 때문**입니다. 독자는 엎치락뒤치락하는 전개와 예상을 벗어나는 어마어마한 반전을 기대하면서 읽어 나갑니다.

가령 범인은 A라고 내심 생각했는데 어느샌가 B가 수상쩍어지고, 그러다가 C를 의심하는 형사가 나타납니다. 이야기가 그대로 마무리되나 싶은 찰나에 수수께끼의 인물 D의 존재가 부각되고…… 각각의 인물 모두 의심할 만한 요소가 충분한 만큼 누가 범인인지 예측할 수 없는 혼돈이 벌어집니다. 이것이 독자에게 더없이 행복한 시간을 가져다주는 것이죠.

이렇게 **의심은 달콤한 꿀처럼 이야기에 깊이와 흥미진진함을 더합니다.** 대신 의심할 만한 단서를 다양하게 준비해야 하는 만큼 작가의 부담은 높아지겠지요. 이야기 결말에서 모든 의심을 제대로 회수해야 하니까요.

필요한 것은 '의심'으로 가득 차 한 치 앞도 보이지 않는 전개

그리움

(영) Nostalgia

【의미】
과거를 회상하며 느끼는 아련하고 애틋한 마음. 사랑하여 몹시 보고 싶어 하는 것.

【관련 어휘】
회상, 회고, 추억, 추념, 향수, 망향, 노스탤지어, 사우다지Saudade 등.

육체적인 반응

- 목소리가 나지막하다
- 우수에 젖은 눈빛
- 편안하게 이완된 표정
- 추억의 물건을 꺼내어 든다
- 먼 곳을 응시한다
- 천천히 눈을 감는다
- 추억을 이야기한다
- 한숨을 내쉰다
- 같은 기억을 공유하는 사람에게 연락해 이야기를 나눈다
- 고개를 비스듬히 기울인다
- 당시에 나온 영화나 음악을 감상한다
- 눈시울이 붉어지고 코끝이 찡해진다
- 추억의 장소를 찾아간다
- 기억을 더듬으며 위(하늘)를 올려다본다

정신적인 반응

- 가슴이 뜨거워진다
- 과거와 현재의 유사점을 찾으려 한다
- 감상적이 된다
- 시간 감각이 없어진다
- 온몸에서 힘이 빠진다
- 의욕이 없어진다
- 과거의 어떤 시점으로 다시 돌아가고 싶다
- 주변 상황을 신경 쓰지 않는다
- 해야 할 일이 손에 잡히지 않는다
- 과거 기억의 세세한 부분까지 떠올리며 잊지 않으려고 한다
- 추억을 미화한다
- 자신이 경험한 일에 만족감을 느낀다
- 향수에 젖어 마음이 먹먹해진다
- 공허함을 느낀다

이야기의 시간 축을 자유자재로 움직이는 데도 유용한 정서

이야기 창작에는 사건을 전개하는 도중에 등장인물의 과거를 묘사하는 '배경 설정'이라는 기법이 있습니다.

현재 진행형인 스토리 중간에 과거 이야기를 삽입함으로써 캐릭터의 성장 과정, 가정사, 트라우마 등을 보여줍니다. 캐릭터가 왜 이런 성격을 갖게 되었는지, 지금과 같은 행동을 하는 이유와 목적의식에 설득력을 부여하는 역할을 하는 파트예요.

이때 유용한 감정이 '그리움'입니다. 구체적으로 어떻게 활용되는지 살펴볼까요.

> 바다를 바라보던 유토는 문득 중학교 시절이 그리워졌다. 그는 바닷가에서 나고 자랐다. 바다를 보고 있노라면 어릴 적 느꼈던 감정이 고스란히 되살아난다. 돌이켜 보면 그의 삶에서 가장 찬란했던 시절은 열세 살 되던 그해 여름에 시작된 건지도 모른다.

다음 문장부터 열세 살 되던 해 여름을 무대로 유토의 회상이 펼쳐집니다. 다시 말해 **그리움을 잘 활용하면 현재에서 과거로 자연스럽게 넘어갈 수 있다**는 뜻이지요. 감정 어휘를 적절하게 활용함으로써 이야기의 시간 축도 자유자재로 움직일 수 있다는 사실을 보여주는 사례라고 할 수 있습니다.

'그리움'을 잘 활용하면 빛나던 시절로 돌아갈 수 있다

갈등

영 Conflict

【의미】

마음속에 상반된 욕구나 감정이 생겨 어느 쪽을 선택해야 할지 고민하거나 괴로워하는 것.

【관련 어휘】

고뇌, 진퇴양난, 상극, 대립, 충돌, 모순, 딜레마 등.

육체적인 반응

- 입술을 매만지며 생각에 잠긴다
- 시선이 방황한다
- 괴로워하는 표정
- 눈을 자주 깜빡인다
- 머리를 벅벅 긁는다
- 가만히 있지 못하고 배회한다
- 손톱을 물어뜯는다
- 자꾸 입술을 축인다
- 머리가 옥죄는 듯이 아프다

- 위가 쓰리고 아프다
- 옷매무새에 신경 쓰지 못한다
- 질문에 애매모호하게 답한다
- 대화를 매끄럽게 이어나가지 못한다
- 무언가 말하려다가 그만둔다
- 평소 안 하던 실수를 한다
- 문득문득 고개를 가로젓는다
- 말을 자꾸 바꾼다

정신적인 반응

- 여러 상황을 머릿속으로 시뮬레이션해 본다
- 복잡한 심경을 누군가에게 털어놓고 싶다
- 조용한 곳에 몸을 누이고 쉬고 싶다
- 집중력이 떨어진다

- 시야가 흐려지는 느낌이 든다
- 부정적인 생각이 든다
- 자신감이 없어진다
- 고민 외의 일에는 무관심해진다
- 주변 사람들의 의견에 과민해진다
- 논리정연한 사고가 힘들어진다

내적 갈등을 극복하는 모습을 통해 캐릭터의 인간성과 내면을 부각시킨다

장르가 로맨스든, 판타지든, 미스터리든, 배틀물이든 관계없이 작품 속에서 주인공이 '갈등'하는 장면은 필요합니다.

왜 갈등이 있어야 하나고요? 갈등을 겪는 인물의 심리와 행동(선택)을 보여줌으로써 캐릭터를 더욱 깊고 생동감 있게 묘사할 수 있기 때문입니다.

요즘 인기 있는 이야기를 살펴보면 스토리보다 캐릭터 조형에 무게를 둔 작품이 호응을 얻는 경향이 강합니다. 특히 소설에서는 캐릭터의 성격이나 인간성을 나타내는 '내면 설정'이 중요합니다.

독자는 막다른 궁지나 고난에 처했을 때 피나는 노력과 강한 의지로 역경을 극복하는 캐릭터에게 더 공감하고 응원을 보내기 마련입니다. 그러한 인간성과 의지, 내면의 매력을 인상적으로 보여주는 방법으로, 힘들거나 고민되는 상황에서 인물이 어떤 태도를 보이는가를 활용하는 겁니다.

갈등 상황에 직면하면 사람은 본모습이 나오기 마련인데, 이때 독자가 응원하고픈 좋은 사람으로서의 언행과 태도를 보여주면 내면의 매력을 선명하게 각인시킬 수 있습니다. '세이브 더 캣Save the Cat' 법칙과 일견 비슷한 면이 있지요. '비 온 뒤에 땅이 굳어지는' 상황은 실패하는 법이 없음을 기억하세요.

요즘의 캐릭터 설정은 겉모습 이상으로 내면을 보여주는 것이 중요하다!

감사

영 Gratitude

【의미】
고맙게 여기는 마음. 받은 은혜나 도움에 대한 인사.

【관련 어휘】
고마움, 인사, 사의, 사례, 답례, 사은, 보답, 보은, 황송 등.

육체적인 반응

- 저절로 눈물이 흐른다
- 따뜻함이 담긴 눈빛으로 응시한다
- 환하게 미소를 머금은 표정
- 발갛게 상기된 얼굴
- 고양된 목소리
- 감사의 말을 쏟아낸다
- 허리를 깊게 숙이며 인사한다

- 상대의 손을 꼭 잡는다
- 상대의 어깨나 팔을 가볍게 잡는다
- 포옹한다
- 깊이 고개를 끄덕인다
- 상대에게 줄 선물을 준비한다
- 감정이 벅차올라 말을 잇지 못한다
- 가슴에 손을 얹는다

정신적인 반응

- 가슴에서 무언가가 북받치는 느낌이 든다
- 마음이 충만해진다
- 긴장감이 풀리는 듯하다
- 용기와 희망이 샘솟는다
- 온화하고 친절한 마음이 된다
- 자기긍정감이 높아진다
- 상대방이 기뻐할 만한 일을 생각한다

- 몸에 뜨거운 피가 도는 느낌
- 넘칠 듯한 수많은 감정을 억누르려고 한다
- 이 기분을 오래도록 기억하고 싶다
- 그간의 고통과 괴로움이 사르르 녹아 없어진다
- 사람에 대한 믿음이 중요하다는 사실을 실감한다
- 거대한 존재에 압도당하는 느낌이 든다

'악당인 줄 알았는데 착한 사람'의
패턴에 설득력을 더하는 연출로도 좋다

'감사'는 분명 좋은 인상을 주는 감정과 행위이지만, 이야기를 쓸 때는 오용하기 쉬우므로 주의해야 합니다.

착한 심성의 주인공을 연출하고 싶은 마음에 아무에게나 별 이유 없이 '감사'를 하게 하면 그저 가벼운 사람으로 전락할 수 있습니다.

주인공이 감사하는 것은 절체절명의 위기에서 동료의 도움을 받았을 때나 결말 부분의 감동적인 순간 등 '지금이다' 싶을 때 한두 번으로 그치는 것이 좋습니다.

또한 감사의 말을 너무 노골적으로 장황하게 늘어놓으면 부담스러운 인상을 줍니다. 자연스럽고 건네는 한 마디면 충분해요. 담백하지만 진지하게 전하는 감사의 말이 오히려 쑥스러워하는 모습과 함께 진정성을 보여주어 캐릭터에 대한 호감도를 자연스럽게 높입니다.

주인공의 라이벌에 해당하는 악역 캐릭터가 생각지도 못한 타이밍에서 고마움을 표하는 장면도 효과적입니다. 좋은 의미로 독자의 기대를 배신하는, '악역이 알고 보니 착한 사람'의 패턴에서는 그러한 행동이 독자를 무장 해제시키기도 하지요.

'감사'는 말로 하지 않아도 다양한 형태로 표현할 수 있다

자신도 모르게 눈물이 흐른다

포옹한다

나도 사랑을 베풀고 싶어진다

감동

영 Moved

【의미】

무언가에 대해 크게 느껴 마음이 움직이는 것.

【관련 어휘】

감명, 감격, 감흥, 감탄, 감개무량, 경탄, 울림 등.

육체적인 반응

- 눈에 눈물이 차오른다
- 목소리가 떨리거나 갈라진다
- 말이 나오지 않는다
- 가슴에 손을 얹는다
- 저도 모르게 입이 벌어진다
- 소름이 돋는다
- 두 뺨이 홧홧해진다
- 주변 사람들을 와락 끌어안는다
- 다리의 힘이 풀려 자리에 주저앉는다
- 두 손을 모아 잡는다
- 천천히 눈을 감고 기쁨을 만끽한다
- 손에 땀이 난다
- 온몸이 떨린다(전율을 느낀다)
- 손끝에 찌릿한 감각이 느껴진다
- 코끝이 찡해진다
- 눈 안쪽이 뜨거워진다

정신적인 반응

- 가슴이 벅차오른다
- 꿈만 같아 믿기지 않는다
- 전신에서 힘이 빠지는 느낌
- 순간 정신이 아득해진다
- 정신이 흥분 상태가 되어 잠이 오지 않는다
- 신선한 자극(충격)을 받는다
- 수많은 감정이 한꺼번에 쏟아져 나온다
- 주변의 소음이 신경 쓰이지 않는다
- 존경심이 든다
- 의식이 현실과 분리되는 느낌이 든다
- 마음에 따뜻한 무언가가 스며든다

창작하는 이들에게는
너무도 친숙하고 영원한 테마

'느낄 감感'은 어떤 대상에 대한 마음의 움직임을 의미합니다. 감동, 감탄, 감격, 감명, 감흥, 감개무량…… '감'이 들어가는 단어는 아주 많습니다. 그중에서도 **'감동'은 창작자라면 누구나 탐내는 영원한 숙명 같은 주제**가 아닐까요.

수많은 작품이 저마다의 형태로 독자들에게 모종의 감동을 자아내기 위해 창작됩니다. 이야기 속에도 주인공을 비롯한 등장인물들이 경험하는 다양한 감동이 담겨 있지요.

하지만 영원한 주제인 만큼 감동을 표현할 때는 주의해야 합니다. 글을 쓸 때 'A는 무척 감동했다.'라는 식으로 단어를 그대로 사용하면 어떤 감동도 전할 수 없습니다.

왼쪽 페이지를 살펴봅시다. 감동이 불러일으키는 몸과 마음의 반응은 이처럼 매우 다양합니다. 따라서 어떻게 감동했는지, 얼마나 감동했는지, 몸에서는 구체적으로 어떤 변화가 일어나는지, 그 상황에서 어떻게 반응하는지 등 **'감동'이라는 말을 쓰지 않고 감동을 전하는 것이 독자의 마음을 움직이는 기본 조건**이라고 할 수 있습니다.

감동은 '감동'이라는 단어를 쓰지 않고 전한다



NO.21

기대

영 Anticipation

【의미】

어떤 일이 이루어지기를 간절히 바라며 기다리는 마음.

【관련 어휘】

희망, 바람, 고대, 소망, 염원, 열망, 대망, 등.

육체적인 반응

- 차분히 있지 못하고 주위를 이리저리 오간다
- 몇 번이고 시계를 쳐다본다
- 휴대폰을 자주 확인한다
- 손발이 떨린다
- 손에 땀이 난다
- 바라는 바를 계속 중얼거린다
- 질문 공세를 퍼붓는다

- 눈이 반짝반짝 빛난다
- 음식이 잘 넘어가지 않는다
- 발을 동동 구른다
- 머리카락을 자꾸 만지작거린다
- 두 손을 꽉 맞잡는다
- 입술을 물어뜯는다
- 심장이 빠르게 뛴다
- 호흡이 가빠진다

정신적인 반응

- 마음이 부풀어 오른다
- 집중할 수 없다
- 긍정적으로 사고한다
- 부정적인 의견을 귀담아듣지 않는다
- 성공했을 때 자신의 모습을 망상한다
- 목이 죄는 듯한 느낌이 든다

- 다른 이의 말과 행동에 예민해진다
- 조바심이 난다
- 시간이 천천히 흐르는 것처럼 느껴진다
- 너무 들뜨지 않도록 마음을 다잡는다
- 감정이 오락가락한다
- 함께 기뻐할 사람들을 떠올린다

주인공의 기대대로 전개되는 것은 단 한 번, 마지막에 놓아둔다

무언가를 바라고 기다리는 '기대'는 사람의 감정에서 중요한 역할을 맡고 있습니다. 우리는 기대, 즉 희망하는 것이 있기에 내일도 모레도 마음을 다잡고 긍정적으로 살아갈 수 있습니다.

만약 기대할 것이 하나도 없다면 그런 일상이 즐거울까요? 단연코 아닐 겁니다. 기대할 일이 없거나 기대하지 않은 일만 이어진다면 누구든 삶 자체가 지긋지긋해질 테니까요.

하지만 **이야기 속 주인공에 한해서라면** 조금 다르게 생각해 봅시다. 몇 번이고 **기대를 배반하고, 실망과 절망이 연이어 찾아오는 전개를 안겨 주어야 해요.** 순풍에 돛 단 배처럼 기대한 바대로 나아가는 주인공을 지켜보는 독자들은 그다지 즐겁지 않습니다. 거듭되는 고뇌와 고통으로 밑바닥까지 떨어졌다가 의지와 노력, 우정이나 사랑의 힘으로 다시 일어나 승리를 쟁취하는 모습에 즐거움과 감동을 느끼는 법이니까요.

즉 **이야기에서 주인공의 기대대로 일이 전개되는 것은 단 한 번, 그것도 이야기의 후반 절정 부분**이어야 합니다. 이것이 바로 독자들이 '기대'하는 이상적인 해피엔딩이에요.

'기대'를 배반하고 또 배반하는 전개 이후에 만끽하는 성공이야말로 효과적

긴장

(영) Nerve

【의미】
어떤 일이 신경 쓰여 몸과 마음이 바짝 경직되고 예민해진 상태.

【관련 어휘】
경직, 초조, 다급, 과민, 위태, 위기일발, 텐션, 스트레스 등.

육체적인 반응

- 입안이 바짝바짝 마른다
- 식욕이 없다
- 전신에 힘이 들어간다
- 동작이 급해진다
- 평소 안 하던 실수를 한다
- 질문에 횡설수설 답한다
- 목소리를 더듬거나 떤다
- 평소보다 말이 빨라진다
- 떨리는 손을 꽉 움켜쥔다
- 헛기침을 한다

- 눈을 자주 깜빡인다
- 얼굴과 귀가 붉어진다
- 호흡이 빠르고 얕아진다
- 손바닥에 식은땀이 배어난다
- 깨질 듯한 두통을 느낀다
- 자신도 모르게 숨을 참는다
- 명치께가 쑤신다
- 고장난 로봇처럼 동작이 삐걱거린다
- 소리나 냄새에 민감해진다
- 손발이 차가워진다

정신적인 반응

- 신경이 곤두선다
- 별것 아닌 일에 욱한다
- 최악의 상황을 상상한다
- 심장이 입에서 튀어나올 것 같은 느낌이 든다

- 정신이 아득해지는 듯하다
- 시간이 천천히 흐르는 것처럼 느껴진다
- 다른 이의 언동에 예민해진다
- 긴장하고 있다는 사실을 들키고 싶지 않다
- 이성적인 사고가 어려워진다

손에 땀을 쥐는 긴장감을 그리려면 '틈'을 자유자재로 담아내는 필력이 필요

미스터리, 서스펜스, 호러 장르에서는 팽팽한 긴장감, 아슬아슬한 분위기를 얼마나 생생하게 묘사하는가가 특히 중요하지요. 등장인물의 심리나 행동, 말투 등을 평이하게 써 내려가기만 해서는 독자의 시선을 끌 수 없습니다. 긴장감(텐션)을 자유자재로 묘사할 수 있어야 완급을 조절하며 밀고 당기는 전개로 독자의 마음을 뒤흔들 수 있습니다.

하지만 이 같은 긴장을 글로 풀어내는 것은 결코 쉽지 않은 데다, 들이는 노력 대비 성과가 만족스럽지 못한 경우가 많습니다.

긴장감 넘치는 장면을 그리는 요령은 무엇보다 '틈'을 자유자재로 지배하는 필력에 있습니다. 구체적으로 말하면 **현재 진행형 스토리에서 일이 터지려는 '찰나', 시간이 잠시 멈춘 듯한 '정지'의 순간을 섬세하고 인상적으로 표현해야 합니다. 대화문이든, 지문으로든 사건이 일어나기 '직전'이나 '직후' 같은 시간의 틈새를 리듬감을 살려 담아내는 것이죠.**

명작으로 꼽히는 공포 영화의 명장면을 문장으로 옮겨 보는 것도 좋은 훈련 방법입니다. 꾸준히 하다 보면 긴장이 자리하는 '틈'을 그리는 요령이 몸에 밸 거예요. 속는 셈 치고 한번 시도해 보세요.

긴장감 넘치는 장면을 머릿속에 영상이 펼쳐질 정도로 문장화해 보자

욕망

(영) Desire

【의미】

부족한 것을 느껴 가지거나 누리고 싶다고 강하게 탐하는 마음.

【관련 어휘】

욕구, 욕심, 욕정, 야욕, 야심, 탐욕 갈망, 등.

육체적인 반응

- 눈이 번들번들 빛난다(눈을 번뜩인다)
- 시선을 돌리지 않고 빤히 쳐다본다
- 입이 약간 벌어진다
- 얼굴이나 입술을 자꾸 만진다
- 탐욕스러운 표정
- 심장이 빠르게 뛴다
- 얼굴이 벌겋게 달아오른다
- 손에서 땀이 난다
- 몸이 열기에 휩싸인다

- 불쑥 가까이 다가간다
- 깊게 잠들지 못한다
- 상대방의 행동을 따라한다
- 생각을 돌리려고 취미나 일에 몰두해 보기도 한다
- 격렬한 감정에 몸부림친다
- 수단을 가리지 않고 행동한다
- 무리한(비이성적인) 결정을 내린다
- 후각이나 촉각이 예민해진다

정신적인 반응

- 갖고 싶은 것을 어떻게든 손에 넣을 계획을 구상한다
- 원하는 것 이외의 대상에는 관심이나 흥미가 없어진다
- 욕망이 충족된 모습을 망상한다
- 뜻대로 되지 않으면 참을 수 없이 화가 난다

- 집착이 강해진다
- 조바심이 난다
- 감정 조절이 잘되지 않는다
- 승부욕이 끓어오른다
- 마음 깊은 곳에서 오싹한 무언가가 치밀어 오른다

야만적이고 사사로운 욕망은 적대자에게 부여해 보자

상투적인 설정이긴 해도, '욕망'은 적대자(또는 라이벌)에게 압도적으로 몰아주세요. 욕망에 강하게 매몰된 사람은 이성과 지성이 결핍된 악의 화신으로 비치기 때문입니다. 즉 악역에게 기본적으로 어울리는 이미지지요.

스토리를 더 극적으로 전개하려면 **적대자의 야만적이고 흉포한 욕망 때문에 주인공이 큰 타격을 입도록 설정**하는 것도 좋은 방법입니다. 적의 저속한 욕망이 충족될수록 주인공은 괴로워하고 궁지에 몰리는 거죠. 이러한 공식은 할리우드 영화나 애니메이션, 드라마에서도 흔히 볼 수 있습니다.

그렇다면 주인공의 욕망은 어떻게 설정해야 할까요? 반대로 생각하면 간단해요. 히어로물을 예로 들자면, 영웅은 짐승을 연상케 하는 일차원적이고 사사로운 욕망에 휘둘리지 않습니다. **주인공이 마음에 품는 것은 욕망이 아니라 희망과 염원입니다.** 이 차이를 이해한 다음 스토리 구상에 임해 보세요.

금욕적인 설정이 히어로를 더욱 매력적으로 보이게 한다

실망

영 Disappointment

【의미】
바라던 일이 뜻대로 되지 않아 낙담하는 마음. 미래에 대한 희망이 사그라드는 것.

【관련 어휘】
절망, 낙심, 낙담, 상심, 실의, 비관, 망연자실, 의기소침 등.

육체적인 반응

- 울음을 참으려고 애쓴다
- 눈물을 흘린다
- 얼굴이 창백해진다
- 허망한 눈빛
- 몸이 제대로 말을 듣지 않는다
- 눈꼬리가 아래로 축 처진다
- 바닥에 손을 짚고 주저앉는다(자세가 무너진다)
- 다리를 휘청거린다
- 등을 작게 웅크린다
- 손으로 얼굴을 감싼다
- 입술을 짓씹는다
- 메스꺼움을 느낀다
- 주먹으로 벽이나 바닥을 내리친다
- 자기 자신을 비하하는 말을 내뱉는다
- 술을 진탕 퍼마신다
- 자꾸 한숨을 내쉰다
- 쥐어짜는 듯한 위통을 느낀다

정신적인 반응

- 만사가 무의미하게 느껴진다
- 시간 감각이 없어진다
- 숨통이 조이는 듯하다
- 후회에 시달린다
- 세상에 홀로 덩그러니 남겨진 것 같다
- 머릿속이 정리되지 않고 멍하다
- 집중력이 떨어진다
- 주위의 시선을 개의치 않게 된다
- 자기 부정의 사고에 빠진다
- 타인을 불신하게 된다
- 미래에 대한 희망이 사라진다
- 가슴에 구멍이 숭숭 뚫린 기분을 느낀다

CREATOR'S FILE

누구나 경험하는 감정이기에 응원하고 싶은 마음을 불러일으킨다

'실망'은 몸과 마음을 의기소침해지게 만드는 감정입니다. 가능하면 겪고 싶지 않지만 살아가는 한 피할 수 없는 감정이기도 하지요.

앞서 '기대'의 감정을 설명하면서(P.60) 이야기 속 주인공에게는 실망과 절망을 안겨 주어야 한다고 말한 바 있습니다. 이번에 바로 그 '실망'을 살펴봅시다.

개인에 따라 체감하는 정도는 차이가 있지만, 실망에 빠진 그 순간에는 미래에 대한 희망이 사라집니다. 한 치 앞도 보이지 않는 어두운 수렁에 주인공이 내던져 지면 독자는 왠지 모르게 자신의 처지를 투영하면서 주인공에게 동질감을 느낍니다. 누구나 경험하는 실망(혹은 절망)의 감정이기에 괜히 응원하고 싶어집니다. 이러한 심리 작용을 이용하지 않을 이유가 없지요.

일상에서 맞닥뜨리는 실망감은 부정적인 감정일 뿐이지만, 이야기 창작에서는 재미를 배가시키는 플래그가 되기도 합니다. 이를 위해서는 **동시대를 살아가는 사람들이 보편적으로 경험하고 아파하는 실망을 주인공에게 부여하는 것이 좋겠지요.** 그래야 더 많은 독자가 공감하고 이야기의 흡인력이 높아질 테니까요.

'실망'이 불러오는 심리적 작용을 이용해 독자의 응원을 이끌어 내자

불안

영 Unease

【의미】
일이 나쁜 방향으로 흘러갈까 걱정되어 마음이 놓이지 않는 상태.

【관련 어휘】
걱정, 우려, 염려, 심려, 근심, 초조, 안절부절, 좌불안석 등.

육체적인 반응

- 목소리가 떨린다
- 마른침을 자꾸 삼킨다
- 식은땀을 흘린다
- 위가 쥐어짜듯이 아프다
- 입술을 자꾸 깨물거나 핥는다
- 괜히 손톱을 물어뜯는다
- 팔짱을 꼈다 풀었다 한다
- 다리를 자꾸 바꿔 꼰다
- 앉았다 섰다를 반복한다

- 옷자락이나 액세서리를 만지작거린다
- 머리카락을 자꾸 만진다
- 손끝으로 미간을 꾹꾹 누른다
- 굳은 표정
- 휴대폰을 자주 들여다본다
- 시선이 허공을 맴돈다
- 과호흡이 온다
- 심장이 비정상적으로 빨리 뛴다
- 가슴을 짓누르는 압박감이 든다

정신적인 반응

- 눈앞의 일에 집중하지 못한다
- 마음이 뒤숭숭하다(어수선하다)
- 매사 조심스러워진다
- 작은 이상 징후에도 신경이 곤두선다
- 무언가 잘못되었다는 생각에 사로잡힌다
- 주변으로부터 부정당하는 느낌이 든다

- 결과가 나오기도 전에 실패한 모습을 상상한다
- 외로움을 느낀다
- 그 자리에서 사라지고 싶다
- 긍정적인 생각을 할 수 없다
- 우울에 빠진다

신체 반응을 구체적으로 묘사해 불안을 생생하게 전달한다

마음이 놓이지 않아 조마조마한 상태인 '불안'은 몸과 마음에 다양하고 상징적인 반응을 불러일으킵니다.

왼쪽 예문을 보면서 느꼈을지 모르지만, 하나같이 우리가 일상 속에서 흔히 경험하곤 하는 증상입니다. 다시 말해 하루하루를 살아간다는 것은 불안을 짊어지고 나아가는 일이란 거죠. 사소한 일에 표정이 굳고, 괜히 마음이 심란한 것은 우리가 항상 무언가를 불안해한다는 증거입니다.

불안은 행복이나 만족감을 나타내는 '기쁨'과 비교했을 때 몸과 마음에 미묘하고도 섬세한 변화를 가져옵니다. 실제로 '불안'이라는 단어 하나만으로 표현하기 힘들 정도로 세세하고 다양한 양상을 띱니다.

따라서 이야기 창작에서 **불안을 표현할 때는 신체 각 부위에 어떤 변화가 일어나는지 자세히 묘사해야 그 감정이 독자에게 제대로 전달됩니다.**

예를 들어 볼게요.

> 잡혀가던 그를 떠올리니 불안감이 엄습했다.

'불안'이라는 말을 직접 사용했지만 심심한 느낌이 들고 어느 정도로 불안정한 상태인지 구체적으로 와닿지 않지요.

> 잡혀가던 그를 떠올리니 온몸에서 핏기가 가시는 듯했다. 지금쯤 그는 어떻게 되었을까. 손이 떨리고 속이 뒤집힐 듯 울렁거렸다.

이런 식으로 **목소리, 위장, 전신, 혈액순환, 호흡 등 각 부위에서 일어나는 상태 변화를 세세히 묘사하면 현장감이 풍부해지고 얼마나 불안한 상황인지 독자가 상상**할 수 있습니다.

불안이라는 감정을 표현하는 것은 여간 수고로운 일이 아닙니다. 하지만 작가로서 성실함과 끈기를 발휘해 깊이 고민하고 묘사에 공들이다 보면 머지않아 '문장력이 돋보이는 작가'라는 평가를 받게 될 거예요. 몸에 배도록 연습에 연습을 거듭해 봅시다.

무력감

(영) Powerlessness

【의미】

스스로 힘이 없음을 깨닫거나, 아무것도 할 수 없다고 느낄 때의 허탈한 감정.

【관련 어휘】

허무, 허탈, 무기력, 공허, 좌절, 무상, 헛수고, 물거품 등.

육체적인 반응

- 힘없이 터덜터덜 걷는다
- 땅이 꺼질 듯이 한숨을 쉰다
- 어깨를 축 늘어뜨린 채 고개를 숙인다
- 사람이나 물건과 자꾸 부딪힌다
- 손을 뒤로 모으고 있다
- 의자에 축 늘어져 앉는다
- 손으로 이마를 짚고 낮게 신음한다
- 식욕이 없다
- 고저 없는 목소리로 이야기한다
- 질문에 건성으로 대답한다
- 자기 자신을 비하하는 말을 되뇐다
- 공허한 눈빛
- 먼 곳을 응시한다
- 남들과의 관계를 피한다
- 타인의 지시를 무비판적으로 따른다
- 옷매무새에 신경을 쓰지 않는다
- 몸이 무겁다
- 오감이 무뎌진다

정신적인 반응

- 어떤 일에도 의욕을 느끼지 못한다
- 겁이 많아진다
- 시작도 하기 전에 실패를 상상한다
- 과거의 성공을 회상하며 감상에 젖는다
- 전신에서 생기가 빠진 듯한 느낌이 난다
- 자기혐오에 빠진다
- 누군가가 천천히 목을 조르는 듯하다
- 상실감과 우울감이 가득하다
- 공상의 세계로 도피한다
- 시간이 천천히 흐르는 듯 느껴진다
- 남에게 판단을 미룬다
- 모든 것을 내려놓고 싶어진다

CREATOR'S FILE

무력감에 빠지는 상황보다
탈피하는 과정을 그리는 게 더 어렵다

허탈감에 빠져 할 수 있는 게 없다고 느끼는 감정인 '무력감'은 현실 세계에서는 이유 없이 갑작스럽게 닥쳐 오기도 합니다.

하지만 이야기 속 **등장인물이 무력감에 사로잡힐 때는 '왜 그렇게 되었는가'라는 이유가 필요**해요. 등장인물이 무기력해질 만한 정신적인 충격, 물리적인 사고 등 필연성을 더하는 설정이나 해설이 부족하면 독자들은 고개를 갸우뚱할 거예요. 예를 들어 도라에몽은 꼬리가 스위치라서 꼬리를 잡아당기면 모든 기능이 멈추고 힘이 빠진다는 명확한 설정이 있습니다.

그리고 이보다 더욱 주의해야 하는 부분이 '무력감에서 벗어나는 과정'입니다. 역시나 아무 이유 없이 갑자기 활력을 되찾으면 독자들은 납득하기 어렵습니다. **무력감을 탈피하게 되는 과정과 이유를 그리는 것은, 무력감에 빠지는 모습을 보여주는 것보다 더 까다로우므로 충분한 고민이 필요합니다.**

하지만 주인공이 무력감을 떨치고 극적으로 회복해 이전보다 더 큰 힘을 손에 넣으면 독자는 박수를 보내며 기뻐해 줄 겁니다. 다루기는 까다로워도 잘 활용하면 이야기를 한층 흥미진진하게 만들 수 있는 것이 무력감의 매력이에요.

두 장면 사이에 무슨 일이 일어났는지가 중요하다

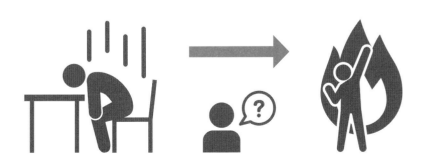

1

의성어와 의태어로
섬세함과 독창성을 더한다

의성어와 의태어를 적절히 활용하면 장면의 현장감을 높여 분위기나 감정을 더욱 섬세하고 생동감 있게 전할 있습니다. 자연히 독자는 이야기에 더욱 몰입하게 되지요.

의성어는 사람이나 사물의 소리를 흉내 낸 말이고, 의태어는 모양이나 움직임을 표현한 말입니다. 알기 쉽게 예를 들어 볼게요. 바람이 '쌩쌩' 불고 소가 '음매' 하고 우는 것은 의성어, 해가 '쨍쨍' 빛나고 아기가 '아장아장' 걷는 것은 의태어입니다.

의성어와 의태어는 이야기 창작에서 매우 대중적인 표현 기법 중 하나입니다. 적절하게 사용하면 일반적인 서술로는 전달하기 힘든 분위기나 뉘앙스를 섬세하게 구분해서 표현할 수 있지요.

예를 들어 우는 장면만 하더라도 사용할 수 있는 의성어의 종류는 무궁무진합니다. 구체적인 예시를 몇 가지 들어 볼게요.

뚝뚝 눈물을 떨구었다.	훌쩍훌쩍 울기 시작했다.	흑흑 흐느꼈다.
엉엉 목놓아 울었다.	꿀꿀 울음을 삼켰다.	꺼이꺼이 울부짖었다.

대충 봐도 울음의 정도나 눈물의 양과 질에서 차이가 느껴질 거예요. 글만으로 전달하기 힘든 상황이나 분위기도 의성어와 의태어를 적절하게 이용하면 독자의 상상력을 폭넓게 자극할 수 있습니다.

자기만의 톡톡 튀는 의성어와 의태어를 가진 작가도 많습니다. 나만의 표현을 적재적소에 활용하면 문장에 독창성을 더하고 작품의 매력을 한층 더 끌어올릴 수 있습니다.

2

캐릭터의 개성을 각인시키는

신체 표현

몸과 몸짓의 연출

작품 속 인물이 어떤 모습을 하고 있는가는 매우 중요합니다.

예를 들어 '단아하고 오밀조밀한 이목구비에 허리까지 내려오는 부드러운 황금빛 머리칼은 은은한 윤기가 흘렀다.'라고 묘사하면 독자들은 미모의 여주인공을 쉽게 떠올릴 것입니다. 만약 '살집이 라곤 없는 강파른 얼굴에 매부리코, 날카롭게 올라간 삼백안이 섬뜩했다.'라고 묘사하면 악역을 떠올리는 사람이 많을 거예요.

작품 속 등장인물의 얼굴 생김새, 헤어스타일, 체형 등은 그의 성격, 성향과 어느 정도 연관성을 가집니다. 따라서 이를 인상적으로 묘사하면 캐릭터의 역할과 특징을 단적으로 보여줄 수 있지요. '눈은 입만큼 많은 것을 말한다.'라는 어느 격언처럼 진실한 감정과 생각은 말이 아니라 작은 동작, 표정으로 드러나기 마련입니다.

캐릭터의 개성과 역할을
특징적으로 보여준다

현실과 마찬가지로 이야기 속 캐릭터 또한 대사로 내뱉지 않은 생
각과 감정을 마음속에 품고 있지요. 그러한 내심을 미세한 표정
변화나 몸짓으로 그려내면 더 큰 울림을 선사할 수 있습니다. 캐
릭터가 생동감 있게 살아나기 시작하고 이야기도 한층 풍성해집
니다.

PART 2에서는 캐릭터의 개성과 역할을 특징적으로 보여주는 신
체 관련 표현을 소개합니다. 얼굴이나 체형, 헤어스타일 등을 묘
사하는 요령, 감정이 묻어나는 몸짓이나 자세를 인상적으로 표현
하는 방법을 담았습니다.

머리카락

영 Hair

【의미】

머리에 난 털.

【관련 어휘】

머리, 머리털, 머릿결, 앞머리, 뒷머리, 잔머리, 산발, 귀밑머리 등.

어휘와 관련한 다양한 표현

- 바람에 부드럽게 살랑이는 머릿결
- 긴 머리카락이 어깨 위로 부드럽게 흘러내린다
- 하나로 단정하게 묶은 머리
- 긴 머리를 공들여 빗질한다
- 대충 질끈 틀어 올린 머리
- 자다 일어나 엉망으로 헝클어진 머리
- 젖은 머리카락이 뺨에 들러붙는다
- 풍성한 머리카락이 물결치듯 구불거린다
- 베개 위에 흐트러진 머리카락
- 머리카락이 엉켜서 풀리지 않는다
- 흑단처럼 까맣고 윤기 있는 머리칼
- 파르라니 짧게 깎은 머리
- 허리까지 길게 늘어뜨린 머리칼
- 타고난 곱슬머리
- 머리카락을 흩날리며 뛰어가는 모습
- 이리저리 뻗쳐 수습이 안 되는 머리
- 해가 갈수록 희끗희끗 늘어나는 흰머리
- 아직 배냇머리도 빠지지 않은 아기
- 양처럼 복슬복슬한 머리카락
- 뺨 위로 흘러내린 머리카락을 귀 뒤로 넘긴다
- 햇빛을 머금어 눈부시게 반짝이는 금발
- 젖은 까마귀 깃털 같이 새카만 머리
- 머리칼을 우악스럽게 움켜쥔다
- 거추장스러운 듯 머리카락을 쓸어 넘긴다
- 눈썹이 훤히 보일 정도로 짧은 앞머리
- 앳된 인상을 주는 단발머리
- 눈을 찌를 듯이 덥수룩한 앞머리
- 머리카락을 배배 꼬며 이야기한다
- 숱 많은 머리카락을 양 갈래로 땋아 내린다
- 눈꼬리가 올라갈 정도로 바짝 당겨 묶은 머리
- 부스러질 듯 푸석푸석한 탈색모
- 솜털처럼 난 잔머리가 귀엽다
- 바람이 미친듯이 나부끼는 머리칼
- 세련됨과는 거리가 먼 더벅머리
- 입김을 후후 불어 앞머리를 넘긴다

헤어스타일은 캐릭터의 역할을 시각화하는 요소로 활용할 수 있다

등장인물의 역할을 단적으로 시각화할 수 있는 요소가 바로 헤어스타일입니다. 물론 의상도 비슷한 기능을 하지만, **묘사하기 쉽고 이미지를 보다 직관적으로 전달하는 것은 단연 헤어스타일**입니다.

대표적인 예시를 몇 가지 소개할게요.

가령 스킨헤드의 남자. 이것만으로도 왠지 강하고 거친 인상의 악역을 연상할 수 있습니다. 찰랑거리는 흑발을 어깨까지 늘어뜨린 여자. 이쪽은 청순가련한 여주인공을 연상시킵니다. 금발의 단발에 눈썹이 드러나는 짧은 앞머리의 소녀라고 하면 활동적이고 조금은 당돌한 말괄량이가 떠오르지 않나요?

물론 다양성이 중요해진 시대이니만큼 대충 뭉뚱그려서 '이건 이런 타입'하고 단정하면 독자들의 공감을 얻지 못할 수도 있습니다. **시대적 유행이나 세대의 특성을 감안하고, 인터넷 등을 통해 헤어스타일과 컬러를 공부**하는 것도 작가에게 필요한 중요 작업이에요.

참고로 주인공의 헤어스타일은 성격이나 지적 수준, 나이 같은 속성을 감안하면서도 이야기 속 캐릭터 설정에 부합해야 합니다.

머리 모양의 실루엣만 봐도 그 캐릭터의 성격을 알 수 있다니!

얼굴

영 Face

【의미】
머리의 앞면이자 눈, 코, 입이 있는 부위. 표정을 뜻하기도 한다.

【관련 어휘】
낯, 안면, 인상, 용모, 생김새, 옆얼굴, 안색, 미모, 미색, 절세가인, 추남, 추녀 등.

―――――――― 어휘와 관련한 다양한 표현 ――――――――

- 천진난만한 얼굴
- 석고상처럼 딱딱하게 굳은 얼굴
- 전체적으로 선이 굵고 시원한 인상
- 핏기 없이 창백한 얼굴
- 갸름한 윤곽과 동그란 이마가 단아함을 풍긴다
- 보는 이를 매혹하는 조각 같은 얼굴
- 서글서글하면서 믿음직스러운 인상
- 매끄러운 도자기 피부의 계란형 얼굴
- 감정이라곤 보이지 않는 무채색의 얼굴
- 나이를 짐작할 수 없는 동안
- 자글자글 주름지고 노쇠한 얼굴
- 바늘로 찔러도 피 한 방울 나오지 않을 것 같은 냉혹한 얼굴
- 그린 듯이 수려한 얼굴
- 잡티 없이 깨끗하고 말간 얼굴
- 부쩍 꺼칠하고 수척해진 얼굴
- 한 치의 흐트러짐 없이 단호한 표정
- 투박하지만 바윗돌처럼 단단한 인상

- 연약하면서도 예민해 보이는 옆얼굴
- 타격감 하나 없는 얼굴
- 듬직하면서도 푸근한 인상
- 언짢은 기색이 그대로 묻어나는 얼굴
- 금방이라도 울음을 터트릴 듯한 얼굴
- 실패 따위는 겪어 보지 않은 듯한 얼굴
- 선비를 연상케 하는 점잖고 고고한 얼굴
- 만개한 꽃처럼 화사한 얼굴
- 비누향이 날 듯 깨끗하고 선한 인상
- 금세 화색이 도는 얼굴
- 순수와 퇴폐가 공존하는 얼굴
- 철판처럼 두꺼운 낯짝
- 단정하되 서늘한 분위기를 풍기는 얼굴
- 무표정으로 일관하던 낯에 선명한 균열이 인다
- 피로감이 서린 얼굴이 푸석하다
- 얼굴에 잔잔한 미소가 물결처럼 퍼진다
- 날카로웠던 인상이 가볍게 미소 짓는 것만으로 놀랄 만큼 부드러워진다

얼굴을 제대로 묘사하지 않으면
독자가 감정 이입하기 어렵다

사람의 외모에 대한 인상을 결정짓는 가장 큰 요소는 '얼굴'입니다. 이는 소설이나 영화 등 이야기 창작에서도 마찬가지예요. 다만 만화나 영화와 달리 소설은 시각적인 요소를 이용하기 어려우므로 문장으로 그 특징을 실감 나게 전달해야 합니다.

'얼굴'을 글로 묘사할 때의 포인트는 캐릭터의 특징에 맞춰 가장 강조하고 싶은 부분을 과장해서 상상하기 쉽게 표현하는 겁니다. 잔인무도한 빌런을 예로 묘사해 볼게요.

> 쌍꺼풀 없이 길게 찢어져 올라간 눈매, 잘 벼린 나이프처럼 번뜩이는 그의 삼백안을 마주한 순간 소름이 돋았다.

이처럼 주변에서 흔히 볼 수 있는 물건 등에 비유하면, 그것에서 느껴지는 이미지도 캐릭터 인상에 더할 수 있습니다.

또 하나 중요한 점은 **캐릭터가 처음 등장하는 장면에서 반드시 외모를 묘사해야 하고, 그중에서도 얼굴의 특징을 강조**해야 한다는 점입니다. 첫 등장에서 캐릭터의 생김새를 제대로 알려주지 않으면 독자는 이야기에 몰입할 수 없어요. 이른바 '얼굴 없는' 캐릭터에게는 감정 이입이 어려우므로 얼굴을 소개하는 것은 묘사의 법칙처럼 기억해 두는 것이 좋습니다.

등장인물의 얼굴에 대한 설명이 부족하면 이야기가 살아나지 않는다

얼굴의 구성요소

NO.29

(영) Parts of the face

【의미】
눈, 코, 입 등 얼굴을 구성하는 각 부위.

【관련 어휘】
눈, 코, 입, 귀, 이마, 볼, 뺨, 광대, 입술, 턱, 눈썹, 치아, 미간, 관자놀이 등.

어휘와 관련한 다양한 표현

- 동그스름하고 매끈한 이마
- 굵고 곧게 뻗은 눈썹
- 길게 찢어져 날카로운 눈매
- 빨려 들어갈 것만 같은 깊고 검은 동공
- 유리알처럼 투명하게 반짝이는 눈동자
- 뱀처럼 가늘고 서늘한 눈
- 시원스러우면서 개성적인 외꺼풀
- 반항적이면서도 신비로운 느낌의 삼백안
- 완벽한 비율의 미간과 콧대
- 우아하게 쭉 뻗은 콧날
- 낮고 뭉뚝한 주먹코
- 아담하면서 오뚝한 버선코
- 끝이 휘어져 내린 매부리코
- 말할 때마다 벌름거리는 콧방울
- 솜털이 가시지 않은 보드라운 귓불
- 싱긋 웃을 때면 깊게 패이는 볼우물
- 늘어진 볼살에 이중으로 잡힌 턱
- 절로 시선이 가는 관능적인 입술과 부드러운 턱선

- 입술 사이로 언뜻 보이는 덧니
- 작지만 도톰하고 촉촉한 입술
- 고집스레 앙다문 입술
- 부드러운 호선을 그리는 입술
- 메말라 각질이 하얗게 일어난 입술
- 눈매가 보기 좋게 휘어진다
- 눈을 가늘게 접으며 웃는다
- 관자놀이에 푸른색 혈관이 비친다
- 시선을 내리깔자 긴 속눈썹이 그림자를 드리운다
- 한쪽 눈썹을 추켜세운다
- 눈물을 참으려 입을 감쳐문다
- 해사하게 웃는 입가로 옅은 보조개가 살포시 패인다
- 눈을 가느다랗게 뜨고 유심히 바라본다
- 가벼운 턱짓으로 지시를 내린다
- 어금니를 꽉 문 턱 근육이 꿈틀거린다
- 단단한 턱선과 베일 듯이 매끈한 콧날이 눈길을 잡아끈다

80

특정 이미지를 연상시키는 인상 묘사를 익힌다

얼굴의 전체적인 인상 묘사에 이어서 이번에는 얼굴을 이루는 각각의 부위를 묘사하는 요령을 알아볼게요.

눈이나 코, 입, 턱 등 얼굴을 구성하는 각 부위는 **모양에 따라 사람들이 직관적으로 떠올리는 성향, 성격 등의 이미지가 있습니다. 달리 말해 특정한 인상 묘사로 쉽게 연출할 수 있는 캐릭터 유형이 있다는 뜻이지요.** 이처럼 특정한 이미지를 불러일으키는 정형화된 인상 묘사를 익혀 두면, 이를 응용해 새로운 아이디어를 떠올리기도 쉬워집니다. 대표적인 예시를 몇 가지 들어 볼게요.

- 단정하고 곧게 뻗은 짙은 눈썹
 → 의지가 강하고 일의 원칙을 중시하는 완고한 타입
- 오뚝하고 날카롭게 솟은 콧대
 → 자존심이 강하고 자신감이 넘치는 유아독존 타입
- 입을 다물고 있어도 툭 튀어나오는 두 개의 앞니
 → 속임수를 쓸 수 있어 방심할 수 없는 교활한 타입
- 본래의 모양을 짐작하기 힘들 정도로 일그러진 이개혈종, 일명 만두귀
 → 유도나 주짓수 등의 유단자, 형사 역할에서 흔히 볼 수 있는 저돌적인 스타일

어떤가요? 이목구비 묘사, 은근히 재미있지 않나요?

얼굴 요소를 자칫 잘못 묘사하면 터무니없는 형태가 나올 수 있다

몸

영 Body

【의미】

머리부터 발끝까지 모두 포함한 전신. 건강 상태를 가리키기도 한다.

【관련 어휘】

신체, 육체, 인체, 체형, 체격, 몸매, 몸집, 덩치, 허우대, 몸뚱이, 몸피 등.

어휘와 관련한 다양한 표현

- 흠잡을 데 없이 완벽한 몸
- 건강미 넘치는 육체
- 올려다볼 정도로 큰 키
- 늘씬한 팔등신
- 부드럽고 풍만한 몸
- 유연하고 탄탄한 몸매
- 긴장감에 잔뜩 경직된 몸
- 뼈만 남은 듯한 앙상한 몸
- 단단하게 담금질한 육체
- 살집이 있지도, 마르지도 않은 표준 체형
- 마르고 호리호리한 체형
- 빚어놓은 조각처럼 완벽한 비율의 육체
- 선이 가늘고 왜소한 몸집
- 위압감이 느껴지는 거대한 덩치
- 작달막하지만 다부진 체구
- 훤칠한 허우대
- 바람에도 쓰러질 듯한 가녀린 몸매
- 꾸준히 단련한 근육질의 몸
- 매끄럽게 쭉 뻗은 역삼각형의 몸매
- 운동과는 거리가 멀어 보이는 몸뚱이
- 선이 고운 체형
- 근육이 적당히 붙어 보기 좋은 몸매
- 아담하고 동글동글한 체구
- 품 안에 쏙 들어오는 자그마한 체구
- 구부정하게 움츠린 강파른 몸
- 어깨가 떡 벌어진 건장한 체구
- 말을 듣지 않는 노쇠한 몸뚱이
- 탄력적이고 낭창낭창한 몸짓
- 성숙하고 관능적인 육체
- 살집이 두둑이 잡히는 옆구리
- 뼈대가 굵고 두툼한 몸피
- 오랜 병치레로 약해질 대로 약해진 몸
- 기골이 장대하고 우람하다
- 몸의 굴곡이 적나라하게 드러나다
- 물렁살에 덩치만 크다
- 몸의 실루엣에서 우아함이 느껴진다
- 불뚝불뚝한 근육으로 뒤덮인 전신이 야성미를 풍긴다

— CREATOR'S FILE —

역할을 암시하는 정형화된 체형 특징을 알아 두면 유용하다

체형만으로도 등장인물의 역할을 암시할 수 있습니다. 소설, 드라마, 만화, 영화에서 흔히 볼 수 있는 정형화된 템플릿이므로 **특징을 잘 기억해 두면 이 야기 도입부에서 등장인물의 외모를 묘사할 때 유용**합니다. 어휘나 표현을 그 대로 가져오기보다는 하나의 이미지로 머릿속에 집어넣고 자기 나름대로 변 형해 보세요.

- **남자 주인공** : 큰 키에 훤칠한 체구의 팔등신. 일상에서 꾸준히 단련한 근육질의 몸이 균형 잡힌 느낌을 주고 자세가 바르다.
- **여자 주인공** : 선이 곱고 비율 좋은 체형으로 어떤 옷을 입어도 잘 소화한다. 날씬하 지만 유약한 느낌은 들지 않고 적당히 탄탄한 몸을 갖고 있다.
- **악역(남성)** : 오싹할 정도로 야위어 뼈마디가 툭툭 불거진다. 기괴할 정도로 키가 크며 자세가 구부정하다. 팔다리나 어딘가에 결함을 안고 있기도 하다.
- **동료(남성)** : 듬직한 유형이라면 주인공보다 우람한 근육질 체구에 키는 그리 크지 않 더라도 힘이 세다. 두뇌파(일명 지능캐)라면 체격이 작고 마른 편이며 운동 신경이 떨 어지는 몸치.

'덩치'나 '허우대' 같은 단어를 사용하면 또 다른 인상을 줄 수 있습니다.

극단적으로는 실루엣만 봐도 맡은 역할을 알 수 있다

남자 주인공

여자 주인공

악역

팔다리(손발)

영 Limb

【의미】
팔과 다리. 손과 발을 포함한 몸의 말단 부분.

【관련 어휘】
사지, 손가락, 손바닥, 손목, 팔뚝, 허벅지, 무릎, 종아리, 발목, 뒤꿈치, 발바닥 등.

어휘와 관련한 다양한 표현

- 가늘고 긴 팔다리
- 근육과 골격이 발달한 팔다리
- 뼈가 앙상하게 드러난 손목
- 우아하게 뻗은 긴 손가락
- 두툼하니 살집이 있는 손
- 거스러미가 일어난 손톱
- 군살 없이 탄탄한 팔뚝
- 얇고 판판한 손바닥
- 굵은 밧줄이 휘감긴 듯한 근육질의 팔뚝
- 보드랍고 말랑한 손
- 한 손에 잡히는 가는 발목
- 딴딴한 근육이 붙은 종아리
- 햇볕에 보기 좋게 그을린 다리
- 희게 드러난 다리
- 시선을 사로잡는 매끈한 다리 라인
- 마디마디 관절이 툭툭 불거진 손가락
- 하얗고 앙증맞은 맨발
- 젓가락처럼 빼빼 마른 다리
- 단정하게 바짝 깎은 손톱

- 고된 노동으로 기형적으로 변형된 손가락
- 추위로 벌겋게 얼어붙은 손
- 행군으로 굳은살이 박인 발바닥
- 무례할 정도로 쩍 벌린 다리
- 굵고 튼실한 허벅지
- 긴 손가락으로 선반을 툭툭 두드린다
- 팔짱 낀 팔의 근육과 혈관이 도드라진다
- 관절이 하얗게 드러나도록 주먹을 쥔다
- 손등 위로 혈관이 파랗게 비친다
- 긴장한 탓에 손바닥에 축축하게 땀이 배어 나온다
- 다리가 갈지자를 그리며 휘청거린다
- 다리를 달달 떤다
- 손가락으로 입가를 매만진다
- 깍지를 낀 손을 더욱 힘주어 잡는다
- 팔다리가 힘없이 축 늘어진다
- 휘청거리는 무릎에 가까스로 힘을 주어 선다
- 맞잡은 두 손을 연신 만지작거린다

캐릭터의 특징을 강조하고
상황 묘사에 현실성을 부여한다

왼쪽 예문만 보더라도 손발이나 팔다리에 관한 표현이 무척 다양하다는 사실을 알 수 있습니다. 손발에 대한 묘사는 스토리에 직접적으로 큰 영향을 미치지는 않지만, 캐릭터의 특징을 강조하거나 상황 설명에 생동감을 더하는 효과가 있습니다. 인물의 심리나 처한 상황 등을 표현하기도 합니다. 아래 예시를 살펴봅시다.

- **팔이나 손에 관한 표현**
 팔짱을 낀다(제안을 거절하거나 강경한 태도를 보여줄 때) / 주머니에 양손을 찔러넣는다(상대방보다 우위에 서려고 함) / 손으로 턱을 매만진다(숙고할 때) / 주먹을 꽉 쥔다(어떤 행동을 결심)
- **다리나 발에 관한 표현**
 다리가 후들거린다(두려움을 표현) / 다리를 바꿔 꼰다(장시간의 대화나 장면을 인상적으로 표현) / 발끝이 저릿하다(과도한 물리적 충격을 받음을 표현) / 다리가 퉁퉁 붓는다(걷다가 지쳤을 때)

어떤가요? 일상 속 동작을 주의 깊게 관찰하면서 **손과 발이 입만큼 많은 것을 말하는 사례를 하나씩 모으다 보면 표현의 폭이 넓어질 거예요.**

손발을 이용한 인상적인 표현

손으로 턱을 매만진다

주먹을 꽉 움켜쥔다

다리가 후들거린다

몸짓

(영) Motion

【의미】

몸이나 손발 등의 움직임. 일련의 움직임 중 어느 한 동작을 포착한 모습.

【관련 어휘】

동작, 행동, 자세, 몸놀림, 모션, 제스처, 포즈 등.

어휘와 관련한 다양한 표현

- 자리에 주저앉는다
- 양 무릎을 끌어안는다
- 팔꿈치를 세워 턱을 괸다
- 다리를 바꿔 꼰다
- 고개를 비스듬히 기울인다
- 뒤통수에 깍지를 끼고 눕는다
- 책상에 걸터앉는다
- 모로 누워 몸을 웅크린다
- 침대 시트를 몸에 둘둘 감는다
- 마른침을 꿀꺽 삼킨다
- 볼이 미어지도록 음식을 넣는다
- 힐끗 시선을 던진다
- 한 걸음 크게 내디딘다
- 눈동자만 살짝 올려 시선을 맞춘다
- 상대의 어깨에 팔을 두른다
- 높다란 의자에 앉아 다리를 대롱거린다
- 손차양을 해 햇빛을 가린다
- 정좌하고 등을 꼿꼿이 편다
- 의자 깊숙이 몸을 묻고 고개를 젖힌다

- 기지개를 켜며 몸을 한껏 늘인다
- 네발로 기며 조심스레 움직인다
- 한쪽 무릎을 꿇고 눈높이를 맞추며 가까이 다가온다
- 눈을 감고 사색에 잠긴다
- 눈가를 꾹꾹 누른다
- 상체를 바짝 내밀며 얼굴을 들여다본다
- 움찔하며 몸을 뒤로 젖힌다
- 제자리에서 폴짝폴짝 뛰며 기뻐한다
- 갑자기 몸을 벌떡 일으킨다
- 눈을 느리게 깜빡인다
- 까치발을 하고 들여다본다
- 배를 바닥에 붙이고 기어간다
- 어깨를 으쓱한다
- 베개에 고개를 파묻는다
- 상대에게 눈을 떼지 못한다
- 마른 세수를 하며 한숨을 쉰다
- 다리를 쭉 뻗어 책상 위에 얹는다
- 무심코 내밀려던 손을 황급히 거둬들인다

동작에 담긴 간접적인 의미를 표현할 때 활용하는 '모션' 묘사

사람이 취하는 일거수일투족, 즉 사소한 행동 하나하나에는 저마다 크고 작은 의미가 있습니다. **이야기에서는 이러한 '몸짓'을 순간적으로 포착해 캐릭터의 감정이나 무의식적인 심리, 성향을 간접적으로 제시하고 장면 분위기에 깊이를 더합니다.** 왼쪽에서 몇 가지 표현을 골라서 설명해 볼게요.

- **자리에 주저앉는다** : 극심하게 놀라거나 온몸에 힘이 쭉 빠지는 상황.
- **턱을 괸다** : 시간이 넉넉하거나, 상대가 하는 이야기에 전혀 관심이 없는 상황.
- **고개를 비스듬히 기울인다** : 상대의 말이 이해되지 않거나, 동의할 마음이 들지 않는 상황.
- **한 걸음 크게 내딛는다** : 새로운 도전이나 새 삶을 향해 나아가려고 결심한 상황.
- **눈을 감고 사색에 잠긴다** : 판단이 서지 않아 앞으로 어찌할지 모색하는 상황.
- **무심코 내밀려던 손을 황급히 거둬들인다** : 마음이 있지만 드러낼 수 없는 상황.

이야기 창작에서는 이처럼 몸짓에 담긴 간접적인 의미(뉘앙스)를 활용한 묘사가 하나의 표현법으로 자리 잡고 있습니다. 뛰어난 작가는 절묘한 시점에 몸짓으로 인물의 심경을 보여줌으로써 깊이와 울림을 더합니다. 단, 이런 표현은 **너무 자주 쓰기보다는 적재적소에 활용**하는 것이 포인트예요.

나만의 오리지널 모션을 만들어 보는 것도 좋다

저녁 식사 메뉴를 생각한다

기합을 넣는다

스트레스를 발산한다

동물

(영) Animal

【의미】

스스로 움직일 수 있는 생물. 여기서는 인간을 포함하지 않는다.

【관련 어휘】

개, 고양이, 새, 물고기, 거북이, 곤충, 말, 양, 매미 등.

어휘와 관련한 다양한 표현

- 폴짝폴짝 신나게 뛰노는 강아지
- 낑낑거리며 혀로 상처를 핥는 강아지
- 도도하고 새침한 표정의 고양이
- 살며시 다가와 머리를 비비는 고양이
- 높은 담벼락을 사뿐히 뛰어오르는 고양이
- 우직하고 순한 소
- 제 페이스로 충실히 나아가는 거북이
- 물방울을 튀기며 팔딱거리는 잉어
- 살랑거리며 날갯짓하는 나비
- 복슬복슬한 털이 포근해 보이는 어린 양
- 코끝을 옴찍거리는 토끼
- 거친 숨소리로 씩씩대며 내달리는 멧돼지
- 어슬렁어슬렁 돌아다니는 판다
- 무릎 위에 올라앉아 잠을 자는 고양이
- 꼬리를 바삐 흔들며 반기는 강아지
- 작은 기척에도 쏜살같이 도망가는 쥐
- 시원스레 물살을 가르며 점프하는 고래
- 어미 닭의 뒤를 쪼르르 쫓아다니는 병아리

- 굵은 밧줄처럼 굼실거리는 뱀
- 갈기를 위풍당당 빛내며 포효하는 수사자
- 높은 창공을 유유히 나는 새
- 오색찬란한 깃을 뽐내는 공작새
- 한가로이 풀을 뜯는 아기 염소
- 구구거리며 공원 곳곳을 배회하는 비둘기
- 수다라도 떠는 양 지저귀는 아기 새들
- 까옥까옥 목놓아 울어 대는 까마귀
- 달을 향해 길게 울부짖는 늑대
- 가시를 바짝 세운 고슴도치
- 포동포동하게 살이 오른 핑크빛 돼지
- 바람을 가르며 역동적으로 달리는 말
- 드넓은 초원에서 떼를 지어 이동하는 얼룩말 무리
- 푸르르 투레질을 하며 제자리를 맴도는 말
- 은빛 갈기와 탄탄한 근육질 몸에 윤기가 자르르 흐르는 백마
- 느릿느릿 육중하게 걸음을 옮기는 코끼리

이야기 속에서 각 동물이 담당하는 역할을 이해한다

이야기에 등장하는 여러 동물들의 역할을 설명하자면 사실 한두 페이지로는 턱없이 모자랍니다. 여기서는 작품 속에서 빈번하게 등장하는 대표적인 동물을 간추려 간단히 살펴볼게요. **핵심은 각 동물이 담당하는 상징적 의미를 이해하는 거예요.**

- ● **새 : 징조, 예감**
 까마귀가 울면 좋지 않은 일이 일어나고, 휘파람새가 지저귀면 봄이 다가왔다는 뜻이다. 부엉이 울음소리는 깊은 밤, 산중이라는 시공간을 알려준다.

- ● **개 : 가장 가까운 친구**
 외로움과 사랑, 목표를 공유한다. 《플랜더스의 개》의 파트라슈가 대표적인 예.

- ● **고양이 : 마음의 빈자리를 메워 주는 존재**
 도도하고 영물스러운 특성을 지닌 고양이는 등장인물이 외로울 때 마치 그 마음을 아는 듯한 묘한 제스처로 위로한다.

- ● **말 : 새로운 세계**
 질주하는 말은 등장인물이 고난과 역경을 극복하는 것을 상징적으로 암시한다.

- ● **정체불명의 짐승 : 압도적이고 부정적인 세력**
 숲속에서 야생짐승이 거칠게 울부짖으면 주인공에게 커다란 위기가 닥친다.

그밖에 특별한 의미를 지닌 동물들

거북은 지혜와 장수　　　뱀은 생명력 혹은 사악한 존재　　　양은 평화

대화에 동작 묘사를 더해 정보를 전달한다

지금껏 살펴봤듯이 몸짓은 입으로 말하는 것 못지않게 많은 정보를 전달합니다. 대화 장면을 묘사할 때도 소소한 행동이나 제스처를 곁들이면 현장의 분위기가 더욱 생생히 전해지고 등장인물의 감정이나 생각이 자연스럽게 드러납니다. 대화의 리듬도 살아나지요. 아래 예를 살펴봅시다.

> ● **수정 전** "이제 앞으로 어떻게 할 건데?"
> "글쎄. 어떻게 할까."
>
> ● **수정 후** "이제 앞으로 어떻게 할 건데?" 한숨 섞인 말투로 그녀가 물었다.
> "글쎄. 어떻게 할까." 남자는 어깨를 으쓱하며 먼 곳을 내다봤다.

어떤가요? 대화 장면은 소설의 절반 이상을 차지하는 중요한 부분입니다. 단순히 주고받는 대사만 써 내려가며 무미건조하게 진행하는 것이 아니라, 예시처럼 대화 사이사이에 모션을 덧붙여 주면 말의 이면에 흐르는 뉘앙스를 전할 수 있습니다. 적재적소에 활용해 보세요.

또 직접적인 감정 어휘를 사용하지 않고, 사소한 동작만으로도 미묘한 마음의 변화를 표현할 수 있습니다. 이를테면 다음과 같습니다.

> **거부한다, 동의하지 않는다** → 고개를 숙이며 시선을 피한다 / 입을 꾹 다문다
> **즐거워한다, 기뻐한다** → 입꼬리가 올라간다 / 하얀 이를 드러내며 환하게 웃는다

신체 묘사를 이용해 간접적으로 표현하는 만큼 인물의 감정이나 심리를 작위적이지 않고 자연스럽게 전달할 수 있습니다. 꼭 시도해 보기 바랍니다.

3

상상력과 몰입도를 끌어올리는

목소리 표현

3

목소리의 특징

스토리를 진행하는 데 빠질 수 없는 것이 등장인물 간의 대화입니다. 이야기 세계에도 현실 세계와 마찬가지로 사회가 존재하며 등장인물들은 크든 작든 어떠한 공동체, 커뮤니티에 속해 있지요. 그 커뮤니티에서 일어나는 만남과 관계성의 변화가 대화를 통해 그려지면서 이야기가 펼쳐집니다.

이때 독자를 이야기 세계로 끌어들이려면 대화를 어떻게 보여줘야 할까요. 중요한 포인트 중 하나가 등장인물의 '목소리'를 묘사하는 겁니다. 가령 누군가와 대화를 할 때 우리는 상대를 잘 알지 못하더라도, 묵직하고 안정감 있는 목소리로 말하는 사람에게는 은연중에 신뢰감을 느끼고, 높고 날카로운 톤으로 빠르게 말하는 사람은 신경질적이라는 인상을 받습니다.

역할과 개성에 어울리는 목소리 묘사로
독자의 상상력과 몰입도를 끌어올린다

목소리나 말투는 그 사람의 인상과 깊은 관련이 있으며, 이는 현실 세계든, 이야기 세계든 마찬가지예요. 독자가 이야기 속 세계관에 몰입하려면 등장인물의 목소리를 상상할 수 있어야 합니다. 물론 목소리를 글로 표현하는 것은 만만치 않은 일입니다. 그렇기에 캐릭터의 특성에 맞는 다양한 목소리, 음색, 어조를 묘사하는 연습을 부단히 해 두면 많은 도움이 됩니다.

PART 3에서는 독자를 이야기 세계로 끌어당기는 '목소리'를 표현하는 요령을 자세히 설명하겠습니다.

남성적 목소리

영 Male voice

【의미】

생물학적 성별이 남성인 사람이 내는 목소리. 또는 그렇다고 간주되는 음성.

【관련 어휘】

낮은 목소리, 굵은 목소리, 묵직한 목소리, 테너, 바리톤, 베이스, 보이 소프라노 등.

─────── 어휘와 관련한 다양한 표현 ───────

- 선명하면서 울림이 있는 저음
- 끝이 갈라지는 굵은 목소리
- 동굴처럼 울리는 굵은 목소리
- 깊고 풍부하며 따뜻한 음색
- 귀를 파고드는 크고 높은 톤
- 울림이 적은 평면적인 목소리
- 정중하면서도 여유로운 목소리
- 흐릿하게 뭉개지는 목소리
- 비열한 느낌이 묻어나는 가는 음성
- 무언가를 억누르는 듯한 낮은 목소리
- 고저 없는 목소리
- 안정감과 무게감이 느껴지는 목소리
- 실크처럼 부드러운 중저음
- 거칠고 억센 톤
- 유들유들한 목소리
- 딱딱하고 매서운 목소리
- 나른하게 늘어지는 목소리
- 둔탁하고 묵직한 음성

- 차분하고 감미로운 목소리
- 나지막하게 읊조리는 중저음
- 음산하게 깔리는 목소리
- 쓸쓸함이 묻어나는 목소리
- 보이 소프라노처럼 달콤하고 부드러운 음색
- 청량감이 느껴지는 맑은 음색
- 활기 넘치는 씩씩한 소년의 목소리
- 변성기에 접어든 소년의 목소리
- 낮은 음색의 허스키 보이스
- 분노가 실린 거친 목소리
- 당당하고 힘 있는 목소리
- 쇳소리처럼 카랑카랑한 음성
- 귓가를 간질이는 바리톤
- 조소를 머금은 차가운 목소리
- 감정을 읽을 수 없는 건조한 목소리
- 억지로 쥐어짜는 듯한 쉰 목소리
- 단호함이 느껴지는 서늘한 음성

역할과 개성을 살리는 목소리 묘사로 상상력과 몰입도를 끌어올린다 ①

소설에서 대화는 전체 분량의 60%가량을 차지한다고 합니다. 다만 이는 추리물 같은 일반적인 대중소설의 이야기이고, 장르나 작가의 성향에 따라 다소 차이는 있겠지요.

하지만 대화가 없는 소설은 존재하지 않습니다(설사 있다 한들 아무도 읽지 않을 거예요). 캐릭터 간의 대화는 이야기 전개의 필수 요소이며 거의 매 페이지에 한 줄 이상은 나오기 마련입니다. 따라서 작가는 **등장인물의 역할에 따라 구별되는 목소리를 설정해 캐릭터를 더욱 탄탄히 구축하고, 독자가 이를 상상하면서 이야기에 몰입할 수 있도록 해야 합니다.**

왼쪽에 제시된 예문을 참고해, 이야기에 등장하는 남성 캐릭터의 유형별 특징, 그에 어울리는 대표적인 목소리를 묶어 보았습니다. 캐릭터 설정 시 참고해 보세요.

- **선명하면서 울림이 있는 저음 / 정중하면서도 여유로운 목소리 / 차분하고 감미로운 목소리**
 주인공 캐릭터에 어울리는 목소리. 올곧은 성격이나 정의감, 이성, 지성이 느껴지는 음색을 고르는 것이 중요하다.

- **무언가를 억누르는 듯한 낮은 목소리 / 음산하게 깔리는 목소리 / 고저 없는 목소리**
 적대 세력의 보스 캐릭터는 정체를 알 수 없으면서도 왠지 모를 존재감을 풍기는 음색이 어울린다. 가급적 감정이 드러나지 않는 목소리로 표현하는 것이 좋다.

- **거칠고 억센 톤 / 둔탁하고 묵직한 음성 / 쇳소리처럼 카랑카랑한 음성**
 악역 가운데 한 명씩은 꼭 있는 무력파나 암살자 계열, 포악하고 잔혹한 캐릭터는 거칠고 사나운 느낌이 묻어나는 목소리가 제격이다. 장르에 따라 여성적인 어투를 쓸 수도 있다.

여성적 목소리

영 Female voice

【의미】

생물학적 성별이 여성인 사람이 내는 목소리. 또는 그렇다고 간주되는 음성.

【관련 어휘】

높은 목소리, 맑은 목소리, 달콤한 음색, 부드러운 목소리, 소프라노, 메조소프라노, 알토 등.

어휘와 관련한 다양한 표현

- 청아하면서 고운 목소리
- 따뜻하고 부드러운 음색
- 교태 넘치는 목소리
- 촉촉하게 젖은 목소리
- 몽환적이고 감미로운 목소리
- 날카롭고 신경질적인 고음
- 모난 곳 없이 둥글둥글한 목소리
- 육감적이면서 농밀한 목소리 톤
- 어머니를 연상케 하는 포근한 목소리
- 주파수가 높은 음성
- 작은 새가 노래하는 듯한 음색
- 귀가 녹을 듯이 달콤한 목소리
- 콧소리가 섞여 간드러진 음색
- 기품이 묻어나는 우아한 목소리
- 흐르는 선율처럼 아름다운 목소리
- 앵앵거리는 목소리
- 애처로울 만큼 떨리는 목소리
- 빨리감기를 한 듯 조급하고 높은 톤

- 앙칼진 목소리
- 애교가 듬뿍 담긴 목소리
- 중성적인 느낌의 허스키 보이스
- 차분하되 강단 있는 목소리
- 혀가 반 토막 난 듯한 목소리
- 나긋나긋하고 요염한 목소리
- 소녀 같은 풋풋함이 남은 목소리
- 다정함이 깃든 음색
- 신경을 긁는 새된 목소리
- 자장가처럼 은은하게 울리는 미성
- 애니메이션에 나올 법한 또랑또랑한 음성
- 도도하고 차가운 음색
- 카랑카랑한 고음
- 쉴 새 없이 재잘거리는 목소리
- 음성 변조기를 쓴 것 같은 목소리
- 가느다랗고 힘없는 목소리
- 잔뜩 쉬어서 노파의 속삭임처럼 들리는 목소리

 # 역할과 개성을 살리는 목소리 묘사로
상상력과 몰입도를 끌어올린다 ②

마찬가지로 여성 캐릭터도 목소리 묘사로 전형적인 특징을 부여할 수 있습니다. 왼쪽에서 몇 가지 표현을 발췌해서 목소리 특성에 따른 캐릭터 유형을 소개하겠습니다.

- **청아하면서 고운 목소리 / 따뜻하고 부드러운 음색 / 작은 새가 노래하는 듯한 음색**
 여자 주인공은 차분하고 안정감 있으면서 매력적인 목소리로 설정한다.

- **콧소리가 섞여 간드러진 음색 / 육감적이면서 농밀한 목소리 톤 / 나긋나긋하고 요염한 목소리**
 여성성을 무기로 삼는 라이벌 캐릭터에게서 흔히 볼 수 있는 설정이다.

- **쉴 새 없이 재잘거리는 목소리 / 빨리감기를 한 것처럼 조급하고 높은 톤**
 이야기의 감초 역할을 하는 발랄한 여성 캐릭터에게는 이처럼 독특한 목소리가 어울린다.

캐릭터의 개성에 맞는 목소리 설정이 어렵게 느껴진다면 **영화나 드라마를 보면서 배우가 맡은 역할에 따라 대사 톤이 어떻게 달라지는지 신경 써서 들어보는 것도** 많은 도움이 됩니다.

일상 속에 넘쳐나는 남녀의 목소리도 좋은 참고 자료

성량

(영) Volume

【의미】
입에서 발산되는 음성의 크기. 볼륨을 가리킨다.

【관련 어휘】
음량, 소리, 목청, 큰소리, 고함, 비명, 속삭임, 소근거림 등.

어휘와 관련한 다양한 표현

- 버럭 큰소리를 낸다
- 괴성을 지른다
- 쩌렁쩌렁 머리를 울리는 목소리
- 고막이 찢어질 듯한 고함 소리
- 하늘을 가르는 우레 같은 목소리
- 갑작스러운 고성에 사람들이 돌아본다
- 고래고래 악다구니를 쓰는 소리
- 서슬 퍼런 호통
- 왁자지껄 떠드는 소리
- 유리잔이 진동할 정도의 고음
- 거리를 메우는 우렁찬 함성
- 확성기에 대고 외치는 듯한 목소리
- 으르렁거리듯이 내뱉은 목소리
- 조곤조곤 일러주는 목소리
- 금세 사그라질 듯한 약한 목소리
- 실낱같이 가느다란 목소리
- 고요한 광장에서 말하듯 넓게 퍼지는 목소리

- 동굴 안에서 말하듯 굵게 울리는 목소리
- 입안에서 웅얼거리는 목소리
- 들릴 듯 말 듯한 미약한 속삭임
- 모깃소리만 한 음성
- 숨이 넘어갈 듯이 끊어지는 목소리
- 목이 짓눌린 듯한 목소리
- 맥없는 목소리로 대답한다
- 목청껏 소리친다
- 한껏 목소리를 낮추며 말한다
- 수줍게 속삭이듯 말한다
- 귓속말로 소곤거린다
- 나지막한 목소리로 이야기를 시작한다
- 어디선가 희미한 말소리가 들린다
- 사방에서 숙덕거리는 소리가 들린다
- 말이 채 되지 못한 소리가 새어 나온다
- 기쁨의 환호성이 울려 퍼진다
- 가볍게 흥얼거리는 목소리
- 조용히 되뇌는 목소리

자기 스타일에 맞는 표현을 알아 두면 글쓰기가 훨씬 수월해진다

목소리의 크기를 묘사하는 표현도 굉장히 다양합니다. **상황에 맞게 적절히 활용하면 등장인물의 심정이나 의도를 생생하게 전할 수 있지요.** 대화가 소설에서 큰 비중을 차지한다는 점은 앞에서도 말한 바 있습니다. 이야기를 창작하다 보면 목소리를 묘사해야 할 일이 자주 있으므로 몇 가지 변형 표현을 익혀 두면 편리해요.

우선 왼쪽 예문을 보면 '큰소리를 내다'와 비슷하면서 뉘앙스가 조금씩 다른 표현으로 '고함치다', '소리치다', '목청을 높이다' 등이 눈에 띕니다. 더 나아가 큰소리로 시끄럽게 떠들어대는 '왁자지껄하다', 격한 감정을 억누르지 못하고 소리 높여 외치는 '부르짖다', 짐승처럼 울부짖는 '포효하다' 같은 어휘도 있습니다.

작은 목소리도 '조곤조곤한 목소리', '실낱같이 가느다란 목소리', '맥없는 목소리' 등 다양한 표현이 많습니다.

모든 표현을 다 외울 필요는 없지만, **자신에게 잘 맞는 표현을 익혀 두면 글쓰기가 한결 수월해집니다.**

목소리는 일상 속에서도 매우 다양한 변주로 나타난다

감정이 담긴 목소리

(영) Emotional Voice

【의미】

말로 표현하지 않은 감정이나 기분, 상태가 목소리 톤이나 음색으로 나타난다.

【관련 어휘】

환호성, 웃음소리, 밝은 목소리, 호통, 비명, 곡소리, 울음소리 등

어휘와 관련한 다양한 표현

- 행복감이 숨겨지지 않는 들뜬 목소리
- 흥분하다 못해 뒤집어지는 목소리
- 마음을 어루만지는 따스한 목소리
- 버석한 낙엽처럼 건조한 웃음소리
- 피식하고 바람 새는 듯한 웃음소리
- 통통 튀는 경쾌한 목소리
- 웃음기가 어린 목소리
- 소스라치게 놀란 목소리
- 얼빠진 목소리
- 얼떨떨한 목소리
- 분노로 격앙된 목소리
- 젖은 솜처럼 축축 처지는 목소리
- 가시 돋친 목소리
- 물기 어린 목소리
- 얼음장처럼 싸늘한 목소리
- 불퉁한 목소리
- 풀이 죽어 기어가는 목소리
- 위험하게 가라앉은 목소리

- 침통함이 묻어나는 무거운 목소리
- 울음을 참느라 간간히 끊기는 목소리
- 짓씹는 듯한 목소리
- 잔뜩 잠긴 음성
- 지극히 사무적이고 건조한 음성
- 질투와 조롱이 뒤섞인 삐딱한 목소리
- 성의라곤 없는 목소리
- 앵무새처럼 기계적인 목소리
- 한숨처럼 새어 나오는 목소리
- 고통에 못 이겨 지르는 비명 소리
- 사시나무 떨듯 덜덜 떨리는 목소리
- 화를 억누르며 내뱉는 목소리
- 피맺힌 절규
- 해일처럼 몰아치는 함성
- 하늘에 울려 퍼지는 환호성
- 낄낄거리며 웃는다
- 손으로 입가를 막고 킥킥댄다
- 꺽꺽거리며 숨이 넘어갈 듯이 웃는다

오히려 반대의 감정을 목소리에 담아 효과를 극대화한다

감정이 담긴 목소리는 '기쁘거나, 활발하거나, 긍정적인' 목소리와 '슬프거나, 침울하거나, 부정적인' 목소리 이렇게 크게 두 유형으로 나눌 수 있습니다.

기본적으로는 이야기 속 등장인물이 처한 상황이나 그때의 감정에 맞게 사용하면 되지만, **때로는 벌어진 상황이나 감정과 반대되는 목소리를 표현하면 그 효과가 극대화**되기도 합니다.

예를 들어 눈에 보이는 것이 없을 정도로 화가 난 남자가 있다고 칩시다.

화가 머리끝까지 치밀어 올라 말을 이어 나가던 그는 이내 소리를 내질렀다

격분한 남자의 상태를 있는 그대로 전달하지만 다소 깊이가 부족합니다. 그럼 목소리를 반어적으로 표현해서 다시 써 봅시다.

아무렇지 않은 듯 말을 이어 나가던 그의 목소리에는 이제 희미한 웃음기마저 배어 있었다.

어떤가요? 얼마나 화가 났는지 알 수 없는 데서 나오는 섬뜩함이 느껴지지 않나요?

'슬프거나, 침울하거나, 부정적인' 목소리로 표현해야 하는 구절을 오히려 그와 상반된 성격인 '기쁘거나, 활발하거나, 긍정적인' 목소리로 그려서 선을 넘은 감정을 보여주는 겁니다. 이 같은 반어적인 표현은 난도는 높지만 강렬한 인상을 줄 수 있습니다. 꼭 활용해 보세요.

'웃프다'는 어느 감정에 가까운지 헷갈리는 대표적인 사례

독특한 목소리

영 Distinctive Voice

【의미】
기억에 남는 인상적인 목소리. 특징적인 목소리.

【관련 어휘】
맑은 목소리, 아름다운 목소리, 쉰 목소리, 탁한 목소리, 중후한 목소리 등.

어휘와 관련한 다양한 표현

- 샘물처럼 맑은 목소리
- 천사 같은 미성
- 푸른 산의 숨결처럼 청량한 목소리
- 들어 본 적 없는 신선한 목소리
- 또렷하면서 엄격함이 느껴지는 목소리
- 크리스털처럼 청아한 울림
- 자꾸 음 이탈이 일어나는 목소리
- 쇳소리가 섞인 탁성
- 돼지 멱따는 소리
- 우스꽝스럽게 끝이 올라가는 목소리
- 두성으로 내는 듯이 선명한 울림이 있는 목소리
- 변성기를 맞은 듯한 허스키 보이스
- 찢어지는 종이처럼 걸걸한 목소리
- 긴장감에 파들거리는 목소리
- 목에서 웅웅거리는 듯한 목소리
- 형편없이 갈라지는 목소리
- 애수를 불러일으키는 구슬픈 목소리

- 버석하게 메마른 목소리
- 스타카토로 뚝뚝 끊어 말하는 목소리
- 목이 죄인 듯 탁하고 거친 목소리
- 깊이 있는 중후한 목소리
- 늦가을처럼 쓸쓸한 목소리
- 이제 막 일어난 듯 꽉 잠긴 목소리
- 모기가 앵앵대는 듯한 목소리
- 깊고 어두운 밤과 같은 목소리
- 나이를 가늠할 수 없는 목소리
- 벨벳처럼 부드러운 목소리
- 설교하듯이 떽떽거리는 목소리
- 혀가 굳은 듯이 발음이 엉킨 목소리
- 성별을 알 수 없는 하이 톤
- 목을 긁어내듯 나오는 목소리
- 카나리아 같은 음색
- 저항하기 힘든 고압적인 목소리
- 비장함이 흐르는 목소리
- 딱딱하게 경직된 목소리

시각적 이미지에서 파생되는 특징을 이용해 목소리를 표현한다

캐릭터에 개성을 불어넣고 생동감을 살리려면 얼굴이나 의상 같은 외형은 물론이고, 목소리에도 '특징'을 부여해야 합니다.

텍스트를 기반으로 창작해 나가는 이야기에서 목소리의 특징을 살려 개성을 전달하는 게 어렵게 느껴질 수도 있어요. 왼쪽에서 발췌한 몇 가지 표현을 살펴봅시다.

우선 **'천사 같은 미성'**입니다. 천사의 목소리를 들어 본 사람은 없지요. 하지만 왠지 모르게 우아하면서도 아련함이 느껴지는 고운 음색을 떠올릴 것입니다. 다음은 **'크리스털처럼 청아한 울림'**입니다. 단어 자체가 주는 느낌만으로도 투명하고 아름답게 퍼지는 목소리를 상상할 수 있습니다. 마지막으로 **'돼지 멱따는 소리'**는 어떤가요? 매우 불쾌하고 듣기 거북한 소리라는 것은 굳이 말하지 않아도 느낄 테지요.

이제 감이 올 거예요. 이야기에서 **목소리의 특징을 표현할 때는 청각적 묘사뿐 아니라 시각적 이미지를 쉽게 연상할 수 있는 대상에 빗대어 묘사해 봅시다.** 실제 들어본 적 없는 목소리라도 시각적인 이미지에서 파생되는 특징을 이용하면 독창적이면서 탁월하게 목소리를 표현할 수 있습니다.

역할과 목소리의 관계는 애니메이션을 참고하면 좋다

말투

영 Tone

【의미】

말을 하는 버릇. 말을 입 밖에 낼 때 드러나는 상태나 태도.

【관련 어휘】

어조, 어투, 톤, 억양, 뉘앙스 등.

어휘와 관련한 다양한 표현

- 단호한 어조
- 자신감 넘치는 말투
- 냉소를 머금은 어투
- 신랄한 어조
- 무심함으로 가장한 말투
- 왠지 모를 씁쓸함이 묻어나는 말투
- 죄책감이 서린 듯한 말투
- 집요하게 추궁하는 말투
- 빠릿빠릿한 말투
- 고압적인 말투
- 시비 거는 듯한 어투
- 잠에서 덜 깬 듯한 말투
- 무언가를 숨기는 듯한 말투
- 심술궂은 말투
- 끈적끈적한 말투
- 켕기는 구석이 있는 말투
- 볼멘소리
- 더러운 것이라도 본 듯한 말투

- 과장된 어조
- 능글맞은 억양
- 사무적인 억양
- 자비로운 어투
- 나무라는 듯한 어조
- 멸시에 찬 어투
- 할 말이 남은 듯이 주저하는 말투
- 되는대로 건성건성 대꾸한다
- 툭 내뱉듯이 말한다
- 진지한 어조로 이야기를 시작한다
- 맥 빠진 목소리로 말을 흐린다
- 대답만큼은 힘차고 씩씩하다
- 혼잣말처럼 중얼거린다
- 무뚝뚝하게 대답한다
- 다그치듯이 말한다
- 진저리가 나는 듯이 말한다
- 변명조로 말한다
- 담담하게 진술한다

말투 묘사를 한 줄 더하는 것만으로 대화의 분위기와 온도가 선명해진다

대화를 살리기도 하도, 죽이기도 하는 것은 묘하게도 '말투'에 달려 있습니다. 극단적으로 말하면 대화 주체인 인물의 표정이나 감정을 보여주지 않은 채 **말투나 어조를 덧붙이는 것만으로도 대화의 분위기나 온도가 선명하게 전달**됩니다.

　왼쪽에서 발췌한 표현을 예로 설명해 볼게요.

　주인공이 "그렇다는 말이지."라고 짧게 대답했다고 칩시다. 앞뒤 정황에 대한 설명 없이 말투 묘사만 더했을 때 "그렇다는 말이지."라는 짧은 대화문의 느낌이 얼마나 바뀌는지 주목해 보세요.

> ① "그렇다는 말이지." 하고 단호한 어조로 말했다.
> ② "그렇다는 말이지." 하고 냉소를 머금었다.
> ③ "그렇다는 말이지." 하고 되는대로 건성건성 대꾸했다.
> ④ "그렇다는 말이지." 하고 맥 빠진 목소리로 말을 흐렸다.

　주인공이 어떤 생각이나 감정으로 대답하는지 전달되고 대화문이 지니는 의미가 바뀌지요. 그만큼 말투는 중요하답니다.

같은 말도 말투에 따라 상대의 반응이 달라진다

일상 속 동물 소리

영 Animal sounds in life

【의미】

개나 고양이, 가축 등이 생활 속에서 내는 소리.

【관련 어휘】

개 짖는 소리, 고양이 울음소리, 새 지저귀는 소리, 소 울음소리, 말발굽 소리 등.

어휘와 관련한 다양한 표현

- 컹컹 짖으며 마구 날뛰는 개
- 아픈지 힘없이 깽깽거리는 강아지
- 송곳니를 드러내며 으르렁거리는 개
- 꼬리를 신나게 흔들며 헥헥거리는 개
- 사납게 짖던 개가 별안간 깨갱 소리와 함께 조용해진다
- 킁킁거리며 냄새를 쫓는 강아지
- 개 목줄에 연결된 쇠사슬이 절그럭거린다
- 늑대인 양 길게 하울링하는 개
- 야옹거리며 다가와 눈을 맞추는 고양이
- 나른하게 누워 그르렁거리는 고양이
- 털을 바짝 세우고 하악 소리를 내는 고양이
- 한밤중 펼쳐진 고양이들의 우다다로 소란스럽다
- 창밖에서 고양이가 애처롭게 우는 소리가 들린다
- 앙칼지게 울부짖는 고양이 울음소리

- 고양이 목 안쪽에서 태엽 감는 소리가 울린다
- 동네가 떠나가라 목청껏 울어대는 수탉
- 천장에서 쥐들이 바스락거리는 소리가 들린다
- 외양간을 가득 채우는 소 울음소리
- 소가 축축한 콧김을 연신 뿜어내는 소리
- 지축을 흔드는 말발굽 소리
- 또각또각 마차를 끄는 말발굽 소리가 들린다
- 하늘을 찢는 듯한 말 울음소리
- 낙타가 잇몸을 훤히 드러내며 길게 운다
- 이른 아침 귀를 간지럽히는 작은 새의 지저귐
- 말을 곧잘 따라 하는 영특한 앵무새
- 까마귀가 음산하게 깍깍 울어댄다
- 비둘기 무리가 푸드덕거리며 일제히 날아오른다
- 참새가 요란스레 짹짹거린다

친근한 동물들의 다양한 소리가
이야기에 소소한 흥과 묘미를 더한다

주변에서 흔히 볼 수 있는 친근한 동물들이 내는 다양한 소리와 활약은 **효과음 역할을 하며 이야기에 흥을 돋우거나 묘한 매력을 더합니다.** 지면의 한계상 여기서는 개와 고양이를 간단히 살펴볼게요.

왼쪽의 표현 중 '컹컹 짖으며 마구 날뛰는 개'가 등장하면 집 근처에 수상한 사람이 나타났거나, 앞으로 평탄하지 않은 전개가 펼쳐질 것임을 짐작할 수 있습니다. '꼬리를 신나게 흔들며 헥헥거리는' 소리는 인물과 개가 친밀하다는 사실을 보여주고, 충성스러운 개가 주인공을 돕는 식으로 활약하진 않을까 기대도 품게 합니다.

고양이는 개와 비교했을 때 실내에서 사람과 가까이 생활하는 사례가 더 높다는 것이 특징입니다. '야옹거리며 다가와 눈을 맞추는 고양이'를 보면 시름에 잠긴 주인공 곁에 슬며시 다가온 고양이가 왠지 모를 조용한 위로를 전하는 장면이 떠오릅니다. '털을 바짝 세우고 하악 소리를 내는 고양이'에서는 불길한 존재나 위험을 감지하고 경계하는 긴장된 장면을 상상할 수 있습니다.

개와 고양이는 종종 비중 있는 캐릭터로서 이야기에서 활약하고, 많은 사랑을 받기도 하므로 다양한 매력을 꼼꼼하게 그려내 봅시다.

많은 사람이 좋아하는 동물을 등장시키면 이야기가 흥미로워진다

음향 묘사로
결정적인 장면을 연출한다

이번에는 이야기를 한층 더 실감 나게 만드는 '음향'을 살펴볼게요.

작가는 마치 혈혈단신으로 영화를 제작하듯이 홀로 다양한 역할을 해내야 합니다. 등장인물의 의상을 선택하는 스타일리스트, 헤어스타일과 얼굴 표현을 고민하는 메이크업 아티스트, 빛과 조명을 다루는 조명 감독, 장면의 전체적인 화면 구도를 책임지는 촬영 감독이 되어야 하지요.

음향 또한 빼놓지 않고 신경 써야 합니다. 이때 소리 묘사에 관해서는 'COLUMN 1 의성어와 의태어로 섬세함과 독창성을 더한다'에서 잠깐 다룬 바 있습니다. 여기서 살펴볼 것은 의성어로 직접 묘사하는 소리 외의 음향 표현이라고 말할 수 있겠습니다. 구체적인 예를 살펴보는 쪽이 이해하기 쉽겠지요.

- 연이은 천둥소리에 정수리까지 떨리는 듯하다.
- 창문을 흔드는 바람 소리가 거세질수록 불안감은 더욱 커졌다.
- 차의 지붕을 세차게 두드리는 빗줄기가 우리의 대화를 가로막았다.
- 잔잔하게 흐르는 시냇물이 흉포해졌던 마음을 어루만진다.

일상 속에서 흔히 접하는 소리를 활용하되, '우르릉', '횡횡', '쏴아', '졸졸'처럼 소리 자체를 그대로 묘사하는 의성어를 쓰지 않고, 이미지를 문장화해서 표현하는 기법입니다. 이때 등장인물이 처한 상황과 연계되는 음향을 조합하면 독자에게 더욱 생생한 현장감을 전하고 상상력을 자극할 수 있습니다. 자주 쓰이는 연출 기법은 아니지만, 중요한 장면을 인상적으로 표현하는 효과가 있습니다. 나만의 음향 표현을 구사해서 분위기를 극대화한 장면을 연출해 봅시다.

감각을 활용해 전달력을 극대화하는

촉감 표현

촉감을 이용한 강조

세계관에 깊이 빠져들게 되는 뛰어난 작품에는 공통점이 있습니다. 가령 등장인물의 심경이나, 손에 무언가가 닿았을 때 느끼는 감각처럼 '보이지 않는 것'을 풍부한 어휘로 생생하게 묘사한다는 점입니다.

현실 세계를 살아가는 우리와 마찬가지로 이야기 속 캐릭터도 어떠한 물건을 집어 드는 순간 질감과 질량을 느낄 겁니다. 책 한 권을 집어 들더라도 손바닥에는 겉면의 매끈매끈하거나 가슬가슬한 질감이 느껴지고, 팔에는 책의 무게가 느껴지겠지요. 너무나 자연스러운 감각이다 보니 평소 책의 무게를 의식하는 사람은 드물 겁다. 하지만 이야기를 쓰는 사람이라면 이처럼 세세하고 사소한 감각 하나하나까지 글로 표현할 수 있어야 합니다.

촉감을 활용한 다채로운 표현으로
질감과 질량, 감정의 재질까지 생생히 전한다

촉감을 이용한 표현은 감정을 보여줄 때도 유용합니다. 주인공이 놀라는 장면에서 '큰 충격을 받았다.'라고만 쓰면 얼마나 큰 충격을 받았는지 정확히 와닿지 않아요. 이때 '강한, 센'을 연상시키는 '망치'라는 어휘를 활용해서 '망치로 머리를 있는 힘껏 얻어맞은 듯한 충격'이라고 쓰면 주인공이 받은 충격의 크기가 여실히 전달됩니다.

PART 4에서는 촉감의 특성을 이용한 다채로운 표현을 소개합니다. 이를 적극적으로 활용해 이야기 세계에 질감과 질량, 감정의 재질까지 생생하고 풍부하게 담아 봅시다.

단단하다

(영) Hard

【의미】

쉽게 부서지지 않는 견고한 상태, 무르지 않고 굳은 상태.

【관련 어휘】

딱딱하다, 튼튼하다, 강하다, 견고하다, 굳다, 억세다, 뻣뻣하다, 강성, 경도 등.

어휘와 관련한 다양한 표현

- 단단히 얼어붙은 호수
- 딱딱하게 마른 오징어
- 석고상처럼 딱딱하게 굳은 얼굴
- 베어 물기 힘들 정도로 딱딱한 빵
- 강철처럼 단단한 육체
- 딱딱하게 굳은 입매
- 기초를 단단히 다진다
- 사탕을 와드득 깨물어 먹는다
- 생선 비늘이 억세서 벗기기 힘들다
- 뻣뻣하게 뭉친 어깨를 주무른다
- 나무껍질처럼 거칠고 억센 손바닥
- 나무토막처럼 뻣뻣한 몸
- 단단한 둔기로 얻어맞은 듯한 충격
- 연필심이 단단하다
- 단단히 틀어 올린 머리카락
- 뻣뻣한 셔츠 깃
- 소파가 너무 딱딱해서 엉덩이가 아프다
- 딱딱한 심지가 느껴지는 파스타 면발

- 견고한 벽에 부딪히다
- 풀리지 않도록 단단히 묶은 매듭
- 돌덩이처럼 굳어버린 마음
- 분위기가 딱딱하다
- 입단속을 단단히 시킨다
- 비온 뒤 단단하게 굳은 땅
- 딱딱한 미소
- 마음의 문을 단단히 걸어 잠그다
- 단단했던 관계에 균열이 일다
- 설산의 바위처럼 견고하다
- 딱딱한 말투가 거슬린다
- 단단히 약속하다
- 딱딱한 껍질 속 말랑한 과육
- 시멘트처럼 굳은 표정
- 콘크리트 지지율
- 단단한 의지가 느껴지는 눈빛
- 고지식하고 딱딱한 사람
- 고정관념이 단단히 박히다

물질은 '딱딱'하지만
눈에 보이지 않는 마음은 '단단'하다

'단단하다'는 물리적인 성질뿐 아니라 다양한 표현에서 폭넓게 쓰이는 어휘입니다. 소설을 보다 보면 '단단하다'라는 표현을 곧잘 맞닥뜨릴 수 있어요.

그리고 '무르지 않고 쉽게 부서지지 않는 상태'를 표현할 때 '단단하다' 못지않게 자주 쓰는 어휘가 '딱딱하다'입니다. 글을 쓰다가 '단단하다'와 '딱딱하다' 중 무엇이 더 자연스러운지 한 번쯤 고민한 적이 있을 거예요.

어떤 상황이나 심리를 물리적인 경도에 빗대어 묘사할 때 '딱딱하다'와 '단단하다'는 맥락에 따라 의미가 확연히 달라지기도 합니다. 그 차이를 단편적으로 말하자면 '딱딱하다'는 '단단하다'에 비해 부정적인 뉘앙스를 풍기는 반면, '단단하다'는 긍정적인 느낌이 담길 때가 많습니다. 예를 들면 다음과 같습니다.

> ① 그는 딱딱한 얼굴을 하고 있었다. / 그는 단단한 얼굴을 하고 있었다.
> ② 우리의 관계는 딱딱하다. / 우리의 관계는 단단하다.

설명하지 않아도 어떤 차이가 있는지 느낄 거예요. '딱딱하다'에 비해 '단단하다'는 좀 더 함축적이고 문학적인 어휘라고 기억하면 쉽습니다. 물질은 '딱딱'하지만 눈에 보이지 않는 마음은 '단단'합니다. 의지가 '단단'하고 결속이 '단단'하고 결심이 '단단'한 것처럼 말이지요. 물론 머리로는 알아도 글을 쓰다 보면 헷갈리지요.

'단단하게 삶은', '빳빳하게 풀 먹인'이라는 뜻의 하드보일드

> 미스터리의 서브 장르인 '하드보일드(Hard-boiled)'는 감정이나 사연에 휩쓸리지 않는 억세고 냉혹한 시선으로 사건을 묘사한다.

부드럽다

(영) Soft

【의미】

거칠거나 뻣뻣하지 않고 연해서 어디든 어우러지기 쉬운 상태.

【관련 어휘】

보드랍다, 푹신하다, 포근하다, 말랑하다, 물렁하다, 말캉하다, 무르다, 매끄럽다, 연질 등.

어휘와 관련한 다양한 표현

- 푹신한 침대에 몸을 누이다
- 쭉쭉 늘어나는 말랑한 찹쌀떡
- 보들보들한 피부
- 입안에서 사르르 녹아내리는 아이스크림
- 갓 세탁해 보송보송한 수건
- 말랑말랑한 볼
- 포슬포슬하게 익은 감자
- 한들거리는 풀꽃
- 포근하게 안기는 고양이
- 소파 깊숙이 몸을 묻는다
- 도톰하고 푹신한 쿠션에 기댄다
- 보드라운 솜털이 바람에 흩날린다
- 나긋나긋한 손짓
- 맑고 온화한 봄날
- 부드러운 산의 능선
- 필기감이 부드러운 만년필
- 낭창낭창하게 흔들리는 갈대
- 폭신한 잔디밭 위에서 뒹군다

- 모난 곳 없이 둥글둥글한 성품
- 사근사근한 말씨
- 온화하고 양순한 성격
- 벨벳처럼 부드러운 목소리
- 녹아내릴 듯한 부드러운 눈빛
- 자유자재로 변형되는 물렁한 반죽
- 부들부들한 가죽
- 털이 복슬복슬한 양
- 마음이 몽글몽글해진다
- 부드러운 포물선을 그리며 날아간다
- 요람 속에 폭 싸인 듯한 기분
- 빗물을 머금어 무른 땅
- 바람이 빠져 말랑한 공
- 코끝을 간질이는 봄 햇살
- 아무도 밟지 않아 소복이 쌓인 눈
- 바다에서 불어오는 미풍
- 부드럽게 물살을 가르며 순항하는 배
- 말캉하고 보드라운 손

대상을 감각적으로 각인시킴으로써 특유의 온화함을 더한다

앞에서 살펴본 '단단하다'와 마찬가지로 '부드럽다'도 물질의 유연한 속성을 뜻하는 것은 물론, 눈에 보이지 않는 정서적인 평온함이나 부드러움의 의미를 함께 가지고 있습니다.

'부드럽다'라는 형용사가 포괄하는 대상은 매우 넓고 다양합니다. 다만 개인적인 견해로는, 어떤 대상의 기본 속성 자체가 부드러움인 경우에는 '부드럽다'라는 표현을 생략하거나 다른 말로 바꿔 묘사하는 것을 추천합니다. 예를 들어 '부드러운 이불', '부드러운 두부' 등이 그렇습니다. 정도의 차이는 있겠지만 이들 사물은 아무리 단단하거나 거칠어 봐야 한계가 있고, 기본적으로는 부드러운 성질을 띱니다. 이때는 '부드럽다'라는 당연한 표현 대신 '폭삭한 이불', '보들보들한 두부'와 같이 좀 더 구체적으로 촉감을 살려 주는 것이 좋습니다.

한편 정신적인 것, 눈에 보이지 않는 것을 표현할 때 '부드럽다'라는 어휘는 대상을 감각적으로 각인시키는 효과가 있습니다. '부드러운 미소', '부드러운 마음씨', '부드러운 시선' 등 특유의 온화함을 더하는 어휘로 유용하게 쓸 수 있습니다.

'부드러운' 속성을 지닌 사물은 세상에 넘쳐난다

끈끈하다(끈기 있다)

영 Sticky

【의미】

들러붙거나 끈적거리는 성질, 포기하지 않고 끈질기게 견디는 기운.

【관련 어휘】

끈적하다, 끈질기다, 차지다, 찐득하다, 눅진하다, 걸쭉하다, 질척하다, 점성, 점착 등.

어휘와 관련한 다양한 표현

- 땀으로 끈적이는 살갗
- 진흙이 장화에 들러붙는다
- 쫀득쫀득하니 씹는 맛이 좋다
- 녹은 눈으로 질척거리는 도로
- 실처럼 끈적하게 늘어지는 참마즙
- 습한 바닷바람이 끈끈하게 달라붙는다
- 꿀이 눅진하게 흘러내린다
- 걸쭉한 술을 길게 들이켠다
- 기름투성이 손이 찐득거린다
- 바닥에 고인 끈적한 액체
- 반죽이 질척거린다
- 혀에 들러붙는 눅진한 맛
- 찐득하게 굳은 피를 씻어낸다
- 발바닥이 장판에 쩍쩍 달라붙는다
- 진득하게 흐르는 용암
- 끈끈하게 엉겨 붙어 떨어지지 않는다
- 찐득하게 들러붙는 엿가락
- 눅눅한 공기가 들러붙는다

- 달팽이가 끈적한 점액을 남기며 기어간다
- 거머리같이 철썩 달라붙는다
- 젖은 머리카락이 치덕치덕 감긴다
- 물을 적게 넣어 되직한 죽
- 많이 저을수록 끈기가 생기는 낫또
- 기름때가 껴서 찐득거리는 냄비
- 입안에서 진득하게 녹아드는 초콜릿
- 눅진하고 부드러운 치즈 케이크
- 오랜 끈기와 성실함이 가져온 쾌거
- 끈기가 없어 뚝뚝 끊어지는 국숫발
- 끈질기게 물고 늘어지는 성격
- 걸쭉한 목소리
- 끈적하게 달라붙는 시선
- 진득하게 기다리지 못하는 성격
- 끈덕지고 집요한 추적
- 끈끈한 정으로 맺어진 사이
- 끈질진 생명력으로 버틴다
- 검질기게 달라붙는 성미

행동, 성격을 평가할 때는
촉감이 주는 묘미가 더해져 칭찬이 된다

'끈끈한' 속성과 연관된 여러 표현은 특유의 촉감을 내포하면서도 조금씩 미묘한 차이가 있습니다. 왼쪽 예문만 보더라도 '끈적이다', '끈끈하다', '눅진하다', '걸쭉하다', '질척하다' 등 비슷하면서도 조금씩 다른 감각과 뉘앙스의 차이가 느껴질 겁니다.

한편, **행동이나 성과를 평가할 때도 사용되는 '끈기'는 투지와 근성을 인정하는 칭찬, 찬사**의 의미를 지닙니다. 예를 들어 스포츠 세계에서는 '끈기 있는 투구가 연패를 끊었다.'처럼 화려하지는 않지만 뿌리를 단단히 내린 나무처럼 우직하고 근성 있는 플레이를 표현합니다. 비즈니스 분야에서는 '오랜 끈기가 빛을 발휘해 협상에서 승리를 거둘 수 있었다.' 하는 식으로 노력과 집념이 결합한 추진력을 보여줍니다.

사람이나 성격에 대한 평가에서도 끈끈한 속성에 빗댄 표현은 긍정적인 의미로 쓰입니다. '그 사람은 끈질긴 성격이라 좀처럼 포기하지 않아.' 하는 식으로 끈적끈적하고 들러붙는 촉감이 긍정적인 방향으로 작용합니다.

덧붙이자면, 소설 창작에서도 결국은 '끈기'가 승부를 결정하지요.

'끈기' 있는 음식은 면역력을 높이는 효능으로도 인기

낫토

미역

오크라

117

거칠다

영 Rough

【의미】

결이 곱지 않고 험한 상태, 알갱이가 굵고 고르지 않은 것.

【관련 어휘】

험하다, 까칠하다, 거세다, 엉성하다, 투박하다, 껄끄럽다, 조악하다, 사납다, 등.

어휘와 관련한 다양한 표현

- 모래처럼 거슬거슬한 감촉
- 바닷바람을 맞아 거칠게 튼 뺨
- 두툴두툴 험한 산길을 오른다
- 까끌까끌한 고양이 혓바닥
- 다듬지 않아 까슬한 나뭇결
- 유분기 하나 없이 푸석한 얼굴
- 거스러미가 일어난 손끝
- 울툭불툭 마디가 불거진 손
- 오래 사용해 거칠어진 수건
- 오돌토돌하게 양각된 문양
- 채소를 숭덩숭덩 썰어 넣은 카레
- 여드름이 우둘투둘 돋아난 얼굴
- 퍼석하게 마른 스펀지 케이크
- 사포처럼 거친 손등
- 얼기설기 꿰맨 바느질 자국
- 유화 특유의 거친 질감과 터치
- 와작와작 부서지는 팥빙수
- 대충 마감된 시멘트 벽

- 현관문에 덕지덕지 붙은 전단지
- 러프하게 그린 스케치
- 껄끄러운 관계
- 운전 습관이 험하다
- 비바람이 사납게 몰아친다
- 듬성듬성 비어져 나온 머리카락
- 조악한 필체
- 짜임새가 엉성한 이야기
- 거친 숨을 쌕쌕 내쉰다
- 형편없이 갈라지는 거친 목소리
- 거친 언행이 논란이다
- 정제되지 않은 거친 표현
- 굵고 성긴 대바구니
- 바싹 마른 논바닥처럼 갈라진 입술
- 까칠까칠한 턱수염
- 투박한 솜씨로 깎아 만든 목각인형
- 오돌토돌한 곰보빵
- 거칠게 부서지는 파도

칭찬이나 긍정이 아닌 엉성하고 세밀하지 못함을 가리키는 말

행동이나 일 처리가 거칠다는 말을 듣고 "정말요? 감사합니다!" 하고 기뻐할 사람은 없을 거예요. '거칠다'는 그런 어휘라고 생각하면 됩니다.

'결이 곱지 않고 험한 상태, 알갱이가 굵고 고르지 않은 것'이라는 왼쪽의 의미에서 엿볼 수 있듯이 **엉성하고 투박한 상태, 제대로 다듬지 않아 세련되지 못한 상태**를 가리키기도 합니다.

저 같은 작가가 편집자로부터 "여전히 러프한 원고네요." 하는 말을 듣는 것은 '이쯤에서 그만두는 게 낫지 않겠어?'라는 권고가 담긴 위험한 메시지 입니다.

다만 예외적인 쓰임으로 '다이아몬드 원석'이라는 표현이 있습니다. 가공 되지 않은 원석은 거칠다는 이미지가 있긴 하지만, 여기서는 잘 다듬기만 하 면 무엇보다 빛날 것이라는 칭찬입니다. 엉성하고 투박한 상태와는 엄연히 다르므로 잘못 사용하지 않도록 조심합시다.

덧붙여서 '거칠다'는 **사물의 상태나 행위의 결과뿐 아니라 사납고 공격적인 '행동'을 묘사**할 때도 쓰입니다.

어휘의 의미를 제대로 이해하지 않으면 어떻게 되는지 보여주는 사례

매끄럽다

(영) Smooth

【의미】

걸림 없이 부드럽게 나아가는 상태.

【관련 어휘】

미끄럽다, 매끈하다, 반드럽다, 반질거리다, 원활하다, 순조롭다, 평평하다, 거침없다 등.

어휘와 관련한 다양한 표현

- 군티 하나 없이 깨끗한 도자기
- 투명하고 매끄럽게 빛나는 수정
- 찰랑거리는 긴 생머리를 쓸어 넘긴다
- 광택이 나는 매끈한 손톱
- 밧줄을 타고 쭉 미끄러진다
- 빨갛게 윤이 나는 사과
- 얼음 위를 유영하듯 미끄러진다
- 청아하고 매끄러운 음색
- 완만한 언덕의 능선
- 몸에 착 떨어지는 실크 파자마
- 날렵하게 빠진 스포츠카
- 미끈대는 뱀장어
- 쭉 뻗은 아우토반은 끝이 보이지 않는다
- 매끄럽게 이어지는 대화
- 무대 위 커튼이 스르르 열린다
- 잔물결조차 없이 고요한 호수
- 구김 없이 반듯한 셔츠
- 아기처럼 반들거리는 살결

- 거침없이 행진하는 군중
- 광활하게 펼쳐진 평원
- 반들반들하게 삭발한 머리를 쓰다듬는다
- 당기자마자 스르륵 풀리는 매듭
- 반드러운 마룻바닥
- 길쭉하게 뻗은 손가락
- 주차장을 미끄러지듯 빠져나가는 차
- 말이 청산유수로 흘러나온다
- 탄탄대로로 열린 출셋길
- 문장이 매끄럽게 연결된다
- 매끈한 다리에 시선이 간다
- 매끄럽게 올라간 입매
- 거침없이 뻗어 나가는 붓질
- 대리석처럼 매끄러운 피부
- 막힘없는 진행 능력
- 승차감이 매끄럽다
- 예리한 칼날에 매끄럽게 잘린 단면
- 매끄럽고 차가운 감촉의 리볼버

이야기에서는 사건이 차질 없이 순조롭게 진행되는 매끄러움을 경계할 것

요철도, 저항도 없어 미끄러지듯 막힘없는 상태를 가리키는 '매끄럽다'는 물질적으로나 정신적으로나 순조로운 상태를 암시합니다. 왼쪽의 예문을 보면 알 수 있지요. 그 반대말이 앞서 나온 '거칠다'라는 사실에서도 **'매끄럽다'는 대체로 긍정적인 인상을 주는 촉감 어휘로 볼 수 있습니다.**

예문을 살펴볼게요.

'걱정과 달리 행사는 매끄럽게 진행되었다.'
'그녀의 매끄러운 말솜씨에 다들 만족스러운 기색을 보였다.'

이처럼 일이 거침없이 술술 진행되는 상황에서 쓰입니다.

하지만 글을 쓰는 사람으로서 주의해야 할 점은, 막힘없이 사건이 술술 풀리는 상황이 독자로서는 마냥 달갑지만은 않다는 사실입니다. 이야기에 굴곡과 갈등이 없으면, 손에 땀을 쥐는 긴장과 감동적인 드라마도 없기 때문이에요. 위에서 언급한 예문만 봐도 알 수 있지요.

따라서 **일이 매끄럽게 진행되는 것은 이야기 일부로 한정하고, 거기에서 크게 넘어지거나 떨어지는 롤러코스터 같은 전개를 마련해 둬야 합니다.**

매끄럽게 잘 나가다가 크게 넘어지는 것이 이야기의 정석

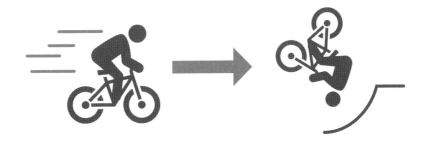

흔들리다

영 Shake

【의미】

상하 또는 좌우로 자꾸 움직이는 것. 망설이거나 불안정한 상태.

【관련 어휘】

떨리다, 일렁이다, 진동, 동요, 파동, 혼란 등.

어휘와 관련한 다양한 표현

- 흔들리는 다리를 아슬하게 건넌다
- 일렁이는 불빛 아래 드리운 그림자
- 우왕좌왕하는 발걸음
- 눈꺼풀이 바르르 떨린다
- 시계추가 일정한 리듬으로 흔들린다
- 팔을 앞뒤로 흔들면서 걷는다
- 바다 위에서 출렁이는 배 한 척
- 다리를 대롱대롱 흔든다
- 술기운에 다리가 휘청거린다
- 바닥이 울렁이는 듯한 감각
- 온몸이 와들와들 떨린다
- 고요한 수면에 파동을 일으킨다
- 둥실거리는 파도에 몸을 맡긴다
- 엄청난 폭발음에 공기가 진동한다
- 반쯤 떨어져서 위태롭게 덜렁이는 간판
- 불안정하게 떨리는 목소리
- 마음속에 폭풍이 이는 듯하다
- 눈보라가 요동치던 밤

- 두 사람 사이에서 흔들리는 마음
- 바람에 흔들리는 여린 풀꽃
- 동요하는 기색이 역력한 얼굴
- 긴장감에 손에 경련이 인다
- 처마 끝에서 풍경이 달랑거린다
- 덜컹거리는 기차에 몸을 맡긴다
- 기대감에 마음이 들썩인다
- 믿음이 송두리째 흔들린다
- 봄바람에 술렁이는 마음
- 음정이 흔들린다
- 꾸벅꾸벅 고개를 떨구며 졸다
- 그녀의 동공이 잘게 흔들린다
- 천지를 뒤흔드는 굉음
- 소문 하나에 학교 전체가 술렁거린다
- 갈팡질팡하는 정책
- 낡은 트럭이 덜덜거리며 공회전한다
- 사랑 앞에 흔들리는 우정
- 요동치는 세계 정세

이야기의 흐름을 바꾸는 스위치, 기승전결의 필수 요소

불안정하게 움직이는 상태를 뜻하는 '흔들림'에는 말 그대로 이야기를 뒤흔드는 효과가 있습니다. 쓰임은 매우 다양한데, 심리적인 흔들림(동요)은 이때껏 **안정적으로 진행되던 이야기가 생각지도 못한 방향으로 흘러가도록 물꼬를 트는 역할**을 합니다.

예를 들면 '오랜 결심이 흔들렸다.'라는 문장만으로도 지금까지 정해진 길을 달리던 등장인물의 행동과 생각이 크게 바뀔 것을 짐작할 수 있습니다. '눈빛 하나, 미소 하나에 속수무책으로 흔들리는 마음을 어찌할 수 없었다.'라는 문장에서는 사랑에 빠진 주인공의 달콤쌉쌀한 고뇌가 전해집니다.

이처럼 이야기의 흐름을 전환하는 스위치인 '흔들리다'는 기승전결의 필수 요소입니다. 캐릭터의 마음이 '흔들리지 않는' 이야기는 흥미롭지 않습니다.

여담이지만 예전 일본 영화 중에 〈유레루ゆれる(흔들리다)〉라는 작품이 있는데, 인물들의 흔들리는 마음을 인상적으로 그려낸 명작입니다. 정말 근사한 작품이니 기회가 된다면 감상해 보기를 권합니다.

등장인물의 마음이 흔들릴 때 흥미로운 상황이 벌어진다

부풀다

영 Swell

【의미】

늘어나면서 부피가 커지는 상태. 희망이나 기대 등의 감정이 커지는 것.

【관련 어휘】

솟아나다, 붓다, 부어오르다, 들뜨다, 불어나다, 팽창하다, 불룩해지다 등.

──────── 어휘와 관련한 다양한 표현 ────────

- 볼에 바람을 넣어 부풀린다
- 오븐에서 먹음직스럽게 부풀어 오른 빵
- 기대감에 콧구멍이 벌름거린다
- 매화 꽃봉오리가 터질 듯이 부푸는 계절
- 서서히 부풀어 오르는 풍선
- 포동포동한 손과 동그랗게 부푼 볼
- 터질 듯이 부른 배
- 가방이 찢어지도록 빵빵하게 채운 짐
- 발갛게 부풀어 오른 입술
- 밤새 울어 퉁퉁 부어오른 눈
- 지갑을 빵빵하게 채운다
- 발효되어 부풀어 오른 반죽
- 거품처럼 부풀어 오른 주식시장
- 서서히 불어나는 불안감
- 새로운 도전에 가슴이 부풀어 오른다
- 벌레에 물려 봉긋하게 부어오른 이마
- 주체할 수 없이 부풀어 오르는 감정
- 물에 젖어 부풀어 오른 씨앗

- 숨이 죽었던 쿠션이 부풀어 폭신하다
- 세력을 부풀린다
- 볼록하게 팽창한 알루미늄 캔
- 눈덩이처럼 부푼 소문
- 시시각각 불어나는 강물
- 퍼렇게 부풀어 오른 혈관
- 순풍에 부푼 돛을 달고 순항 중인 배
- 볼이 미어지도록 음식을 밀어 넣는다
- 몸집을 잔뜩 부풀린 가시복
- 바람에 봉긋이 부푼 치마폭
- 몽글몽글 부풀어 오른 계란찜
- 공기를 한껏 불어넣는다
- 상상력을 부풀려 본다
- 거대하게 부푼 열기구가 두둥실 떠오른다
- 질소로 빵빵하게 부푼 과자 봉지
- 바삭하게 부풀어 오른 팝콘
- 실적을 부풀려 발표하다
- 달콤한 꿈에 부푼 날들

흔히 사용되지는 않지만
성장의 분위기를 전할 수 있는 표현

'부풀다'는 화려하지는 않아도 긍정적인 의미를 지닌 어휘입니다. 물리적으로 부피가 커지는 것뿐만 아니라, 희망이나 기대감 같은 감정이 마음 가득 차오르는 이미지를 연상시킵니다.

어떤 상태인지 조금 더 자세히 설명하자면, 내부에서 고요한 힘에 의해 무언가가 서서히 차오르며 둥그렇게 밖으로 솟아나는 느낌입니다. 이는 만물이 태동하는 봄과도 잘 어울리는 이미지입니다. 실제로 '잎망울이 부풀었다', '꽃봉오리가 터질 듯 부풀어 올랐다'처럼 봄의 시작을 알리는 개화를 표현할 때 쓰이기도 합니다.

마음이나 바람이 한껏 커진 상태를 상징적으로 보여주는 데도 안성맞춤입니다. '미래에 대한 기대가 부풀어 올랐다.'나 '부푼 꿈을 안고 새로운 삶을 위한 발걸음을 내딛었다.'처럼 강한 낙관을 표현할 수 있습니다.

자주 쓰이는 어휘는 아니지만, 성장하는 희망적인 분위기를 전달해야 하는 대목에서 적절하게 사용하면 작품 자체에 대한 기대감도 한껏 부풀어 오를 거예요.

봄이 오면 꽃망울도, 우리의 마음도 부풀어 오른다

PART 4

촉감 표현

냄새에 관한 고찰과
어휘력 강화 훈련

잘 알다시피 인간이 외부를 인식하는 오감에는 시각, 청각, 후각, 미각, 촉각
이 있습니다.

　다섯 가지 감각 중에서 글을 쓸 때 가장 소홀해지기 쉬운 감각이 후각이
아닐까 합니다. 특히 몇 해 전부터 요리와 음식을 주제로 하는 이야기가 유
행하면서 미각 관련 어휘는 더욱 두드러지는 반면, 후각 관련 어휘는 다소
간과되는 느낌이 있습니다. 설사 다뤄지더라도 음식을 앞에 둔 주인공이 음
식 냄새가 좋은지 나쁜지 슬쩍 짚고 넘어가는 정도입니다.

　'냄새'라는 말 자체만 놓고 보면 좋은 의미인지 나쁜 의미인지 알 수 없다
는 점에서 다소 까다로운 어휘이기도 합니다. 후각으로 느끼는 좋은 자극은
'향기'나 '내음'이고, 반대로 불쾌한 자극은 '악취'입니다. '냄새'는 코로 맡을
수 있는 좋거나 나쁜 기운을 모두 포함합니다.

　사실 냄새는 이야기에 무시할 수 없는 임팩트를 줍니다. 실종된 사람이 시
체로 발견되는 추리 소설의 도입부를 예로 들어 볼까요. 밀실에 방치되어 부
패한 시체가 내뿜는 강렬한 악취는 일종의 클리셰이자, 앞으로 펼쳐질 흉흉
한 전개를 짐작하게 합니다. 등장인물에게 개성을 부여할 때도 냄새는 중요
한 역할을 맡습니다. 그만의 독특하고 매력적인 향기를 지닌 주인공이라든
가, 기묘한 냄새를 풍기는 수상한 인물처럼 캐릭터 설정의 포석으로 작용합
니다.

　냄새든, 향기든 표현력을 강화하려면 일상에서부터 후각의 안테나를 펼
치고 훈련을 거듭해야 합니다. 우리는 다양한 냄새에 둘러싸여 살아갑니다.
흥미로운 냄새들이 하나하나 구분되어 느껴질 때 그것들을 각각 어떻게 글
로 전달하면 좋을지 습관처럼 머릿속에 그리다 보면, 다양한 냄새를 생생하
게 표현할 수 있을 거예요.

STORY CREATION

5

현장감을 높이고 분위기를 고조시키는

배경 표현

배경의 효과

날씨, 계절, 기온, 풍경과 같은 배경 묘사는 세계관을 탄탄히 구축
할 때 빼놓을 수 없는 요소입니다.

'40도를 웃도는 살인적인 폭염'이나 '앞이 보이지 않을 정도로 굵
은 빗줄기가 쉼 없이 내리는' 등 날씨 하나만으로도 장면이 주는
느낌은 크게 바뀝니다. 배경 묘사는 단순히 사건이 일어나는 장
소를 설명하는 것을 넘어, 독자를 이야기 속 세계로 끌어들이는
역할을 맡는다고 할 수 있습니다. 가령 '불현듯 사위가 어둑해지
고, 숲에서 검은 새가 푸드덕 소리를 내며 날아올랐다.'라는 문장
이 나오면 조만간 나쁜 일이 일어날지도 모른다는 불길한 예감이
듭니다.

이처럼 '불안'이나 '예감'과 같은 표현을 직접 쓰지 않고도 이야기
에 긴장감을 더할 수 있습니다.

단순히 공간을 설명하는 것을 넘어
앞으로의 전개나 캐릭터의 심리와 연결 짓는다

배경 묘사는 등장인물의 심경을 반영하는 거울로도 자주 쓰입니다. 상쾌한 기분이라면 '산들바람에 살랑살랑 나부끼는 커튼'이라는 묘사가, 반대로 우울하고 슬픈 기분이라면 '먹구름이 짙게 드리운 하늘' 같은 묘사가 뒤따르며 분위기를 조성하기도 합니다. 이처럼 '기쁘다'나 '슬프다' 같은 직접적인 언급 없이 감정을 묘사할 수 있으므로 표현의 폭을 크게 넓힐 수 있습니다.

이와 더불어 독자들이 깜짝 놀랄 만한 배경 묘사를 넣고 싶다면 표현 방법을 최대한 많이 익혀 두어야 합니다. PART 5에서는 독자를 끌어들이는 배경 묘사에 도움이 되는 표현들을 소개해 보겠습니다.

밝다

영 Bright

【의미】

빛이 환하게 비치는 것. 빛깔의 느낌이 환하고 산뜻한 상태.

【관련 어휘】

환하다, 화사하다, 훤하다, 빛나다, 반짝이다, 빛, 광채, 햇빛, 달빛, 별빛, 불빛, 조명 등.

어휘와 관련한 다양한 표현

- 황금빛 광채를 띠며 떠오르는 태양
- 어슴푸레 밝아오는 여명
- 저녁놀 아래 금빛으로 반짝이는 윤슬
- 검은 바다를 비추는 등대의 불빛
- 눈이 아프도록 밝은 빛이 쏟아진다
- 촛불이 은은한 빛을 내며 일렁인다
- 문틈으로 새어 나오는 불빛
- 횃불이 동굴 안을 훤히 밝힌다
- 희붐히 밝아 오는 아침
- 구름 사이로 내려오는 한 가닥의 빛줄기
- 성냥불을 켜자 어둠 속에서 앞사람의 윤곽이 어렴풋이 드러난다
- 희미한 달빛에 의지해 길을 걷는다
- 조명이 켜지고 경기장이 대낮처럼 밝아진다
- 직사광선이 내리쬐는 해변가
- 어둠 속에서도 하얀 피부가 파르라니 빛난다

- 검푸른 하늘에 보석처럼 박힌 별빛
- 비가 갠 뒤 아련히 밝아오는 하늘
- 황홀한 노을빛으로 물드는 하늘
- 무성한 나뭇잎 사이로 반짝거리는 햇살
- 창문 너머로 엷은 미광이 희끄무레하게 비친다
- 달빛이 내려앉은 밤의 호숫가
- 밤하늘을 훤히 밝히는 조명탄
- 깊은 산중에 어렴풋이 보이는 인가의 불빛
- 어두운 골목 귀퉁이를 비추는 가로등 불빛
- 헤드라이트 불빛의 끝없는 행렬
- 밝은색 벽지가 집 안을 화사하게 밝힌다
- 재능이 빛을 발하는 순간
- 눈을 빛내며 집중한다
- 밝은 목소리 뒤에 감춰진 슬픔
- 세상 물정에 밝은 사람
- 존재감을 빛내다

'밝음'의 요소를 적절히 이용하면 시간의 흐름을 쉽게 표현할 수 있다

이야기에서 시간의 흐름을 의식한 전개는 기본 중의 기본입니다. 글을 쓸 때는 이 점을 항상 염두에 둬야 합니다. 이야기 세계 역시 현실과 마찬가지로 시간순으로 진행되기 때문입니다. 과거의 에피소드나 외전이 중간에 들어가더라도 이 원칙은 변하지 않습니다.

그런 의미에서 **'밝음'의 요소를 적절히 이용해 묘사함으로써 시간대를 전달하는 것은 매우 편리한 기법**이므로 꼭 기억해 둡니다.

예를 들어 아침은 '환하게 떠오르는 태양', 점심은 '중천에서 쨍쨍 내리쬐는 햇볕', 저녁에는 '휘영청 빛나는 달'처럼 말이지요. 한밤중이라면 가로등이나 네온사인의 불빛을 묘사할 수 있습니다.

한편, 어휘가 지닌 다양한 의미를 평소와 다른 관점으로 접근해 보는 것도 중요합니다. 쾌활한 성격이나 전도유망한 미래를 '밝다'라고 표현하는 일은 흔합니다. 반면 '회계에 밝다', '눈이 밝다'처럼 **비교적 덜 알려진 의미를 찾아내 활용하는 습관**을 들이다 보면 자신도 모르는 사이에 어휘력이 높아집니다.

PART 5

배경 표현

우리 주변에서 흔히 볼 수 있는 '밝음'

눈부시다

영 Dazzling

【의미】

눈을 뜨기 힘들 만큼 밝은 상태. 혹은 똑바로 바라보기 힘들 만큼 아름다운 모습.

【관련 어휘】

빛나다, 찬란하다, 현란하다, 반짝이다, 화려하다, 황홀하다, 아찔하다, 찬연하다 등.

어휘와 관련한 다양한 표현

- 관자놀이가 지끈거릴 정도로 쨍한 빛
- 휘황찬란한 도시의 야경
- 태양처럼 환한 등댓불
- 찬란하게 쏟아지는 햇빛
- 만개한 꽃처럼 시야 가득 터지는 불꽃놀이
- 하얗게 폭발하는 듯한 현란한 사이키델릭 아트
- 수평선 위로 장엄하게 떠오르는 해를 바라본다
- 휘황하게 떠오른 보름달
- 상자를 열자 오색찬란한 빛이 쏟아진다
- 갑작스러운 섬광에 눈앞이 아찔해진다
- 기와지붕을 타고 새하얗게 반사되는 빛
- 난반사로 어지러이 반짝이는 수면
- 여기저기 터지는 플래시에 명멸하는 시야
- 잘 벼린 칼날이 예리하게 번뜩인다

- 황금빛 트로피가 빛난다
- 해 질 녘 황홀한 매직 아워
- 밤하늘을 화려하게 수놓은 은하수
- 여신이라 불러도 손색이 없는 미모
- 무대 위에서 빛나는 아이돌
- 눈부시게 반짝이는 스테인드글라스
- 오색찬란한 네온사인이 밤거리를 밝힌다
- 온 천지가 새하얀 눈으로 뒤덮인 절경
- 거울에 반사된 빛이 눈가를 어지럽힌다
- 드넓게 펼쳐진 보리밭에 금빛 물결이 일렁인다
- 눈부신 발전을 거듭하다
- 눈이 멀 듯한 화려한 드레스
- 눈부시게 환한 미소
- 달빛 아래 드러난 찬연한 자태
- 유성우가 만드는 환상적인 우주쇼
- 찬란한 문화유산
- 광휘 있는 역사를 간직한 나라

육안을 자극하는 빛뿐만 아니라 정신적인 황홀함을 가리키기도 한다

나도 모르게 눈을 가늘게 뜰 만큼 '눈부신' 것들이 있습니다. 밤새워 일한 다음 마주하는 햇빛, 어두운 방 안에서 빛나는 스마트폰, 상향등을 켠 채 달려오는 차도 눈부시지요. 왼쪽에서는 주로 물리적인 눈부심에 관한 단어와 표현을 실었습니다.

하지만 '눈부시다'라는 단어는 육안을 자극하는 강렬한 빛뿐 아니라 눈앞이 아찔해지는 정신적인 황홀함이나 현혹을 표현할 때도 쓰입니다. 동굴 속에 잠든 보물을 예로 들어 볼까요. 보물을 마주하는 순간 눈이 멀 듯한 광채에 누구나 넋을 놓을 것입니다. 동경하던 할리우드 스타와 맞닥뜨리면 황홀한 나머지 눈앞이 어질어질해질 것입니다. 이야기 속 등장인물은 이처럼 '눈부신' 존재를 마주했을 때 이성을 잃고 예상 밖의 행동을 취하는 바람에 문제에 휘말리거나 사건을 일으키기도 합니다. 거금을 보고 눈이 뒤집히는 것처럼 말이지요. **즉 '눈부신' 존재는 등장인물의 마음을 자극해 돌변하게 만드는 행동 원리의 원천**이 됩니다.

주인공뿐 아니라 독자의 눈마저 휘둥그레질 정도로 '눈부신' 무언가를 보여줄 수 있도록 고민해 보세요. 그러한 파격적인 설정이 독자의 마음을 사로잡는 흥미진진한 이야기의 탄생으로 이어질 거예요.

눈부신 존재에 홀리는 순간 예상치 못한 이야기가 펼쳐진다

어둡다

영 Dark

【의미】

빛이 적어서 잘 보이지 않는 상태. 혹은 성격이나 분위기가 밝지 않은 모습.

【관련 어휘】

깜깜하다, 컴컴하다, 어둑하다, 침침하다, 어슴푸레하다, 그림자, 그늘, 음영, 어스름 등.

어휘와 관련한 다양한 표현

- 창문 하나 없는 캄캄한 밀실
- 한 치 앞도 보이지 않는 어둠 속을 걷는다
- 어둠 속에 황급히 몸을 숨기는 인영
- 밤을 틈타 기습을 강행한다
- 어둑해진 밤의 숲은 낮과는 전혀 다른 인상을 풍긴다
- 어두운 심연의 밑바닥으로 가라앉는다
- 오싹할 정도로 완벽한 어둠
- 밤의 색채가 남아 있는 하늘
- 칠흑처럼 깊고 어두운 눈빛
- 어둑어둑 땅거미가 질 무렵
- 어슴푸레한 새벽녘의 광장
- 빛을 등진 얼굴은 짙은 음영이 드리워져 표정을 읽을 수 없다
- 늘 어둡고 우중충한 색의 옷만 입고 다니는 그녀
- 침침하고 으슥한 뒷골목

- 빛이 닿지 않는 어두운 심해
- 그늘이 짙게 드리운 얼굴
- 저녁 어스름이 짙어져 간다
- 그림자가 길게 드리운 공터
- 빛이 들지 않아 어둡고 습한 밀림 속
- 농밀한 어둠이 내려앉은 밤바다
- 비상등 불빛만이 점멸하는 공간
- 한바탕 비가 쏟아질 듯 삽시간에 캄캄해진 사위
- 암흑으로 변한 세상
- 하얀 소파 윤곽만 어렴풋이 드러나는 어둑한 실내
- 앞일을 생각하니 눈앞이 캄캄하다
- 잔뜩 풀 죽어 어두워진 표정
- 암담하고 어두웠던 유년 시절
- 세상 돌아가는 일에 깜깜한 사람
- 길눈이 어둡다
- 현대 사회의 어두운 일면

어두운 부분이 어중간하면
밝은 부분의 효과가 옅어진다

음영이 짙을수록 빛이 닿는 곳은 더 밝게 보입니다. 어두운 밤의 끝에서 해가 떠오르는 순간이 유독 아름답게 느껴지는 것과 같은 원리지요.

이야기도 마찬가지입니다. **그늘이 짙게 드리운 어두운 장면이나 정경을 스토리에 녹여내면 엔딩에서 펼쳐지는 밝은 장면이 더욱 돋보입니다.**

독자가 작품을 통해 느끼는 카타르시스도 어둡고 혼란스러운 사건이나 미스터리, 공포에서 해방될 때 나옵니다. 처음부터 끝까지 '밝은' 장면만 이어진다면 이야기가 전개되는 과정에서의 긴장이나 두근거림도, 책장을 덮고 나서 느끼는 만족과 쾌감도 얻을 수 없습니다. 따라서 작가는 작품의 명암을 정확히 파악한 다음 기승전결을 써 내려가야 합니다. 어두운 부분이 어중간하면 밝은 부분의 효과가 옅어집니다.

더 중요한 것은 빛과 어둠은 동전의 양면과 같은 관계에 있으므로 이 양면성을 관통하는 주제와 메시지가 없으면 이야기가 탄탄하게 성립하지 못한다는 사실입니다.

이러한 요소들을 고려한 플롯 구상이 작품의 명암을 가른다는 점을 기억에 둡시다.

PART 5

배경 표현

명암의 대비가 뚜렷할수록 이야기는 재미있어진다

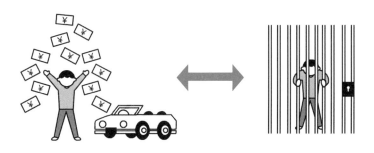

덥다

(영) Hot

【의미】

기온이 높아 불쾌감을 느끼는 상태.

【관련 어휘】

뜨겁다, 후덥지근하다, 작열하다, 무더위, 땡볕, 뙤약볕, 폭염, 불볕더위 등.

어휘와 관련한 다양한 표현

- 모든 것을 녹일 듯한 열기
- 지글지글 타는 듯한 불볕더위
- 뜨겁게 작열하는 태양
- 뙤약볕이 내리쬔다
- 후텁지근한 실내
- 더위에 기진맥진해지다
- 끈적하게 달라붙는 공기
- 매미 소리가 울려 퍼지는 여름 숲
- 분수 주위를 뛰놀며 더위를 식히는 아이들
- 내리쬐는 햇살에 이마에 땀이 맺힌다
- 숨이 턱 막히는 더운 공기
- 달궈진 아스팔트에 운동화 밑창이 쩍쩍 붙는다
- 반나절이면 빨래가 바싹 마르는 여름
- 가뭄에 쩍쩍 갈라진 논바닥
- 발바닥이 데일 듯한 뜨거운 모래
- 선풍기에서 뜨거운 바람이 나온다

- 너무 더워서 현기증이 인다
- 바늘처럼 피부를 파고드는 직사광선
- 땀이 등줄기를 타고 흐른다
- 열대야로 잠을 이루지 못한다
- 바람 한 점 불지 않는 무더위
- 조금만 걸어도 땀범벅이 된다
- 냉수가 아닌 미지근한 수돗물이 나온다
- 어디선가 불어온 미풍에 땀이 식는다
- 그늘도 없는 한낮의 사막
- 폭염 속에 진행된 마라톤
- 창문으로 초여름의 바람이 살랑살랑 들어온다
- 아침부터 푹푹 찐다
- 굳게 닫혀 환기도 되지 않는 방
- 아지랑이가 피어오르는 지면
- 햇볕에 달구어진 수영장 가장자리
- 에어컨이 고장 난 자동차 실내
- 대기가 뜨거운 김으로 가득 찬 듯한 찜통더위

온도와 습도를 보여줌으로써 어떻게 더운지 구체적으로 표현한다

온도가 높을 때 느끼는 더위를 표현할 때는 세심한 묘사가 필요합니다. 단순히 '덥다'라는 말로 뭉뚱그리면 개인에 따라 판이하게 다른 감각을 연상할 수도 있기 때문입니다.

이야기에서 의도한 분위기를 정확히 전달하기 위해서는 **온도와 습도의 체감 정도를 세세하게 묘사해 얼마나, 어떻게 더운지 구체적으로 표현**하는 것이 좋습니다. 그래야 해당 장면에서 말하는 더운 환경을 독자에게 실감 나게 전달할 수 있습니다. 왼쪽에서 고른 다섯 가지 표현을 비교해 보면 이해할 수 있을 거예요.

① 후텁지근한 실내
② 내리쬐는 햇살에 이마에 땀이 맺힌다
③ 지글지글 타는 듯한 불볕더위
④ 바람 한 점 불지 않는 무더위
⑤ 대기가 뜨거운 김으로 가득 찬 듯한 찜통더위

①에서 ⑤로 갈수록 온도와 습도가 올라 무더워지는 상황을 배열해 보았습니다. '덥다'라는 상태를 글로 표현할 때 참고해 보세요.

둘 다 '더운' 상태지만 체감하는 온도는 다르다

춥다

영 Cold

【의미】

기온이 낮아 불쾌감을 느끼는 상태.

【관련 어휘】

차갑다, 싸늘하다, 서늘하다, 썰렁하다, 으슬으슬하다, 얼어붙다, 한기, 한파, 동장군 등.

─────── 어휘와 관련한 다양한 표현 ───────

- 살을 에는 듯한 추위
- 꽁꽁 언 몸의 감각이 점점 무뎌진다
- 무시무시한 한파가 몰아닥친다
- 찬바람에 코가 시큰거린다
- 절로 목이 움츠러든다
- 몸이 와들와들 떨린다
- 엄동설한을 대비한다
- 눈썹에 고드름이 맺힌다
- 동장군이 맹위를 떨친다
- 헐벗은 나무가 가시를 세우는 겨울
- 바람조차 얼어 버릴 듯한 추위
- 냉기를 머금은 공기
- 뼛속 깊이 스며드는 한기
- 성에가 하얗게 낀 차창
- 하얀 입김이 공기 중에 흩어진다
- 춥다 못해 아린 손가락
- 서리가 내려앉은 작물
- 오랫동안 난방을 하지 않아 냉골이다

- 새벽바람이 차디차다
- 선득한 바람이 뺨을 스친다
- 싸늘한 바람이 낙엽을 쓸고 지나간다
- 혹독한 겨울바람에 살갗이 따끔거린다
- 거대한 빙산이 떠 있는 북극의 바다
- 이가 딱딱 부딪칠 정도의 추위
- 갑작스레 낮아진 기온에 감기가 기승이다
- 낮에도 영하권에 머문 하루
- 겨울철 햇볕이 들지 않는 후미진 골목
- 창문 틈새로 찬바람이 고스란히 들어온다
- 비에 젖은 몸이 얼음장처럼 차갑다
- 얼어붙은 건설 경기
- 냉랭하게 굳은 얼굴
- 마음이 얼어붙은 공주
- 간담이 서늘해진다
- 가족도, 친구도 없는 썰렁한 생일날
- 찬바람이 쌩쌩 부는 말투
- 등골이 선뜩하고 오싹오싹하다

온도가 낮아서 느끼는 감각 외에도 다양한 상황에서 사용된다

추위와 관련된 어휘는 온도가 낮아 느끼는 감각 외에도 다양한 의미를 담을 수 있으므로 어떤 상황에서 쓰이는지 익혀 두면 유용합니다.

우선 온도와 관계없이 공포나 두려움 같은 정신적인 압박 때문에 온몸이 긴장되고 떨릴 때 쓰는 표현으로 '간담이 서늘하다', '등골이 오싹하다'가 있습니다. 눈살이 찌푸려질 만큼 재미없는 우스갯소리를 '썰렁한 농담'이라고 야유하기도 합니다.

주머니 사정이 여의치 않거나 경제 성장이 제자리걸음을 하는 시기는 '추운 겨울날'에 비유됩니다. 반대로 경제가 성장할 조짐을 보이면 훈풍이 부는 '봄날'이라고 표현하고요.

예상치 못한 대우에 허무하고 비참해졌을 때는 '싸늘한 태도에 가슴이 차갑게 식는다.'라고 표현할 수 있습니다. 정도를 한참 벗어나거나 모자람을 딱하거나 기막히게 여길 때 쓰는 '한심하다'에도 '추울 한寒'이 들어갑니다.

이처럼 '춥다'는 알면 알수록 흥미로운 단어이므로 활용 예를 잘 기억해 둡시다.

'추운' 상태는 다양한 상황에서 통용된다

비

(영) Rain

【의미】

대기 중의 수증기가 하늘에서 찬 공기를 만나 물방울이 되어 지상으로 떨어지는 것.

【관련 어휘】

빗방울, 소나기, 장대비, 가랑비, 보슬비, 안개비, 장마, 호우, 폭우, 뇌우, 빗소리, 비구름 등.

어휘와 관련한 다양한 표현

- 굵은 빗방울이 후드득 떨어진다
- 양동이로 퍼붓는 듯한 비
- 거센 바람에 옆으로 들이치는 빗줄기
- 하늘거리는 커튼 자락 같은 안개비
- 다이아몬드처럼 반짝이는 빗방울
- 폭우로 한 치 앞도 보이지 않는다
- 불현듯 소나기가 �솨 쏟아진다
- 투명한 실을 그리며 떨어지는 빗방울
- 뺨을 부드럽게 적시는 보슬비
- 세상의 소리를 지우는 거센 빗줄기
- 내리는 비가 마치 눈물 같다
- 당장이라도 비가 쏟아질 듯이 찌푸린 하늘
- 우산을 두드리는 부드러운 빗소리
- 땅바닥에서 세차게 튀어오르는 빗방울
- 망치로 두드리듯 지붕을 세차게 때리는 빗줄기
- 마른 흙이 비에 젖어들며 올라오는 냄새

- 참방거리며 빗속을 뛰노는 아이
- 비가 억수같이 쏟아진다
- 하늘에 구멍이 뚫린 듯 퍼붓는 비
- 쏟아지는 비를 고스란히 맞으며 서 있다
- 장마철이라 집 안이 찜통 같다
- 빗방울이 점점이 진한 자국을 남긴다
- 안개비가 보시시 흩날린다
- 집중호우로 위험해진 강물 수위
- 비에 흠뻑 젖은 옷자락과 머리끝에서 물이 뚝뚝 떨어진다
- 가뭄을 해갈하는 고마운 단비
- 그의 마음속에는 365일 비가 내린다
- 창밖의 빗소리를 들으며 커피를 내린다
- 수마가 할퀴고 간 처참한 흔적
- 마음속에도 장마전선이 북상하는 듯하다
- 비 온 뒤에 땅이 굳는다
- 우후죽순(비가 온 뒤에 여기저기 솟는 죽순)

상투적이지만, 슬픈 전개에서 일단 비를 뿌리면 분위기가 잡힌다

만약 하늘이 살아 있는 존재고 감정을 느낄 수 있다면, '비'가 내리는 것은 하늘이 눈물을 흘리며 울고 있는 상태가 아닐까 합니다.

실제로 이야기에서 비 내리는 장면이 나오면 슬프거나 비극적인 분위기로 흐르는 경우가 많습니다. 이는 많은 사람이 비에 대해 우울한 이미지를 갖고 있기 때문일 거예요.

따라서 상투적이기는 해도, 이야기가 슬픈 전개로 접어들 때 일단 비를 뿌려 주면 그럴듯한 분위기를 연출할 수 있습니다. 안일하다는 비판이 나올 지도 모르지만, 이야기를 쓸 때 속는 셈 치고 한번 시도해 보길 바랍니다.

다만 비가 내리는 모습은 이슬비부터 폭우에 이르기까지 매우 다양하므로 **장면에서 의도하는 분위기와 잘 어울리는 비를 골라야 합니다.** 전개에 걸맞는 정경 묘사는 의외로 세심한 기교가 필요합니다.

한편 비가 억수같이 내리던 상황에서 불현듯 비가 그치고 맑게 갠 하늘에 해가 모습을 드러낸다면 어떨까요? '비 온 뒤에 땅이 굳어진다.'라는 속담처럼 극적인 결말로 마무리하기에 어울리는 배경이겠지요.

비가 올 때 우산을 갖고 있느냐 없느냐에 따라서도 상황은 변한다

눈

(영) Snow

【의미】

대기 중의 수증기가 하늘에서 얼음 결정을 이루어 지상으로 떨어지는 것.

【관련 어휘】

함박눈, 싸라기눈, 진눈깨비, 가랑눈, 눈보라, 눈사태, 폭설, 우박 등.

어휘와 관련한 다양한 표현

- 목화솜처럼 탐스러운 함박눈이 펑펑 내린다
- 세설이 바람에 부스스 흩날린다
- 종일 진눈깨비가 추적거린다
- 지붕 위에 쌓인 눈 뭉치가 툭 떨어진다
- 앞이 보이지 않을 정도로 내리는 폭설
- 눈이 시리도록 빛나는 은백색의 풍경
- 높다랗게 쌓인 눈의 장벽
- 백색의 설원이 끝없이 펼쳐져 있다
- 밤하늘을 희미하게 밝히는 눈송이
- 하얀 눈옷으로 갈아입은 가로수
- 눈송이가 콧등에 닿자마자 사르르 녹아내린다
- 갑작스러운 눈사태로 고립된 등산객
- 굉음을 동반한 눈보라가 휘몰아친다
- 도시 전체를 강타한 눈 폭풍
- 하얀 솜털처럼 폴폴 날리는 눈
- 유리 조각처럼 피부를 찌르는 우박

- 진눈깨비로 질척거리는 땅
- 무릎까지 푹푹 빠지는 눈밭
- 눈 결정이 어깨 위에 살포시 내려앉는다
- 우박 덩어리가 차창을 세차게 때린다
- 밤사이 소리 없이 내린 도둑눈
- 전례 없는 대설로 교통 대란이 발생하다
- 떡가루 같은 흰 눈이 포슬포슬 흩날린다
- 만년설 속에 피어난 신비로운 꽃
- 뭉쳐지지 않고 부스러지는 싸락눈
- 산등성이를 뒤덮은 새하얀 설경이 장관을 이룬다
- 소복이 쌓인 눈 위로 정체불명의 발자국이 찍혀 있다
- 새하얀 눈밭 위를 신나게 뛰노는 강아지
- 쉼 없이 내린 눈이 도망자의 흔적을 지운다
- 설상가상(눈 위에 서리가 덮인다는 뜻)
- 의심이 봄눈 녹듯 사라진다
- 첫눈이 주는 설렘

눈이 등장하는 장면의 필연성과
풍경을 생생하게 전달하는 묘사력이 필요

대기 중의 수증기가 찬 기운을 만나 생성된 얼음 결정이 하늘에서 떨어지는 현상일 뿐인데 '눈'은 왜 이렇게 로맨틱할까요.

온통 눈으로 뒤덮인 은빛 세계를 무대로 한 이야기는 뭔가 극적인 전개가 펼쳐질 것 같은 기대감을 선사합니다. 어느 고요한 겨울밤, 아무도 없는 공원을 걷는 두 남녀의 머리 위로 눈송이가 내려앉기 시작하면 두 사람이 더욱 특별한 사이로 발전할지 모른다는 예감에 가슴이 두근거립니다.

눈은 특정 계절과 기후에서만 볼 수 있는 비일상적인 기상 현상이라는 이유로 이야기에서도 특별 취급을 받습니다. 단, 눈이라는 이벤트가 등장하면 극적인 효과를 내기는 쉬우나 그 설정과 연출은 치밀하게 계산되어야 합니다. 눈이 지닌 특유의 분위기에 힘입어 캐릭터가 행동할지라도, 설득력이 부족하면 역효과를 불러올 수 있기 때문이에요.

눈이 등장하게 되는 필연성과 눈이 있는 풍경을 인상적으로 전달하는 묘사력, 둘 중 하나라도 갖추지 못하면 극적인 효과를 기대할 수 없습니다. 눈을 너무 안일하게 다루지 않도록 조심하세요.

눈이 내린다고 이야기가 꼭 드라마틱해지는 것은 아니다

PART 5

배경 표현

자연재해

영 Disaster

【의미】

태풍, 가뭄, 홍수, 지진, 화산 폭발 등 피할 수 없는 자연 현상으로 일어나는 재난.

【관련 어휘】

천재지변, 재난, 재앙, 기후 위기, 기상 재해 등.

어휘와 관련한 다양한 표현

- 엄청난 비를 동반한 태풍
- 새파란 빛이 번쩍이더니 곧이어 하늘을 쪼개는 듯한 천둥소리가 울린다
- 마치 세탁기 안에 들어가 있는 듯이 휘몰아치는 비바람
- 집 전체가 풍랑을 만난 배처럼 마구 흔들린다
- 땅속에서 나무 부러지는 소리가 들린다
- 수십 차례의 크고 작은 여진 속에서 공포에 떨다
- 분화구에서 용암이 솟구쳐 오른다
- 산허리의 골짜기를 뒤덮으며 내려오는 시뻘건 마그마
- 하늘을 부옇게 뒤덮은 화산재
- 거대한 장벽처럼 우뚝 솟은 파도
- 산사태가 우려되는 지역 주민들에게 대피령이 내리다
- 지진이 강타한 도시는 지옥을 방불케 한다

- 거센 장대비에 우산이 무용지물이다
- 연일 계속된 폭우로 뱃길이 끊기다
- 도시를 삼켜 버린 물 폭탄
- 세찬 바람에 전깃줄이 끽끽거리며 신음한다
- 둑이 무너지고 하천이 범람하면서 거대한 강으로 변해 버린 마을
- 기록적인 폭염이 전 세계를 휩쓸어 농작물 수확에 비상등이 켜지다
- 사상 초유의 폭염에 온열질환자가 속출하고 곳곳에서 화재가 발생한다
- 전례 없는 이상 한파로 수도가 동파되고 정전이 잇따르다
- 가공할 파괴력을 지닌 허리케인
- 공기를 갈기갈기 찢는 듯한 강풍
- 창문을 부술 듯이 때리는 강한 빗줄기
- 집을 무너뜨리고 마을 전체를 파묻어 버리는 괴력의 모래 폭풍

 # 독자의 마음을 끌어당기는 포인트는 인물들이 빚어내는 휴먼 드라마

자연 현상으로 일어나는 재해를 그리는 '**재난물**'을 잘 쓰고 **싶다면 할리우드 영화를 참고**하면 도움이 됩니다. 운석 충돌, 전염병, 대지진, 대화재, 대홍수, 화산 폭발, 대기 오염, 이상 한파 등 온갖 자연재해를 주제로 한 빼어난 작품이 많이 나와 있습니다.

그 같은 작품들을 보고 배울 점은 자연재해의 발생 원리나 시각적인 이미지가 아닙니다. 천재지변을 아무리 큰 스케일로 생생하게 그려낸다 한들, 등장인물들이 자아내는 휴먼 드라마가 제대로 다뤄지지 않으면 독자는 큰 감흥을 느끼지 못한다는 사실을 배워야 합니다.

할리우드에서 만든 재난물 중에는 CG와 특수 촬영에 천문학적인 제작비를 들인 대작도 많습니다. 하지만 자연재해로 인한 지구 파멸과 인류 멸망의 장면만 리얼하게 묘사해서는 관객의 마음을 얻을 수 없습니다. **어떤 재해를 소재로 하든 그 속에 숨 쉬는 사람들의 드라마를 그려내는 것이 중요**합니다. 사람들의 삶이 빚어내는 애환, 그 속에서 피어나는 환희와 비극, 감동을 뛰어넘는 주제는 없습니다.

사람들이 보고 싶은 것은 지구 멸망 장면이 아니라

그 순간 일어나는 인간 드라마

물가

영 Waterside

【의미】

바다, 강, 연못과 같이 물이 있는 곳의 가장자리.

【관련 어휘】

바닷가, 해변, 해안, 부두, 강가, 강변, 둔치, 수변, 호숫가, 연못가, 개울가, 연안, 물기슭 등.

어휘와 관련한 다양한 표현

- 바닥이 보일 정도로 맑은 물이 흐르는 계곡
- 황금빛과 갈대 그림자가 어우러지는 해질 녘의 강가
- 모래에 솨 스며드는 파도 소리
- 물비늘이 반짝이는 개울
- 자갈이 구르는 듯한 샘물 소리
- 기름을 부은 것처럼 찐득한 늪
- 비 온 뒤라 부연 탁류가 흐르는 강
- 하늘을 오롯이 비추는 호수
- 전나무 숲으로 둘러싸인 미려한 호수
- 은을 녹인 듯이 반짝이는 연못의 수면
- 만수위까지 차오른 저수지의 수면에 잔물결이 인다
- 비에 불어난 강물이 콰르르 세찬 소리를 내며 흐른다
- 산을 휘돌아 흐르는 푸른 강
- 달빛 아래 은빛으로 부서지는 파도

- 옅은 먹물 빛깔을 띤 새벽의 항구
- 갯바위에 오른 낚시꾼들의 실루엣
- 육지에서 멀어질수록 짙푸른 빛을 더하는 바다
- 강물과 바다가 만나는 강어귀
- 물안개에 휩싸여 신비로운 분위기를 자아내는 저수지
- 수심을 가늠할 수 없는 검푸른 연못
- 둔치를 쉴 새 없이 씻어 내리는 잔물결
- 성난 파도가 바위를 부술 듯이 거세게 때리며 물보라를 일으킨다
- 잔잔한 수면에 떨어지는 굵은 빗방울이 점점이 파동을 만든다
- 잘잘대며 흐르는 여울에 발을 담근다
- 썰물이 빠지자 드넓은 갯벌이 드러난다
- 크고 작은 배들이 빼곡히 정박한 항구
- 파도가 잘싹거리는 군청색의 겨울 바다
- 조용히 밀려온 파도가 발목을 휘감고 미끄러지듯 빠져나간다

상황 설정이 고민될 때는
등장인물을 '물가'로 데려가자

'물가'는 치유(힐링)의 이미지와 사건·사고의 이미지가 공존하는 장소라고 할 수 있습니다. 우리가 바다나 강, 호수처럼 물과 맞닿은 곳에 가면 일상을 벗어난 자유로운 분위기에 가슴이 탁 트이듯이, **소설 창작에서도 물가를 무대로 이야기가 펼쳐지면 독자도 '무언가'를 기대하게 됩니다.**

독자가 기대하는 첫 번째는, 도시를 배경으로 하는 이야기와 사뭇 다른, 싱그러운 공기와 특별한 분위기가 자아내는 힐링 스토리입니다. 어디까지나 개인적인 경험이지만, 저는 물가를 배경으로 한 이야기를 쓸 때 평소보다 기분이 들뜨는 편입니다. 이렇듯 작가와 독자의 감정이 동조를 일으키면서 이야기에 독특한 맛을 더하는 경우도 있습니다.

두 번째는 물가이기에 일어날 수 있는 사건입니다. 익사, 수몰, 풍랑, 표류, 침몰 등 물과 관련된 사건·사고가 발단이 되어 일어나는 예측불허의 서스펜스 액션 말이지요.

완전히 반대되는 기대감이지만, **마땅한 시추에이션이 떠오르지 않아 고민될 때는 일단 등장인물을 물가로 데려가는 것도 괜찮은 방법**이에요.

물가를 즐기는 방법도 여러 가지

탈것

영 Vehicle

【의미】

사람이 타고 이동하는 모든 물건을 이르는 말. 놀이를 위해 만들기도 한다.

【관련 어휘】

자동차, 자전거, 오토바이, 마차, 기차, 비행기, 배 등.

어휘와 관련한 다양한 표현

- 시동을 거는 순간 솟구치는 아드레날린
- 고철 덩어리나 다름 없는 낡은 트럭
- 자식처럼 소중히 아끼는 차
- 빵 하고 신경질적으로 울리는 경적
- 폭발하는 배기음을 내며 질주하는 차
- 스포츠카가 스키드 마크를 남기며 날카롭게 미끄러진다
- 얼굴이 비칠 정도로 광이 나는 차체
- 오토바이의 메마른 굉음
- 덜덜거리며 골목을 달리는 스쿠터
- 쌩하니 곁을 스쳐 지나가는 자전거
- 힘겹게 자전거 페달을 밟으며 오르막을 오른다
- 브레이크가 새된 비명을 내지른다
- 마차 바퀴가 삐그덕거리며 돌길 위를 굴러간다
- 마차가 속력을 내자 몸이 짐짝처럼 떨거덕거린다

- 날개바람을 일으키며 이륙하는 헬리콥터
- 경쾌한 엔진음을 내며 활주로를 벗어나는 경비행기
- 하얀 꼬리를 그리며 하늘을 나는 제트기
- 묵직한 금속성의 굉음과 화염을 내뿜으며 하늘로 치솟는 우주선
- 찰박찰박 노를 저으며 강을 건너는 나룻배
- 공기를 부드럽게 가르는 뱃고동 소리
- 미끄러지듯 빠르게 달리는 쾌속정
- 고풍스러운 인테리어로 꾸며진 초호화 유람선
- 규칙적으로 흔들리는 열차의 진동
- 시커먼 짐승처럼 질주하는 증기 기관차
- 덜컹덜컹 철교 위를 달리는 기차
- 속도를 줄이며 플랫폼으로 들어오는 기차
- 끼익 하며 급제동을 건 자동차
- 지하철 문이 열리자 봇물 터지듯 쏟아져 나오는 사람들

실제로 체험해 보지 않고
정보와 상상만으로 쓰기는 어렵다

캐릭터의 **개성을 부각하는 아이템으로 '탈것'이 갖는 효과는 의상만큼이나 큽니다.** 가장 알기 쉬운 예는 오토바이입니다. 할리데이비슨을 타는 남자 주인공은 와일드하고 남성적인 이미지가 강조됩니다. 슈퍼 바이크를 능수능란하게 모는 여자 주인공은 쿨하면서 날렵한 캐릭터를 연출할 수 있습니다.

영화와 드라마에 나오는 탈것이라고 하면 자동차를 빼놓을 수 없겠지요. 차종에 따라서는 오토바이와 마찬가지로 인물의 성격과 취향을 한눈에 보여줄 수 있습니다.

다만 탈것은 두 가지 면에서 다루기 까다로워요. 하나는 **실제로 타 본 경험 없이 상상만으로 세밀하고 리얼하게 쓰기 힘들다**는 점입니다. 독자가 훨씬 잘 알고 있는 상황도 흔하므로 실제로 타 본 적 없이 없다면 피하는 편이 무난합니다.

또 하나는 **탈것에 대한 묘사가 과하면 마니아적인 성향이 짙어짐에 따라 일부만 이해하고 즐기는 이야기로 흘러갈 수 있다**는 점입니다. 당연히 그 외의 독자에게는 외면받겠지요. 특히 자동차나 오토바이에 관한 내용이 길어지면 문외한의 관점에서는 지루한 이야기를 구구절절 늘어놓는 것처럼 느껴질 뿐입니다. 자기만족에 빠지기도 쉬우므로 가볍게 언급하는 정도로 그치는 것이 좋습니다.

PART 5

배경 표현

탈것으로 무엇을 고를지는 작가의 경험과 센스 문제

IT 관련 어휘는
필수적으로 알아 두자

스마트폰이나 컴퓨터, 인터넷은 우리 일상에서 떼려야 뗄 수 없는 존재로 자리매김한 지 오래입니다. 디지털 테크놀로지는 현재도 하루가 다르게 급변하는 중이지요.

이야기 세계에서도 컴퓨터와 디지털 기술은 스토리 전개에서 빼놓을 수 없는 아이템 혹은 세계관 그 자체로서 중대한 역할을 맡습니다. 호소다 마모루(〈시간을 달리는 소녀〉, 〈썸머 워즈〉, 〈용과 주근깨 공주〉 등을 연출한 일본 애니메이션 감독)의 작품이 대표적이지요.

여기서는 최소한으로 알아둘 IT 관련 어휘를 간단히 짚고 넘어 갈게요.

- **AI :** 'Artificial Intelligence'의 약어로 인공지능을 의미한다.
- **메타버스 :** 인터넷상에 구현된 가상 현실이며 차세대 인프라로 주목받고 있다.
- **드론 :** 원격 조종이나 자동 또는 반자동 조종이 가능한 무인 항공기.
- **해커 :** 컴퓨터나 네트워크에 관해 고도한 지식과 기술을 가진 사람을 통틀어 일컫는 말.
- **멀웨어 :** 디바이스나 시스템을 손상하기 위해 악의적으로 설계된 소프트웨어.
- **VR :** 'Virtual Reality'의 약어로 가상현실을 의미한다.
- **가상자산 :** 지폐 등의 실물이 없고 인터넷상에서 거래 가능한 재산적 가치(=암호화폐).
- **다크 웹 :** 일반적인 검색 엔진으로는 접근할 수 없는 인터넷 영역.
- **IP 주소 :** 네트워크로 연결하는 디바이스에 할당되는 개별 식별 번호.
- **클라우드 :** 인터넷으로 연결된 서버에 데이터를 저장해 인터넷을 통해 언제 어디서든 데이터를 이용할 수 있는 서비스.

지금 소개한 것은 매우 기초적인 용어입니다. 작가로서 IT 분야에 대한 식견을 넓히고 기본적인 어휘를 알아두지 않으면 앞으로 글을 쓰면서 끊임없이 난관에 부딪힐 거예요. 잘 모르는 분야라는 말로 넘길 수 있는 시대는 지났으니 적극적으로 공부합시다.

STORY CREATION

6

이미지를 강조하고 깊이를 더하는

색감 표현

색감이 불러오는 인상

지금까지 캐릭터의 감정과 개성을 표현하는 어휘부터 생동감과 현장감 넘치는 장면 묘사를 위한 어휘 활용법을 살펴봤습니다. 마지막으로 소개할 것은 이야기 속 세계에 '색'을 부여하는 방법입니다.

일반적으로 우리의 눈은 사람이나 사물을 총천연색으로 바라봅니다. 그래서 공상에 잠기거나 소설 속 이미지를 머릿속에 그릴 때도 대개 컬러로 상상하지요. 그 말은 즉, 이야기를 쓸 때 색을 풍부하게 등장시켜 세상을 그려낸다면 그만큼 다채롭고 실감 나는 이미지로 독자에게 다가갈 수 있다는 뜻입니다.

하지만 색이 주는 이미지를 글만으로 선명하게 표현하기란 쉽지 않습니다. '빨간 옷', '노란 간판'처럼 사물의 색을 단순히 설명하기

만 해서는 묘사에 깊이가 생기지 않지요.

이때 효과적인 방법이 색감이 지닌 인상을 활용하는 겁니다. 가령 빨간색 하면 '정열'이나 '분노' 같은 감정이, 노란색 하면 '발랄함'이나 '생기' 같은 심상이 떠오릅니다. '붉게 타오르는 정념'이나 '꿀빛 머리카락'처럼 색채를 상상할 수 있는 사물이나 감정에 빗대어 묘사하면, 색이 갖는 고유한 인상이 장면 속에 녹아들어 이야기 세계를 더욱 다채롭게 보여줄 수 있습니다.

PART 6에서는 각각의 색이 지닌 특징과 그로써 전달되는 인상, 더 나아가 묘사에 적용하는 요령까지 살펴봅니다.

글을 쓸 때 참고해 보세요.

흰색

영 White

【의미】
가장 밝아 흑색과 대조적인 색으로 눈 같은 색. 모든 빛을 반사해 아무 색도 없는 무채색.

【관련 어휘】
하얀색, 백색, 순백, 하양, 희다, 새하얗다, 화이트, 오프화이트 등.

어휘와 관련한 다양한 표현

- 백옥처럼 희고 매끄러운 살결
- 동쪽 하늘이 희뿌옇게 밝아 온다
- 눈처럼 새하얀 침대 시트
- 순백의 드레스
- 안개가 자욱하게 낀 새벽 도로
- 백지장처럼 핏기가 사라진 얼굴
- 달빛이 내려앉은 창백한 도시
- 시야가 부옇게 흐려진다
- 희끗희끗하게 바랜 청바지
- 옅은 우윳빛 햇살이 비치는 아침
- 생기 없이 희멀건 얼굴
- 온통 눈으로 뒤덮인 백색 풍경
- 달빛 아래 더욱 희게 드러난 몸
- 하룻밤 새 하얗게 세어 버린 머리
- 잡티 하나 섞이지 않은 순수한 색
- 눈부시게 빛나는 백사장
- 희디흰 얼굴에 홍조가 드리운다
- 낯빛이 하얗게 굳는다

- 새하얀 캔버스에 형형색색의 물감이 얹어진다
- 구김 없이 빳빳하게 다린 화이트 셔츠
- 간을 하지 않은 허여멀건한 죽
- 늠름하고 도도한 백마
- 차가운 공기 속에 하얀 입김이 흩어진다
- 신비로운 흰빛이 감도는 자작나무 숲
- 입술 사이로 보이는 희고 가지런한 이
- 긴 머리카락 사이로 드러난 흰 목덜미
- 눈폭풍으로 인한 화이트아웃 현상
- 온통 하얀색 일색인 방이 강박적으로 느껴진다
- 눈꽃처럼 새하얗게 흐드러진 메밀꽃
- 하얀 소복 차림의 여인
- 어떤 색에도 물들지 않은 깨끗한 마음
- 하얗게 지새운 밤
- 머릿속이 새하얘진다
- 광장으로 사람들이 하얗게 몰려든다

너무 깨끗한 나머지 오히려
부정적인 세계관이 엿보이기도 한다

'순백'이라는 말에서도 느껴지듯이 '흰색'은 때 묻지 않은 신성한 색이라는 이미지가 일반적으로 잡혀 있습니다.

다만 이야기 창작에서는 조금 다릅니다. 의외로 **부정적인 상황이나 위험한 사태에 쓰일 때가 많아요.** '머릿속이 새하얘진다', '눈앞이 하얗게 흐려진다', '얼굴이 백짓장처럼 창백해진다'처럼 말이지요.

물론 눈이나 피부, 치아처럼 하얀 상태가 좋은 것이라 여겨지는 대상을 꾸미는 형용사로도 많이 쓰이지만, 아무것도 없는 '무無'를 가리키는 용법도 종종 볼 수 있습니다.

'화이트아웃'이라는 단어만 봐도 알 수 있지요. 기상학 분야의 용어인 화이트아웃은 눈, 안개, 구름 등으로 인해 시야가 심하게 제한되어 지형지물을 파악할 수 없는 상태를 가리킵니다. '하얀 어둠'이라고도 불립니다. 이쯤 되면 으스스한 느낌도 들지요. **너무 깨끗한 나머지 오히려 그 반대의 세계관이 엿보이는 것도 흰색이라는 어휘가 갖는 재미** 아닐까 합니다. 이러한 표현을 곳곳에 적용하면 이야기의 묘미가 한층 더 깊어집니다.

의료 분야에서 화이트아웃은 내시경의 시야를 잃은 상태를 가리킨다

검은색

영 Black

【의미】

숯이나 먹의 빛깔과 같이 어둡고 짙은 색. 모든 빛을 흡수해 가장 어두운 색.

【관련 어휘】

검정색, 흑색, 먹색, 묵색, 까맣다, 새까맣다, 칠흑, 암흑, 어둠, 블랙, 다크 등.

어휘와 관련한 다양한 표현

- 칠흑 같이 검디검은 머리카락
- 흑요석처럼 윤이 나는 까만 눈동자
- 냉혹한 암흑가의 질서
- 바닥이 보이지 않는 시커먼 우물 속을 들여다본다
- 먹물이 검게 번지듯이 퍼져 나가는 불안
- 새까만 어둠 속으로 발을 내디딘다
- 먹빛 어둠이 내려앉은 마을
- 까맣게 타 버린 가슴
- 빛바랜 흑백사진으로 남은 추억
- 흙빛으로 질린 얼굴
- 햇볕에 그을려 가무잡잡한 피부
- 움푹 꺼진 눈자위가 거무죽죽하다
- 거무튀튀하게 눌어붙은 자국
- 심장에 시커먼 구멍이 뚫린 듯 휑하다
- 어둠 속에 스미는 한 줄기 빛
- 검은 정장을 입은 무리
- 맑던 하늘에 불현듯 먹구름이 드리운다

- 머리부터 발끝까지 검정 일색인 남자
- 검게 음영 진 얼굴에서 무엇도 읽을 수 없다
- 짙은 어둠이 드리운 숲속에서 정체 모를 괴성이 울린다
- 땅거미가 내려앉은 어둑한 거리
- 검게 빛나는 밤바다
- 모든 것을 집어삼키는 블랙홀
- 새까맣게 먼 옛이야기
- 흑막의 정체
- 시꺼먼 속내
- 검은 마수를 뻗어 온다
- 검은 야욕을 드러낸다
- 검은 돈의 흐름을 쫓는다
- 앞날이 깜깜하다
- 흑심을 품다
- 폭염에 이은 블랙아웃(대규모 정전) 사태
- 누구에게나 흑역사가 있다

다양한 표현이 있으나
정형화된 관용구가 많다

암흑, 흑심, 칠흑, 흑역사…… '검은색' 하면 딱 떠오르는 관용적 표현은 하나같이 어둡고 부정적인 뉘앙스를 풍깁니다.

　앞서 흰색을 설명할 때는 너무 깨끗한 나머지 오히려 반대되는 세계관이 엿보인다고 했는데, 검은색은 그렇지 않습니다. **검은색은 물질적인 묘사와 정신적인 묘사 할 것 없이 (일부 예외가 있기는 하나) 부정적인 세계관을 구현하는 대표적인 색상**입니다. 왼쪽의 관련 예문만 봐도 알 수 있습니다.

> '냉혹한 암흑가의 질서'
> '까맣게 타 버린 가슴'
> '시꺼먼 속내'
> '검게 음영 진 얼굴에서 무엇도 읽을 수 없다'

　모두 하드보일드나 누아르 소설 등에서 상투적으로 쓰이는 표현이에요.

　검은색과 관련된 표현은 종류가 다양하나, 정형화된 표현이 많으므로 문장력을 높이려면 이러한 어휘의 변형을 최대한 많이 익히는 수밖에 없습니다. 배운다기보다 익숙해진다는 마음으로 임해 봅시다.

'검은색'이라고 해도 실제로 꼭 검은 것은 아니다

회색

영 Gray

【의미】
흰색과 검은색의 중간에 해당하는 색. 재의 빛깔과 같이 흰빛을 띤 검정.

【관련 어휘】
재색, 쥐색, 양회색, 납색, 연회색, 진회색, 잿빛, 납빛, 그레이, 차콜 등.

어휘와 관련한 다양한 표현

- 무겁게 드리운 잿빛 구름
- 먹물이 번진 듯한 회색빛 하늘
- 납빛으로 굳은 얼굴
- 무심히 가라앉은 회색 눈동자
- 생기라곤 느껴지지 않는 회색 도시
- 희끗한 머리를 멋지게 빗어 넘긴 로맨스그레이
- 잿빛으로 그늘진 얼굴
- 회색 콘크리트 건물의 차가운 위용
- 묵직하면서 세련된 보디라인의 은회색 세단
- 정갈한 연회색 제복에 감싸인 단단한 몸
- 블루그레이 벽지가 세련된 느낌을 더한다
- 매캐한 회색 연기 속에서 연이어 터지는 폭발음이 들린다
- 언제나 무난한 회색 수트 차림이다
- 비 내리기 전의 음울한 회색 공기
- 회색의 석벽으로 둘러싸인 미궁

- 비에 젖어 진회색으로 물드는 거리
- 하도 낡아서 걸레처럼 재색으로 바랜 작업복
- 흐릿하면서 모호한 무채색
- 칼날을 따라 차가운 쇳빛이 번뜩인다
- 태양이 구름 뒤로 사라지자 일대가 잿빛에 잠식된다
- 탁한 매연이 시야를 흐린다
- 묵직하게 내려앉은 회색빛 안개
- 잿빛으로 찌든 난로
- 회색 벽돌과 녹슨 철근이 그대로 노출된 붕괴 현장
- 잿빛 날개를 퍼덕이며 강 위를 배회하는 새떼
- 사방이 재색으로 무너진 폐허
- 아스팔트와 공장이 들어선 뒤 마을은 점점 삭막한 회색을 띤다
- 합법도 불법도 아닌 그레이 존
- 회색분자라고 비난하는 시선

검은색의 뒤를 이어
암울한 세계관을 그리는 데 유용하다

회색은 차분함과 진지함, 중후한 분위기를 자아내는 색입니다. 차갑고 무미건조한 느낌도 있어서 자연의 상징하는 녹색과 대비되는 인공적 분위기를 표현하는 데 자주 사용됩니다.

영어 표현인 '그레이'는 '로맨스그레이'나 '애시그레이', '블루그레이'처럼 세련된 색감의 어휘로 종종 응용되지만, 이야기 창작에서 회색이나 잿빛은 검은색의 뒤를 이어 암울한 세계관을 그리는 어휘로 많이 쓰입니다. **스토리 전개를 암울하게 연출하고 싶을 때, 배경이나 심리 묘사에 회색빛을 연상시키는 묘사를 더하면 효과적**입니다. 주로 아래와 같이 쓰입니다. 우중충하고 음산한 분위기가 느껴지지요.

> '생기라곤 느껴지지 않는 회색 도시'
> '잿빛으로 그늘진 얼굴'
> '사방이 재색으로 무너진 폐허'

또한 회색은 흰색도, 검은색도 아닌 중간색인 만큼 중립적인 이미지도 지닙니다. 그래서 정치적으로나 사상적으로 뚜렷하지 않은 상태를 일컬어 '회색지대', '회색분자' 등으로 표현하기도 합니다.

'흑백을 가리다'라는 표현에 '회색'은 들어가지 않는다

흰색　　　　회색은 흑백을 가릴 수 없는 상태　　　　검은색

빨간색

영 Red

【의미】
3원색 중 하나로 피나 화염과 같이 붉은 색.

【관련 어휘】
붉은색, 적색, 새빨갛다, 발갛다, 다홍색, 진홍색, 빨강, 레드, 크림슨 등.

어휘와 관련한 다양한 표현

- 분노로 벌겋게 달아오른 얼굴
- 빨갛게 무르익은 사과를 베어 문다
- 시뻘겋게 타오르는 불길
- 불그스름한 달이 왠지 모를 불길함을 풍긴다
- 하늘에 붉은 석양이 깔린다
- 빨간 펜으로 사정없이 그어진 빗금
- 고혹적인 분위기가 감도는 와인빛 드레스
- 불타는 듯한 빨강 머리
- 먹기 겁날 정도로 시뻘건 볶음면
- 암적색으로 굳은 핏자국
- 붉디붉은 입술이 시선을 사로잡는다
- 울긋불긋 아름답게 단풍이 든 산
- 수줍은 듯 두 뺨이 발그레하다
- 낙조에 젖은 핏빛 호수
- 검붉은 코피가 끈적하게 흐른다
- 추위에 언 손가락이 불긋뎅뎅하다
- 흐드러지게 핀 선홍색 동백꽃

- 시뻘건 해가 솟아오른다
- 거리가 불그름히 물드는 시간대
- 술에 취해 불콰해진 얼굴
- 내내 울었는지 발갛게 부은 눈
- 열이 오른 얼굴이 불그스레하다
- 붉게 물든 귓가
- 팔뚝에 빨갛게 남은 손자국
- 벌겋게 핏발이 선 흰자위
- 눈을 자극하는 비비드 레드
- 빨간 혀를 날름거리는 짐승
- 홍안의 미소년
- 반지르르하게 빛나는 빨간 스포츠카
- 벌건 대낮에 일어난 참극
- 막 목욕을 하고 나와 상기된 얼굴
- 붉은 연심
- 새빨간 거짓말
- 심판이 레드 카드를 꺼내 든다
- 화무십일홍(열흘 붉은 꽃은 없다)
- 둘의 관계에 적신호가 켜지다

꺾이지 않는 긍정적 사고를 촉구하고 감정을 고양시키는 효과

직관적으로 알 수 있듯이, 붉은 피와 뜨거운 불꽃을 연상시키는 '빨간색'은 혈기, 열정, 흥분, 정열과 같이 가슴을 뒤흔드는 에너지와 격렬한 감정을 상징합니다.

수많은 색상 중에서 강렬한 인상으로는 단연 으뜸입니다. **심리적으로도 빨간색은 적극적인 의지를 불러일으켜 부정적 사고를 극복하고, 감정을 고양시키는 효과가 있다고** 합니다.

이야기 속에서 빨간색은 주로 불, 불꽃, 태양, 피, 광기와 같은 단어와 엮입니다. 이것만 보더라도 빨간색을 어떻게 사용해야 하는지 알 수 있겠지요. 이야기가 고조되는 중요한 국면이나 전투 장면, 클라이맥스처럼 **격렬하게 끓어오르는 장면에는 일단 빨간색을 활용해 보세요.** 주인공의 감정이나 주변 배경을 묘사할 때 '불타는', '피 끓는', '핏발 선'처럼 붉은 기가 도는 표현을 더하면 긴박감과 현장감 넘치는 순간을 담아낼 수 있습니다.

한편, 일상 속에서 빨간색은 눈에 잘 띄는 강렬한 색감 덕에 금지사항이나 위험, 긴급한 상황을 상징하는 색으로도 쓰입니다.

어디서나 시선을 사로잡는 빨간색

고추

소방차

산타클로스

파란색

(영) Blue

【의미】

3원색 중 하나로 맑은 하늘이나 바다와 같은 색.

【관련 어휘】

하늘색, 푸른색, 파랑, 군청색, 남색, 쪽빛, 네이비, 인디고 등.

어휘와 관련한 다양한 표현

- 군청색 물감을 풀어놓은 듯 짙푸른 호수
- 바닥이 훤히 비치는 비취색 바다
- 청량함이 느껴지는 푸른 지붕
- 반듯하게 다린 감색 정장
- 파랗게 빛나는 천왕성
- 구름 한 점 없이 새파란 하늘
- 희다 못해 파르스름한 빛을 띠는 얼굴
- 기이한 푸른빛으로 둘러싸인 공간
- 맑고 투명한 블루 아이즈
- 차갑게 일렁이는 푸른 불꽃
- 아스라이 보이는 짙푸른 산맥
- 희푸른 안개가 낮게 깔린 새벽
- 푸른색 넥타이가 산뜻한 인상을 더한다
- 품위와 우아함을 상징하는 로열 블루
- 수채화 물감을 엷게 칠한 듯한 물빛 원피스
- 방 안을 푸르스름하게 비추는 형광등
- 퍼렇게 질린 낯

- 파르라니 깎은 수염
- 사납게 물결치는 검푸른 바다
- 두 눈에 퍼런 광채가 번뜩인다
- 고달픈 삶과 서글픔이 녹아든 블루스
- 광고계의 블루칩으로 떠오른 배우
- 추위에 떨어 푸르죽죽해진 입술
- 독이 올라 푸르뎅뎅하게 부은 손
- 파랗게 도드라진 혈관
- 블루 하와이 시럽을 뿌린 빙수
- 파란 타일이 깔린 수영장
- 파란 줄무늬 셔츠가 시원해 보인다
- 잘 벼린 칼날이 시퍼렇게 번뜩인다
- 눈서리에 파묻혀도 푸른빛을 띠는 소나무
- 고요한 정적이 감도는 블루 아워
- 새파란 나이에 대기업 임원이 되다
- 온몸이 시퍼런 피멍으로 물들어 있다
- 푸르스름한 광채가 도는 얼음 동굴
- 블루 스크린이 뜨자 눈앞이 캄캄하다

많은 이가 선호하는 색으로, 안정되고 평온한 세계관과 어울린다

양극단의 의미를 동시에 지니는 '파란색'은 다소 복잡한 색입니다. 하늘에서 바다에 이르기까지 주변에서 흔히 볼 수 있는 색이다 보니 관련 표현도 다양합니다. '파랗다, 퍼렇다, 새파랗다, 푸르스름하다, 푸르뎅뎅하다……' 미묘하게 다른 뉘앙스까지 아주 세세히 표현할 수 있지요. 그리고 이들은 대체로 긍정적인 의미를 가집니다.

실제로 파랑 계열의 색은 마음을 안정시키고 집중력을 높이는 작용이 있으며, 하늘과 바다로 대표되듯이 탁 트이고 자유로운 느낌을 줍니다. 이처럼 **두루두루 사랑받는 파란색은 안정되고 평온한 세계관을 구축**합니다.

이러한 파란색이 복잡성을 띤다고 말한 이유는, 다른 한편으로 슬픔, 우울과 같이 가라앉은 기분을 뜻하는 부정적인 특성도 가지기 때문입니다. '블루스'라는 음악 장르나 '메리지 블루Marriage Blue', '코로나 블루Corona blue' 같은 조어에서도 알 수 있습니다. 푸르른 하늘과 바다를 보면서 침울해지는 사람은 없을 텐데 말이지요. 이처럼 **파란색은 우울한 감정이라는 부정적인 심상도 지니고 있다는 점을 기억해야 합니다.**

<div align="center">

지적이고 믿음직스러운 이미지를 주는 파란색은

알면 알수록 심오한 색

</div>

노란색

(영) Yellow

【의미】

3원색 중 하나로 병아리, 개나리꽃과 같이 밝은 색.

【관련 어휘】

황색, 누런색, 황토색, 개나리색, 샛노랗다, 연노랑, 금색 등.

어휘와 관련한 다양한 표현

- 샛노랗게 익은 레몬
- 노오란 꽃봉오리를 힘차게 터뜨리는 해바라기
- 누렇게 뜬 얼굴
- 황금빛으로 물든 들녘
- 노란빛을 옅게 발하는 반딧불이
- 눈앞에 펼쳐진 유채꽃밭
- 길가에 만발한 금계국
- 황토 먼지가 누렇게 인다
- 팔랑팔랑 날갯짓하는 노랑나비
- 샛노란 은행잎이 융단처럼 깔린 거리
- 버터를 녹인 듯이 부드러운 금빛 눈동자
- 노란 알전구로 아늑하게 꾸민 테라스
- 눈부시게 물결치는 금발
- 색이 빠져 노란 기가 도는 푸석한 머릿결
- 화사한 레몬 크림색 커튼
- 겨자색 양말이 도드라진다
- 노란불이 깜빡이는 신호등

- 노르스름한 빛을 띠어 가는 잎사귀
- 달걀물을 입혀 노릇하게 구운 전
- 햇볕 아래에서 금색으로 빛나는 벼 이삭
- 파인애플의 노란 속살이 달콤하다
- 누르뎅뎅한 금반지
- 보송보송한 연노랑 햇병아리
- 노란 꽃가루가 심하게 날리는 계절
- 노란빛으로 물드는 야경
- 정원에 핀 탐스러운 노란 튤립
- 샛노래진 얼굴로 주저앉는다
- 봄과 어울리는 연노랑 원피스가 새뜻하다
- 노르스름한 가을 햇빛
- 색도 맛도 상큼한 레모네이드
- 노랗게 바랜 책장
- 살인 현장을 둘러싼 노란 폴리스라인
- 줄줄이 늘어선 노란색 주의 표지판
- 개나리색 원복을 입고 줄지어 걷는 아이들
- 갓 쪄낸 노란 옥수수를 한입 베어 문다

직접적이고 가시적인 선명함을 독자에게 전달하는 색

눈부실 만큼 선명한 '노란색'을 결정적인 장면에 등장시키면 독자의 마음에 강한 인상을 남길 수 있습니다.

하지만 노란색은 인간의 감정이나 내면의 무언가를 비유할 때는 그리 적합하지 않습니다. 그보다는 직접적이고 가시적인 선명함을 전달하기 좋은 색이지요. 왼쪽의 대표적인 예시 몇 가지를 보면 알 수 있습니다.

> '노오란 꽃봉오리를 힘차게 터뜨리는 해바라기'
> '눈앞에 펼쳐진 유채꽃밭'
> '노란 잎을 펼치는 미모사'
> '샛노란 은행잎이 융단처럼 깔린 거리'
> '햇볕 아래에서 금색으로 빛나는 벼 이삭'
> '정원에 핀 탐스러운 노란 튤립'

모두 **계절감을 상징적으로 보여주며 찰나의 순간 스쳐 지나가는 삶의 덧없음과 아름다움을 전하고 있습니다.** 노란색은 생의 찬란함과 패기, 에너지가 응집된 색으로, 적절한 장면에 활용하면 배경을 아름답고 화사하게 연출할 수 있습니다.

노란색은 주의와 경고를 상징하기도 한다

NO.64

갈색

영 Brown

【의미】

검은빛을 띤 주황색.

【관련 어휘】

다갈색, 다색, 밤색, 담갈색, 적갈색, 고동색, 구리색, 흑갈색, 암갈색, 청동색, 세피아 등.

어휘와 관련한 다양한 표현

- 숱 많은 밤색 머리카락
- 햇빛을 받아 담갈색으로 빛나는 눈동자
- 초콜릿을 녹인 듯한 다크 브라운의 눈동자
- 캐러멜색 캐시미어 가디건이 따뜻한 느낌을 연출한다
- 세피아 톤으로 바랜 흑백사진
- 햇볕에 그을린 구리빛 피부
- 흙빛으로 탁해진 강물
- 파란 하늘 아래 밝은 적갈색 지붕이 도드라진다
- 복슬복슬한 갈색 털의 순한 강아지
- 햇빛이 투과된 억새가 갈색빛으로 너울거린다
- 시들어 지저분한 갈색으로 변한 목련
- 유리잔에 담긴 연갈색빛의 보리차
- 갈색빛이 돌도록 바삭하게 튀긴 돈까스
- 장독을 가득 채운 된장

- 적갈색의 고풍스러운 마호가니 책상
- 흑갈색 나무껍질이 그물처럼 갈라져 있다
- 숲속에 자리한 갈색 통나무 오두막
- 따스한 분위기를 풍기는 적갈색 벽돌집
- 비에 젖어 더욱 짙어진 갈색 풍경
- 갓 구운 진한 브라우니
- 붉은 갈색이 감도는 홍차
- 진하게 졸인 카레
- 차가운 커피 우유
- 나뭇결을 살린 갈색 원목 테이블
- 빛바랜 갈색 밀짚모자
- 연갈색 마룻바닥이 깔린 거실이 아늑하다
- 암갈색 털의 거대한 야생 불곰
- 갈색 그레이비 소스를 듬뿍 올린 스테이크
- 흑갈색의 비옥한 토양
- 보기만 해도 따뜻한 갈색 퍼 코트
- 칠이 벗겨지고 군데군데 갈색으로 녹슨 철문

흙과 나무 줄기를 연상시키는
자연의 빛깔로 친숙함을 자아낸다

알면 알수록 신비로운 색을 하나만 꼽으라면 '갈색'이 아닐까 합니다.

영어로는 '브라운'인 갈색은 얼핏 보면 채도가 낮고 수수한 인상을 지닙니다. 하지만 어둡다는 느낌은 들지 않아요. 오히려 온화함과 안정감, 신뢰감이 느껴지지요.

이는 갈색이 지구의 자연물을 이미지화한 '어스 컬러Earth color'이기 때문입니다. **갈색은 대지의 흙과 나무 줄기를 연상시킨다는 점에서 친숙한 시각적 효과를 발휘**합니다. 초록색과 더불어 자연을 은유하는 색이지요.

기본적인 패션 아이템 중에 갈색이 많은 이유도, 나이나 성별과 관계없이 두루 사랑받는 데다 쉽게 질리지 않아 유행을 타지 않기 때문이라고 합니다.

이야기 창작에서 **부드럽고 내추럴한 느낌, 차분한 안정감을 주고 싶은 장면에 갈색을 사용해 묘사하면 그럴듯한 분위기를 자아낼 수 있습니다.** 단, 사람의 피부색을 갈색으로 묘사할 때는 활발하거나 강인한 캐릭터를 표현하는 경우가 많습니다.

<div align="center">

갈색의 기원은 지구 그 자체

</div>

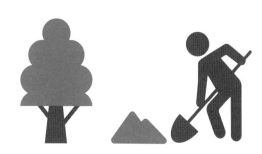

분홍색

영 Pink

【의미】

벚꽃이나 복숭아처럼 하얀빛을 띤 엷은 붉은색.

【관련 어휘】

복숭아색, 연홍색, 산호색, 석죽색, 핫핑크, 로즈핑크 등.

어휘와 관련한 다양한 표현

- 부드러운 복숭앗빛 뺨
- 연분홍으로 곱게 물든 복사꽃
- 싱그러운 베이비 핑크 톤의 피부
- 비비드한 핑크색 구두
- 코랄 핑크 블러셔
- 따뜻한 연분홍색 손바닥
- 분홍빛 혀를 빼꼼 내민다
- 핑크색 조명이 반짝이는 관람차
- 분홍색 크레용
- 은은하게 반짝이는 핑크색 네일
- 형광 핑크색 포스트잇
- 산호색 치마에 미색 저고리가 단아하다
- 벚꽃이 피어 봄빛이 완연한 공원
- 팔랑팔랑 흩날리는 연분홍색 꽃잎
- 홍학의 날개처럼 화사한 분홍색
- 엷은 분홍빛으로 상기된 얼굴
- 생기 넘치는 핑크빛 입술
- 선명한 색감의 마젠타 잉크

- 달콤하고 부드러운 딸기 우유
- 한들한들 분홍 물결을 이루는 패랭이꽃
- 산허리 곳곳에 진분홍빛 철쭉이 만발한다
- 보기만 해도 기분 좋은 딸기 무스 케이크
- 귀여운 핑크 돼지 인형
- 봄날을 연상시키는 연분홍색 블라우스
- 핑크 일색으로 인테리어를 꾸민 어린이 병원
- 분홍빛이 도는 건강한 잇몸
- 둘 사이에 감도는 핑크빛 기류
- 분홍색으로 엷게 물들기 시작한 하늘
- 분홍빛 꽃망울을 터트리며 봄을 알리는 매화
- 핑크색 립글로스를 바른 도톰한 입술이 반들거린다
- 핑크빛 전망이 대부분이다
- 시선을 사로잡는 핫 핑크 비키니
- 희귀종인 핑크 돌고래

기분을 부드럽고 화사하게 북돋우고 사랑에 빠진 두근거림을 연상시킨다

피부에서 느껴지는 온기 같은 따스함을 자아내는 '분홍색'은 '핑크색' 또는 '복숭아색'이라고도 흔히 말합니다. 여리고 사랑스러운 느낌을 대표하는 색으로 상냥함, 로맨틱한 감성을 표현하기에 안성맞춤입니다.

'말랑말랑한 복숭앗빛 뺨', '따뜻한 연분홍색 손바닥', '생기 넘치는 핑크빛 입술' 이런 식으로 **신체 부위에 분홍색을 살짝 덧칠하기만 해도 따뜻한 분위기가 감돌면서 그 인물에 대해 부드러운 이미지를 자아낼 수 있습니다.**

분홍색은 시각적인 면에서도 기분을 부드럽고 화사하게 북돋우고, 두근거림이나 설레는 마음처럼 호감이나 사랑의 감정을 연상케 하는 효과가 있다고 합니다. 애니메이션이나 만화에서도 이러한 효과를 의도한 색감 연출을 쉽게 찾아볼 수 있습니다. 빨간색에서 파생된 색이기는 하나 빨간색만큼 주장이 강하지는 않으므로 **사랑스럽고 귀여운 캐릭터를 묘사할 때 활용하면 효과적**이겠지요.

부정적인 요소도 거의 없어 누구나 무난히 좋아하는 색이지만, 지나치게 강조하면 부담스럽고 자칫 경박하거나 유치한 느낌을 줄 수도 있다는 점도 기억해 주세요.

PART 6

색감 표현

미니특공대 같은 시리즈에 하나씩은 꼭 있는 '핑크' 캐릭터

보라색

영 Purple

【의미】

빨간색과 파란색의 중간색.

【관련 어휘】

보랏빛, 자주색, 연보라색, 남색, 퍼플, 라벤더색, 바이올렛, 오키드 등.

어휘와 관련한 다양한 표현

- 자줏빛을 띤 고요한 새벽하늘
- 짙은 보랏빛 어둠이 깔리기 시작한다
- 보라색 물결로 일렁이는 라벤더 밭
- 보라색으로 변한 입술이 잘게 떨린다
- 라일락색의 포근한 스웨터
- 옅은 보랏빛 구름이 두둥실 떠 있다
- 저녁 무렵 꽃잎을 다물며 자주색으로 변하는 나팔꽃
- 인센스 홀더에서 은은하게 피어오르는 보랏빛 향기
- 보라색 벨벳 휘장이 장식된 고풍스러운 분위기의 실내
- 진보라색으로 무르익은 포도알
- 몽환적이면서 투명한 보랏빛을 발하는 자수정
- 점점 보라색으로 짙어져 가는 황혼
- 햇빛 아래에서 보랏빛 윤기가 도는 검은 머리칼

- 몸에 딱 붙는 매혹적인 자주색 드레스
- 청초한 연보라색 원피스
- 보랏빛 그러데이션이 환상적인 수국
- 검은 자줏빛의 가지가 주렁주렁 열린다
- 함초롬히 핀 남보라색 도라지꽃
- 연보랏빛 꽃잎이 처연하게 흔들린다
- 신비롭게 빛나는 보라색 눈동자
- 보라색 물안개가 피어오르는 밤의 강가
- 제비꽃 화관이 얹어진 머리
- 밤하늘에 아름답게 펼쳐진 보랏빛 오로라
- 기다란 보라색 손톱이 섬뜩하다
- 독을 연상시키는 짙은 보라색 액체
- 눈두덩이에 생긴 보라색 멍
- 자줏빛 다크서클이 내려앉은 얼굴
- 보라색 수트가 중성적인 느낌을 더한다
- 모던하면서도 강렬한 인상의 보라색 벽지
- 보라색 염료로 물들인 고급 원단
- 우아하게 가지를 늘어뜨린 등나무꽃

우아한 인상을 풍기는 동시에
속을 알 수 없는 기묘한 느낌도 존재

우리 인간은 선과 악의 양면성을 마음속에 지닌 존재입니다. 이를 색으로 표현하자면 '보라색'에 해당하지 않을까 싶습니다. 왼쪽의 의미에 나와 있듯이 보라색은 빨강과 파랑의 중간색입니다. 보라색은 보는 이에 따라 우아하고 화려한 색으로 느끼기도 하고, 독살스럽고 불길한 색으로도 여기는 등 받아들이는 인상이 판이하게 달라지기도 합니다.

실제로 보라색은 신비로움과 성적 매력부터 우울과 공포까지 극과 극의 의미를 두루 지닌다고 합니다.

한마디로 표현하기 힘든 미묘한 색감 덕에 비밀스러운 세계관을 연출하기에 알맞습니다. 적인지 아군인지 알 수 없는 등장인물의 의상이나 헤어스타일, 눈동자나 인테리어 요소에 보라색을 가미하면 개성적인 인상을 표현할 수 있습니다. 또한 속을 알 수 없는 존재로 비쳐 독자의 호기심을 유발할 수도 있습니다.

한편, 고대 세계에서 보라색은 동서양을 막론하고 높은 지위를 상징했습니다. 왕실의 공식 복장이 보라색이었다는 여러 기록에서도 과거 보라색이 숭배의 대상이었음을 알 수 있지요.

PART 6

색감 표현

둘 다 보라색이 상징하는 이미지라니!

주황색

영 Orange

【의미】

빨간색과 노란색의 중간색.

【관련 어휘】

오렌지색, 주홍색, 귤색, 감색, 당근색, 호박색 등.

어휘와 관련한 다양한 표현

- 주황빛 석양이 펼쳐진 하늘
- 반질반질한 주황색 감이 탐스럽게 열린다
- 어느덧 황혼이 짙게 내려앉은 거리
- 유리잔에 담긴 호박색의 술
- 따뜻한 느낌이 드는 주황색 전구 불빛
- 방 안을 오렌지색으로 물들이는 저녁놀
- 어둠 속에서도 눈에 도드라지는 오렌지색 작업복
- 즐비하게 늘어선 주황색 포장마차
- 주황빛으로 밤을 밝히는 도심의 야경
- 울금색으로 물든 단풍잎
- 타는 듯한 오렌지빛의 슈퍼문
- 이글거리는 주황색 화염을 두른 태양
- 활활 타오르는 오렌지색 불꽃
- 가을 햇살을 머금은 주황색 호박
- 마리골드처럼 화사한 오렌지색 스커트
- 늦가을에 피어나는 금목서의 주황빛 향기

- 주황빛 물결이 넘실거리는 저녁 바다
- 석양이 스민 고층 빌딩 외벽이 주황색으로 물든다
- 캄캄한 하늘에 주황색 불길이 치솟는다
- 진하고 새콤한 오렌지 주스
- 주황색 초롱불이 밤길을 밝힌다
- 오렌지 브라운의 헤어 컬러가 발랄한 인상을 더한다
- 탁한 오렌지빛 수제 맥주
- 골목을 밝히는 주황색 가로등이 하나둘 켜진다
- 파란 하늘과 오렌지색 지붕이 산뜻한 대비를 이룬다
- 뉘엿뉘엿 넘어가는 해가 주홍빛을 흩뿌리며 스러진다
- 주황색을 옅게 희석한 듯한 아침 햇살
- 오렌지색 유니폼이 산뜻하다
- 화염방사기에서 주황색 불꽃이 치솟는다

아름답게 반짝이는
찰나의 순간을 닮은 오렌지빛

'주황색'의 다른 말인 '오렌지색'은 감귤류에 속하는 과일에서 유래한 색명입니다. 이름에 걸맞게 싱그러움과 활기, 역동적이면서 화사한 인상을 풍깁니다. 또 유쾌함과 친근감을 북돋우고 식욕을 자극하는 효과도 지닙니다.

하지만 주황색이 항시 긍정적인 인상을 내뿜는 것은 아닙니다. **주황색은 어딘지 모르게 찰나적으로 발광하다가 사라지는 빛을 닮았습니다.** 왼쪽의 '방 안을 오렌지색으로 물들이는 저녁놀', '타는 듯한 오렌지 빛깔의 슈퍼문', '뉘 엿뉘엿 넘어가는 해가 주홍빛을 흩뿌리며 스러진다'와 같은 표현에서도 볼 수 있듯이 말이죠.

긴 시간의 흐름 속에서 주황빛이라고 부를 만한 어느 순간이 찾아왔다가 이내 사라져 버립니다. **일상 속 비일상이라고도 할 수 있는 그 한정된 시간을 표현**하기에 이야기에서 자주 쓰이는 것 아닐까 합니다. 사람도 과일과 마찬가지로 싱그럽게 빛나는 순간은 한정되어 있다는 것이죠.

한편, 주황색은 멀리서도 눈에 잘 띄는 밝고 강한 색감 덕에 안전표지나 소방복 등 주의와 경고가 필요한 분야에도 많이 활용됩니다.

PART 6

색감 표현

한정된 순간에 발하는 색이기에 더욱 아름답게 다가온다

초록색

영 Green

【의미】
노란색과 파란색의 중간색.

【관련 어휘】
녹색, 연두색, 녹황색, 청록색, 비취색, 갈매색, 에메랄드그린, 라임색, 올리브색 등.

어휘와 관련한 다양한 표현

- 녹음이 우거진 공원
- 에메랄드 그린으로 빛나는 바다
- 하얀 잎맥이 도드라진 진녹색 잎사귀
- 차분하고 부드러운 인상의 풀색 니트
- 하늘과 맞닿은 대초원
- 연둣빛의 어린 새순
- 신록이 눈부신 여름날
- 설익어 초록빛이 도는 과일
- 비 온 뒤 짙어지는 초록의 싱그러움
- 진하게 우린 녹차 특유의 쌉싸름한 맛
- 탁 트인 야구장의 연둣빛 그라운드
- 초록 잎새들 사이로 새어 들어오는 햇살
- 차창 밖으로 초록 일색의 풍경이 스쳐 지나간다
- 초록의 내음이 한층 짙어지는 계절
- 이국적인 매력을 품은 녹색 눈동자
- 청록색 드레스가 청초하면서도 우아한 매력을 풍긴다

- 꽃이 지고 초록 옷으로 갈아입은 벚나무
- 초록의 융단 위에서 풀을 뜯는 양떼
- 연두, 초록, 청록이 뒤섞인 초봄의 빛깔
- 산비탈을 따라 넓게 펼쳐진 녹차밭
- 실내 곳곳에 놓인 초록의 관엽식물이 공기청정기 역할을 한다
- 산뜻한 민트 그린 블라우스
- 강가에 드리워진 연녹색의 버들잎이 산들산들 손짓한다
- 탁한 녹색을 띤 강물
- 거대한 병풍처럼 늘어선 초록빛의 산맥
- 녹색 방수 페인트가 칠해진 옥상
- 눈을 편안하게 해주는 연녹색 벽지
- 청아한 초록색과 최고의 투명도를 띤 최상급의 에메랄드
- 황녹색으로 얼룩진 수로
- 짙은 초록색 이끼와 덩굴로 뒤덮인 바위
- 본선 진출에 초록불이 켜지다

곁에 있는 것만으로도
마음을 안정시키고 편안함을 준다

자연을 대표하는 색인 '초록색'은 곁에 있는 것만으로도 **마음이 진정되고 편안해지는 효과**가 있습니다.

숲, 공원, 식물원, 둔치, 정원, 잔디밭, 관엽식물이 있는 집과 가게 등 일상에서 초록색 풍경은 곳곳에 있습니다. 이야기 속에서 휴식을 취하고 심신을 치유하는 장면을 묘사할 때 초록색이 있는 풍경을 넣으면 효과적입니다.

평화를 상징하는 색이기도 해서 초록색이 가득한 풍경은 **평온하면서 조화로운 분위기를 연출**합니다.

한편 그린 계열의 색을 의상에 활용하는 방법으로, 주인공 여성 캐릭터에게 모스그린이나 민트색 옷을 연출해도 좋습니다. 스웨터든, 티셔츠든, 앞치마든 종류는 상관없으며 캐주얼한 디자인과 잘 어울립니다. 그린 계열의 의상을 입은 여성 캐릭터는 부드러우면서도 당당하고 어른스러운 분위기를 연출해 독자에게 좋은 인상을 심어 줄 수 있습니다.

배경 속에 기분 좋은 악센트를 더하는 방법이므로 한번 시도해 보기 바랍니다.

초록색 주변에서는 누구나 평온해진다

COLUMN

6

전문 분야의 어휘를
탐구한다

지금까지 우리는 장르와 관계없이 스토리 창작에 두루 쓰이는 일상적인 어휘에 초점을 맞추고 다양한 활용을 살펴봤습니다.

한편, 특수한 분야에서 쓰는 전문 용어와 관련 자료를 꼼꼼히 취재해 글을 쓰는 창작 스타일도 있습니다. 대다수는 도전할 엄두도 내지 못하는 독특하고 전문화된 장르를 골라서 자기만의 스타일과 세계관으로 공략하는 것이지요. 《고독한 미식가》, 《아빠는 요리사》 같은 미식 및 요리 분야, 국제 피아노 콩쿠르를 무대로 하며 일본 서점대상과 나오키상을 동시에 받은 《꿀벌과 천둥》 같은 음악 분야를 예로 들 수 있습니다.

전문 분야를 깊이 파고드는 만큼 상당한 전문 지식과 어휘력, 필력이 요구되지만, 경쟁자가 적은 만큼 성공 가능성은 커지겠지요. 방금 말한 예시 외에도 아래와 같은 분야를 꼽을 수 있습니다.

- **아웃도어 분야** : 솔로 캠핑을 즐기면서 요즘 유행하는 노지 캠핑의 요령과 캠핑 요리를 소개.
- **취미 분야** : 수예, 낚시, 다도처럼 비교적 일반적이지 않은 취미.
- **예술 분야** : 클래식 발레, 관현악처럼 진입 장벽이 높고 예술적인 장르.
- **비즈니스 분야** : 총무부, 생산관리부처럼 기업의 사무부서 중 한 부분에 특화.
- **스포츠 분야** : 궁도, 투포환, 장대높이뛰기처럼 경험자가 적은 종목.
- **의료 분야** : 외과는 집필이 까다로운 대신 전통적으로 높은 인기를 자랑하는 장르.
- **여행 분야** : 전국 방방곡곡 기행, 아시아 방랑기처럼 발길 닿는 대로 다니는 여행기 느낌의 소설.

착안점을 달리하면 다양한 이야깃거리가 보일 거예요. 물론 그 분야를 잘 아는 것만으로 히트작을 쓸 수 있는 건 아닙니다. 특수 분야를 배경으로 펼쳐지는 인간 드라마를 밀도 높게 그려내는 작가의 역량이 가장 중요하지요.

어휘 구사력과 표현의 힘을 기르는

작문 노트

감정

PART 1에서 소개한 육체적·정신적 반응을 두 가지 이상 사용해서 제시된 감정을 표현하는 문장을
만들어 봅시다(자기 작품의 캐릭터나 상상하기 쉬운 대상을 떠올려 써 보세요).
참고할 수 있도록 필자가 작성한 작문 예를 함께 실었습니다. 자신이 쓴 것과 견주어도 좋고, 어휘 활
용법을 배워도 좋습니다. 자유롭게 활용해 보세요.

사랑

P.20 참고

예) 그녀와 함께 있으면 나도 모르게 눈길이 간다. 그녀를 독점하고 싶은 마음에 가슴이 저릿하다. 그러면
서도 고백 한 마디 하지 못한 채 잠 못 이루는 나날이 이어졌다.

기쁨

P.22 참고

예) 어제까지 나를 괴롭히던 우울한 기분은 거짓말처럼 가시고, 지금은 신나서 몸이 저절로 움직일 정도
　　다. 이렇게 행복한 게 얼마 만이더라. 지금 이 느낌을 그 사람에게도 알려주고 싶다.

동정

P.30 참고

예) 하염없이 눈물만 흘리는 친구를 앞에 두고 어떤 말을 해야 좋을지 몰라 주변만 맴돌았다. 지켜보는
　　나까지 가슴이 미어졌지만, 할 수 있는 거라곤 친구의 어깨를 툭툭 두드려 주는 것이 고작이었다.

괴로움 P.32 참고

예) 여기저기에서 모욕적인 언사와 비난이 쏟아졌지만, 클로이는 손톱이 박히도록 주먹을 꽉 쥐며 참았다. 가까스로 자리를 벗어나 방에 홀로 남자마자 몸을 웅크리고 주저앉았다. 무력감이 물밀듯이 몰려들었다.

증오 P.34 참고

예) 기름진 얼굴을 보고 있자니 욕지기가 났다. 경멸에 찬 눈으로 노려보는 나의 시선을 느낀 것인지 잠시 뒤를 돌아본 옘 장로는 특유의 야비한 미소를 머금으며 무도장을 떠났다. 당장이라도 그의 뒤를 쫓아가 베어 버리고 싶은 살심이 끓어올랐다.

짜증

P.36 참고

예) 약속한 날까지 앞으로 이틀밖에 남지 않았음에도 태평한 태도를 보자니 속이 부글부글 끓어올랐다. 오늘 저녁 메뉴는 뭐냐고 천진하게 묻는 그에게 신경이 예민해질 대로 예민해진 나는 쏘아붙이는 말투로 대구했다.

두려움

P.40 참고

예) 설마 자신의 숙부까지 해칠 줄이야. 조금 전의 광경을 떠올린 류는 저도 모르게 몸을 부들부들 떨며 식은땀을 훔쳤다. 그렇다면 다음은 내 차례겠지. 애당초 그의 경고를 가볍게 무시해 버렸던 것이 뼈저리게 후회스러웠다.

확신

P.48 참고

예) 동현은 아버지의 눈을 똑바로 바라보며 대답했다. 진로를 바꿔야 하는 이유를 조목조목 말하는 그의 목소리에는 점점 힘이 실렸다. 말을 이어갈수록 안개가 낀 듯 뿌옇던 시야가 확 트이는 느낌이었다.

갈등

P.54 참고

예) '어쩌면 좋지.' 머리를 벅벅 긁었다. 내가 본 대로 말한다면 그는 분명 큰 곤경에 처할 것이다. 곁에 앉은 선배가 눈치를 주는 시선이 느껴졌지만 지금은 그런 것까지 신경 쓸 여력이 없었다.

감동

P.58 참고

예) "해냈어요! 드디어 도착했다고요!" 어깨를 흔들며 외치는 선원의 감격 어린 목소리에 아득해졌던 정신이 돌아왔다. 갑판 위의 모두가 얼싸안고 기쁨의 눈물을 흘리고 있었다. 고개를 들어 눈앞에 펼쳐진 광경을 보는 순간, 나 역시 눈 안쪽이 뜨거워졌다.

어휘 구사력과 표현의 힘을 기르는 작문 노트

개성 넘치는 캐릭터를 만들려면 겉으로 드러나는 신체적 특징을 반드시 묘사해야 합니다. 오른쪽의 예시 그림을 보면서 직접 묘사해 봅시다.

여자 헤어스타일의 특징

P.76 참고

예) 파도처럼 넘실거리는 붉은색 머리카락을 귀 위에서 양 갈래로 묶었다. 귀밑머리는 명주실처럼 부드럽게 흔들리고, 이리저리 뻗친 머리끝은 소녀다운 앳된 느낌이 남아 있었다.

여자 얼굴의 특징

P.78, 80 참고

예) 조막만 한 얼굴에 비해 쌍꺼풀진 큰 눈이 인상적이다. 다갈색 눈동자에는 천진난만한 빛이 감돈다. 작지만 오똑한 콧날과 덧니를 보이며 웃는 표정이 오목조목한 조화를 이루며 귀여운 느낌을 자아낸다.

남자 헤어스타일의 특징 P.76 참고

예) 아무렇게나 자라도록 내버려 둔 듯한 갈색 중단발이 남성스러운 인상을 준다. 하지만 부드럽고 고운
　　머릿결 덕분인지 조잡한 느낌은 들지 않고 오히려 신비로운 분위기가 감돈다.

남자 얼굴의 특징 P.78, 80 참고

예) 어딘지 모르게 달관한 듯한 눈빛이지만, 눈꼬리가 살짝 처져서인지 부드러운 느낌이 든다. 일자로 굳
　　게 다문 입술에서 강한 고집과 추진력이 엿보인다.

몸의 특징(남자)

P.82 참고

몸의 특징(여자)

P.82 참고

예) 올려다볼 정도의 장신에 꾸준히 단련한 근육
질 몸매는 시선을 끌 만큼 근사하다.

예) 조그만 체형에 비해 늘씬하게 뻗은 팔다리에
서는 생기가 넘친다.

포즈의 특징(남자)

P.86 참고

예) 지면을 단단히 딛고 늠름하게 선 채 온몸에서
패기를 내뿜는다.

포즈의 특징(여자)

P.86 참고

예) 같이 가자는 듯이 오른손을 길게 뻗고는 돌아
보면서 미소 짓는다.

손발의 특징(남자)

P.84 참고

예) 팔뚝에서 어깨까지 울룩불룩하게 붙은 근육
위로 근섬유가 무수한 선을 그린다.

손발의 특징(여자)

P.84 참고

예) 매끄럽고 가볍게 움직이는 손발에서 십 대 특
유의 활기가 느껴진다.

동물의 특징

P.88 참고

예) 소리 없이 슬그머니 다가오더니 발밑에 등을 말고 웅크린다. 도도한 듯하면서도 애교가 많은 검은 고
양이였다. 주인이 애지중지 키웠으리라.

어휘 구사력과 표현의 힘을 기르는 작문 노트 　목소리

누구든 푹 빠질 만한 이야기를 쓰려면 특징적인 목소리 묘사도 중요합니다. 자기 작품에 등장하는 캐릭터도 좋고 아니어도 좋으니 목소리, 성량, 말투를 구분해서 써 봅니다.

남자의 목소리

P.94 참고

예) 평소에는 보이 소프라노처럼 달콤하고 부드러운 음색으로 말하던 그였지만, 오늘은 아니었다. 다른 사람이라고 해도 믿을 정도로 낮고 거친 목소리로 추궁해 왔다.

남자의 성량

P.98 참고

예) 칼을 들이대자마자 바람 빠지는 듯한 목소리가 새어 나왔다. 한참을 더 심문해 봐도 입속말만 우물거릴 뿐 정작 중요한 질문에 대한 답은 하려 들지 않았다.

남자의 말투

P.104 참고

예) 조금 전까지만 해도 차분하게 답하는가 싶더니, 질문이 깊어지자 갑자기 가시 돋친 말투로 부인하기
　　시작했다. 아무래도 협조적인 진술은 기대하기 어려울 듯하다.

여자의 목소리

P.96 참고

예) 부상당한 군인을 치료한 후 기도문을 읊는 간호사의 목소리는 어머니처럼 자상한 울림을 띠었다. 그
　　목소리가 너무도 아름다워서 괜히 슬퍼질 정도였다.

여자의 성량

P.98 참고

예) 여자는 실낱같이 가느다란 목소리로 자신의 이야기를 털어놓기 시작했다. 하지만 전남편과의 사건
 을 말할 즈음부터 목소리가 격양되더니 급기야 괴성을 지르며 저주와 같은 말을 허공에 퍼부었다.

여자의 말투

P.104 참고

예) 나도 모르게 귀를 막을 뻔했다. 그녀는 귓가에 착 달라붙어 끈적끈적한 말투로 후작에 대한 비밀을
 늘어놓았다.

개의 소리

P.106 참고

예) 높고 신경질적인 들개 울음소리가 숲속에 메아리쳤다. 위협할 목적으로 밤하늘을 향해 산탄총을 한 발 쏘자, 이번에는 여러 마리가 미친 듯이 짖어대기 시작했다.

고양이의 소리

P.106 참고

예) 현관에 들어서자마자 검은 고양이는 반기는 듯이 야옹대며 발치로 다가왔다. 쭈그려 앉아 몇 번 쓰다듬어 주자 기분 좋은지 목 안쪽에서 가르랑거리는 소리를 냈다.

어휘 구사력과 표현의 힘을 기르는 작문 노트

촉감

촉감처럼 세세한 묘사도 소홀히 하지 않는 것이야말로 창작자에게 필요한 능력. 사람이나 동물, 사물 등 여러 대상을 떠올리면서 제시된 촉감을 표현하는 문장을 만들어 봅시다.

단단하다

P.112 참고

예) 상상을 뛰어넘는 극한의 세계다. 꽝꽝 언 폭포는 정물화처럼 멈춰 있고, 얼어붙은 길은 아이젠의 날카로운 이빨마저 튕겨낸다. 심지어 설산의 바위 표면까지 단단한 얼음으로 뒤덮여 있었다.

끈끈하다

P.116 참고

예) 불쾌하다. 땀으로 끈적이는 살갗 위로 눅눅한 공기가 들러붙는다. 질퍽거리는 바닥에서 발을 빼려고 해 봐도 정체불명의 액체는 끈끈하게 엉겨 붙어 좀처럼 떨어지지 않았다.

부드럽다

P.114 참고

예) 새끼 고양이 한 마리가 갓 세탁해 보송보송한 수건 위에 잠들어 있었다. 코끝을 간질이는 부드러운 봄
햇살이 우리 위로 비치었다. 이런 광경을 먼 옛날 어디선가 본 적이 있다.

거칠다

P.118 참고

예) 레일라의 첫인상이라고 해봐야 거칠다는 느낌밖에 없었다. 유분기 없는 얼굴에 푸석거리는 머리카락, 거스러미가 일어난 손끝. '말라비틀어진 과일 같은 아이로군.' 하고 생각했다.

매끄럽다

P.120 참고

예) 길쭉하게 뻗은 손가락 끝으로 광택이 도는 매끈한 손톱이 보였다. 게다가 아기처럼 반들거리는 살결이라니. 나는 무의식적으로 손을 뻗어 그녀의 찰랑거리는 머리카락을 쓰다듬었다.

흔들리다

P.122 참고

예) 덜컹덜컹 흔들리는 열차에 몸을 맡기고 있자니, 요람에 누운 것처럼 평온한 느낌에 휩싸였다. 며칠 간 불면증에 시달렸던 나는 어느샌가 꾸벅꾸벅 졸고 있었다.

부풀다

P.124 참고

예) 그녀는 조심스레 아기를 안아 들었다. 포동포동한 손과 발그스름하니 동그랗게 부푼 볼을 쓰다듬자 미소가 절로 나왔다. 덩달아 아기도 방긋이 웃었다.

어휘 구사력과 표현의 힘을 기르는 작문 노트

배경

실감 나는 이야기를 쓰려면 눈앞에 광경이 그려지는 듯한 묘사가 필요합니다. 그림을 보면서 직접 써 봅시다.

판타지 느낌을 풍기는 아래 그림에 담긴 세계를 글로 자세히 표현하기

PP.127~149 참고

예) 거울처럼 맑고 잔잔한 강이 넓게 펼쳐지고, 강과 굽이굽이 접한 육지는 짙은 녹음이 우거져 있었다. 그 사이로 마을을 이루는 건물들이 점점이 구역을 이루었다. 시야 멀리 어렴풋이 보이는 항구가 강이 항로로 이어진다는 사실을 짐작케 했다. 드넓은 언덕에 우뚝 솟은 고성은 상상했던 것 이상으로 컸다. 단순히 거대한 것뿐만 아니라 복잡한 건축 양식에 따라 지어진 듯 크고 작은 규모의 무수한 탑이 위용을 자랑하며 하늘로 뻗어 있었다.

어휘 구사력과 표현의 힘을 기르는 작문 노트

색감

이야기에서 의도한 이미지를 독자에게 온전히 전하려면 세밀하고 풍부한 색감 표현이 중요합니다.
색이 갖는 인상을 다채롭게 표현하는 자신만의 방법을 몸에 익혀 봅시다.

흰색

P.154 참고

예) 달빛이 비쳐 어슴푸레한 마을에 솜뭉치 같은 새하얀 눈이 펄펄 내린다. 그 광경은 초점이 맞지 않아
부옇게 나온 흑백사진을 떠올리게 했다.

검은색

P.156 참고

예) 캄캄하게 고인 바다를 보고 있자니 그 남자의 시꺼먼 속내에 도사린 악의가 떠올랐다. 그것은 천천히
내 마음을 좀먹고 가슴 속에 감춰 둔 어두운 면을 끄집어냈다.

회색

P.158 참고

예) "꼭 편지해야 해!" 아이들은 저마다 삼삼오오를 이루어 아쉬운 석별의 인사를 나누었다. 오로지 레이
만이 홀로 선 채 먹물이 옅게 번진 듯한 회색빛 하늘을 무표정으로 올려다보고 있었다.

파란색

P.162 참고

예) 수채화 물감을 칠한 듯이 파란 하늘을 바라볼 때마다 그가 생각났다. 언제나 인디고블루 청바지 차림에 어딘지 모르게 쓸쓸함이 느껴지는 푸른 빛을 눈동자에 품고 있던 그 남자.

노란색

P.164 참고

예) 어두운 터널을 나오자 차창 너머로 드넓은 유채꽃밭이 펼쳐졌다. 그 샛길에 서서 열심히 손을 흔드는 사람은, 보기만 해도 상쾌해지는 연노란색 원피스를 입은 그녀였다.

분홍색

P.168 참고

예) 철야 끝에 원고 마감을 하고 근 일주일 만에 나가 본 바깥은 봄빛이 완연했다. 팔랑팔랑 눈앞에서 흩날리는 연분홍색 꽃잎 하나를 무심결에 주워 들었다. 문득 그녀의 부드러운 복숭앗빛 뺨이 떠올랐다.

나오며

끝까지 읽어 주신 독자님, 고맙습니다.

 책에서는 우리가 일상 속에서 흔히 사용하는 기본적인 어휘들을 여섯 가지 범주로 나누어 이야기 창작에 적용하는 방법을 살펴봤습니다. 어휘를 적절하고 섬세하게 사용함으로써 이야기 세계와 캐릭터의 개성을 보다 깊이 있고 다채롭게 구현하는 방법, 주의사항을 예문과 함께 소개했습니다. 하나하나의 어휘는 짧은 낱말이지만, 낱말과 낱말을 연결하면 문장이 되고, 문장이 모이면 이야기가 됩니다. 어휘야말로 이야기를 구성하는 최소 단위인 셈이지요.

 '글'은 그 최소 단위인 낱말 하나만 바꿔도 문맥과 분위기, 스토리, 심지어 주제까지 달라질 수 있습니다. 또한 일언일구—言—句를 소홀히 하다 보면 결국 문장력이 빈약해져 작품 자체의 수준이 낮아지고 읽는 사람들에게 환희와 감동을 주지 못합니다.

 따라서 이 책에서는 이야기 창작에서 중요한 역할을 하면서도 무심코 지나치기 쉬운 어휘에 초점을 맞춰 파헤쳐 보았습니다. 물리적인 표현과 추상적인 표현, 어휘와 관계된 몸과 마음의 반응, 일차원적으로 드러나는 표면적 의미와 숨은 심층적 의미, 유의어와 관련어, 어휘가

지닌 다양한 뉘앙스, 세계관을 전달하는 방식, 캐릭터 조형에 활용하는 요령, 어휘에 담긴 뒷이야기와 활용 노하우를 실었습니다.

　어휘를 파고들수록 다방면에 걸쳐 방대한 정보를 품고 있음을 실감할 수 있습니다. 저 자신도 집필하는 내내 그 깊이에 고개를 끄덕이고 감탄을 연발하면서 어휘가 가진 힘과 새삼 마주했습니다. 이 책은 사전처럼 활용해도 좋고, 좀처럼 글이 써지지 않을 때 한숨 돌리며 생각을 환기하는 용도로 써도 좋습니다. 어떤 형태든 간에 여러분이 글을 쓰는 동안 소소하게나마 도움이 되는, 편한 친구 같은 안내서가 될 수 있다면 더할 나위 없이 기쁠 것입니다.

　이 책을 통해 이야기 창작에서 언어가 빚어내는 매력과 신비로움을 다시금 체감했다면 앞으로 여러분이 쓰는 이야기는 한층 더 근사한 작품이 되리라 확신합니다.

히데시마 진

첫 문장부터
엔딩까지
생생한
어휘로
이야기 쓰는 법

1판 1쇄 2024년 8월 26일
1판 2쇄 2024년 11월 4일

지은이 히데시마 진
옮긴이 송해영
펴낸이 김영우
펴낸곳 삼호북스

주소 서울특별시 서초구 강남대로 545-21 거림빌딩 4층
전화 (02)544-9456
팩스 (02)512-3593
전자우편 samhobooks@naver.com
출판등록 2023년 2월 2일 제2023-000022호

ISBN 979-11-987278-3-1 (03600)